音樂織錦的三緙線

陳永明　著

商務印書館

音樂織錦的三絡線

作　　者：陳永明

責任編輯：蔡柷音

封面設計：涂　慧

封面原圖作品：陳哲儀

出　　版：商務印書館 (香港) 有限公司

　　　　　香港筲箕灣耀興道 3 號東匯廣場 8 樓

　　　　　http://www.commercialpress.com.hk

發　　行：香港聯合書刊物流有限公司

　　　　　香港新界大埔汀麗路 36 號中華商務印刷大廈 3 字樓

印　　刷：中華商務彩色印刷有限公司

　　　　　香港新界大埔汀麗路 36 號中華商務印刷大廈

版　　次：2017 年 7 月第 1 版第 1 次印刷

　　　　　©2017 商務印書館 (香港) 有限公司

　　　　　ISBN 978 962 07 5726 6

　　　　　Printed in Hong Kong

目錄

前 言

　　以前我寫過兩本介紹西方古典音樂的書。我的專業不是音樂，寫這兩本書完全是出於愛好——把自己所喜歡的和其他的人分享，希望引起他們同樣的興趣，能夠欣賞到音樂世界的奇妙，享受到其中的樂趣。想不到十多二十年後，還有機會再寫第三本，和大家談談我所愛的音樂。

　　音樂作品和聽眾的關係是複雜的。他們的接觸需要透過起碼兩種中介——演奏者，和樂器。作曲家寫下來的樂譜是用眼看的，演奏者把這用眼看的轉成我們可以用耳聽到的聲音。把看到的轉為聽到的，奏者需要工具，那便是他們彈奏的樂器。這本書的主題便是環繞在作者、奏者和樂器這三方面。

　　第一篇是討論樂曲、演奏者、樂器彼此之間的關係，和相互的影響。接下來是跟各位談談西洋音樂中最常聽到的樂器：鋼琴和提琴。第二篇，第三至九共七章是有關鋼琴的。第三、四兩章論述鋼琴的構造、歷史，和一些跟鋼琴有關有趣的故事。接下來第五章介紹歷史上的名鋼琴作曲家及演奏者。第十章開

始，一連七章的第三篇是有關提琴的。跟第二篇結構相同，首
兩章是提琴構造、歷史，造琴名家的總論；後五章是名提琴作
曲家及演奏家的介紹。

　　書裏面提到不少作品，每部作品我都向大家推介一兩種我
喜歡的錄音，要強調：推介的是"我喜歡"的，不是"最佳的"。
今日每一首名曲都有十多二十種錄音，我只聽過其中一部分。
未聽過的當然不能推薦；推薦的也只是憑主觀的喜好，沒有甚
麼理論根據來判定優劣。各位如果看畢這本書便曉得，我認為
追索一首樂曲的最佳錄音演繹是勞而無功的，而且往往有礙我
們對作品的欣賞。

　　我只是個音樂愛好者，這裏所說的都是外行話，不過都是
由衷的。目的？希望誘發大家對西洋古典音樂的興趣。如果間
或"談言微中"，叫讀者能"偶有所得"，那便真可"欣然忘食"
了。

第一篇

音樂的三絡線

作曲家和演奏者

　　藝術世界的作者是透過他們的作品和我們接觸的。翻開《唐詩三百首》，陳子昂、王維、李白、杜甫、白居易、孟浩然……等等眾多詩人的詩作便是他們向我們千多年後的讀者說的話；走進博物館，裏面展出的繪畫、雕塑，便是梵高、馬蒂斯、齊白石、米高安哲羅、羅丹這些藝術家闖進我們的內心，攪動我們靈魂的工具。這些接觸都是直接的，作品和我們中間沒有，也不需要有中介者。最突出的例外是：音樂。

　　作曲家不能透過他們的作品直接和我們接觸，他們需要演奏的人把作品奏出來才可以接觸聽眾。也許有人不需要聽到奏出來的音樂，只是拿起樂譜來閱讀，心內便聽到作者要他聽到的樂音，但有這樣能力的人究竟只屬少數，而且得視作品的複

雜程度。比較複雜的作品，例如交響樂，光是看樂譜，心裏便聽到音樂的人，就是有，恐怕也只是鳳毛麟角的寥寥幾個。

亞利格里（Gregorio Allegri, c. 1582-1652）是位天主教的修士，也是作曲家。他最著名的作品是《求主憐憫》（*Miserere*）。《求主憐憫》是譜上了音樂的基督教《舊約聖經・詩篇 51 篇》。為《詩篇 51 篇》譜上音樂的作品很多，最著名的是亞利格里的。在這個作品裏面，他用了兩個合唱團，分成九個聲部。在十七、十八世紀，耶穌受難節那個星期，梵蒂岡的西斯廷教堂（Sistine Chapel）每天晚上的彌撒，都是以這首作品為結束的，是整個崇拜裏面的壓軸音樂。天主教廷把這部作品視為至寶，不讓樂譜流傳出教廷之外。任何人把樂譜外傳，都會被驅逐出教。然而，教廷沒有想到會有莫札特（Wolfgang Amadeus Mozart, 1756-1791）這樣的一位天才。

1770 年，莫札特隨着父親在歐洲各地巡迴演出，受難節那個星期到了羅馬，在西斯廷教堂星期三晚上的彌撒首次聽到亞利格里的《求主憐憫》。他回到驛旅，憑記憶把聽到的音樂轉成樂譜，記錄下來。星期五晚上，他再回到西斯廷教堂多聽一次，糾正了一些錯誤，天主教廷秘不外傳的音樂瑰寶，三個月後便得見天日，印發出版，廣傳於世了。當時的教皇克雷芒十四世（Clement XIV，任期 1765-1774）知道了這件事，把莫札特傳召到教廷，他不單沒有把莫札特逐出教外，還封他為教廷的"金馬刺騎士"（Knight of the Golden Spur），表示對他過人天分的讚賞。

作曲家和聽眾間的中介人

像莫札特這樣的天才肯定是讀譜識音的鳳毛麟角之一了。作曲家並不是為這類人寫音樂的。在音樂世界，作曲家不是直接透過寫下來的作品跟聽眾接觸的，在他們的作品和聽眾之間還需要一位中介人 —— 那便是演奏者。

史特拉文斯基（Igor Stravinsky, 1882-1971）常常覺得大眾對作曲家不公平。他們付巨額的金錢邀請名家開演奏會，但寫演奏會曲目的作曲家所得的報酬，相較之下，卻是微不足道。他一次對二十世紀著名鋼琴家阿瑟・魯賓斯坦（Arthur Rubinstein, 1887-1982）說："你們這些鋼琴家全都是靠飢寒交迫的莫札特、鬱鬱不得志的舒伯特（Franz Schubert, 1797-1828）；瘋癲了的舒曼（Robert Schumann, 1810-1856）、癆病半死的蕭邦（Frédéric Chopin, 1810-1849）、又聾又病的貝多芬（Ludwig van Beethoven, 1770-1827）留下作品給你們演奏，才得以成為百萬富翁！"魯賓斯坦在他的自傳裏面說："（史特拉文斯基）是對的，我往往覺得我們（演奏家）就像吸血蝙蝠，全賴這些天才作家的血為生。"演奏家的地位是不是真的這樣呢？當然不是！上述只是史特拉文斯基一時憤懣的話；魯賓斯坦想到這些音樂穹蒼內燦爛輝煌的明星，自己居然可以分享他們的光芒，刹那間的感喟，不能自已的謙虛話，作不得準。

表面看來，演奏者似乎的確是倚賴作曲家的作品而生存。然而，歷史上有很多恰恰倒過來的例子：樂曲的存留有賴演奏

者。巴哈（J.S.Bach, 1685-1750）
的六首大提琴獨奏組曲，今日音
樂界一致推詡為仰之彌高，鑽之
彌堅，給大提琴寫的樂曲中的極
品。一提到這六首組曲，所有大
提琴家無不肅然起敬。可是直到
二十世紀初，這六套組曲卻幾乎
無人認識，甚至沒有人曉得它的
存在。

卡薩爾斯

　　卡薩爾斯（Pablo Casals, 1876-1973）是二十世紀，甚至可能
是有史以來，最偉大的大提琴家。他出生西班牙的加泰羅尼亞
省，父親是當地教堂的風琴手。受父親影響，他從少便對音樂
有興趣，不到 10 歲已經可以玩鋼琴和小提琴兩種樂器。8 歲的
時候，還在當地樂隊擔任小提琴獨奏。可是 11 歲那年，他在音
樂會第一次聽到大提琴演奏，一見鍾情，決定放棄學習其他樂
器，矢志專心學習大提琴。到 13 歲，他自己，和他的父母，都
明白在他出生的小鎮絕對找不到合適他的大提琴老師。取得父
母的同意，他便隻身跑到加泰羅尼亞的首府：巴塞隆拿，就學
於一位知名的大提琴手。

　　他的家境並非富有，為了賺點外快，幫補生活，在巴塞
隆拿的吐司特咖啡室（Tost Cafe）的三重奏表演中充任大提琴
手，每晚演奏當時一些流行的樂曲娛賓。他父親每星期都來探
望他，空閒時間，父子兩人，往往留連巴塞隆拿專賣舊樂譜的

店舖，找尋舊樂譜，以此為樂。一次，他在一爿舊書店看到一本封面已經發黃，上面工工整整地寫着：《六首大提琴獨奏的組曲或奏鳴曲·J. S. 巴哈》的舊樂譜。他完全不知道有這樣的作品，從未聽任何人，包括他的老師，提過這樣的作品。為大提琴獨奏而寫的音樂在當時可說是絕無僅有。他眼前這本舊樂譜，真的是這位樂壇巨人，名垂不朽的巴哈，為大提琴獨奏而寫的？

他只翻看了幾頁，便不能釋手，樂譜的樂句在心中清楚呈現，樂曲的旋律、結構，令他眼界大開，他知道面前的是音樂上難得的傑作，是個重大的發現。他把樂譜買了下來，如獲至寶，珍而重之地抱着它回到居所。自始，每天都按譜練習，並且發願，將來一定要把每一首組曲都完整地演奏出來，公諸於世。他如是地不斷練習、研究，過了整整 12 年，才有足夠信心把這六首組曲公開演出。他發現巴哈組曲的時候，只不過是個 13 歲，很有天分的大提琴學生。第一次公開演奏這些組曲的時候，已經是個嶄露頭角、歐洲音樂界的新星了。

巴哈的大提琴獨奏組曲第一次公開演出的準確日期已經難以稽考了，但最早有關它演出的樂評是刊登於 1901 年 10 月 17 日巴塞隆拿的日報：「昨晚卡薩爾斯奏出的巴哈組曲，清晰，典雅。」另一張報紙的樂評：「卡薩爾斯演奏的巴哈組曲贏得了觀眾長時間的起立鼓掌。」湮沒了差不多二百年的名曲終於重見天日，逐漸登上本來便非他莫屬的崇高地位。這是作品有賴演奏者得以名垂千古的最佳例子。這六首組曲有不少很好的

錄音，卡薩爾斯上世紀三十年代
EMI 的錄音，其演繹固然是衡量
其他演繹的標準，錄音雖然距今
差不多一百年，仍然十分可以接
受，還是今日值得推薦的錄音。

　　魯賓斯坦在另一個場合說：
"我們以演奏為業的，有一個重
要的任務，就是要把關在樂譜裏
面，作曲家所聽到的音樂釋放出

安娜‧瑪德蓮娜‧巴哈（Anna
Magdalena Bach，巴哈的
第二任妻子）大提琴獨奏組
曲樂譜手稿的封面。

來，甚至可以說，再創造出來，
讓大家都能夠聽得到。"這句話，比前面引述的中肯，有理，
才是他真正的心聲。

演奏者的再創造

　　把寫在紙上用眼看得到的樂譜，轉化成耳朵聽得到的聲音
的確是一種再創造。樂譜只是給予奏者一個指引，是奏者再創
造的素材。樂譜無論寫得怎樣仔細，怎樣詳盡，演奏起來還是
可以有很大的差異。譬如快慢，作曲的往往只是寫上，快板
（allegro），慢板（adagio）。但快到甚麼程度才算快板？慢到甚
麼程度才叫慢板？甲的快板會不會只是乙的慢板？有些作曲家
會加上較準確的指示：四分音符 = 40，意思是每一個四分音

符，一分鐘奏四十個，也就是長一秒半。然而，演奏的時候有所謂"彈性節奏"（rubato），簡單說來，就是奏者把樂句中某一個樂音拉長一點，把另一個縮短一點，但仍然維持整句，或整段音樂的快慢不變（全長一分鐘的樂句還是一分鐘）。這些"彈性節奏"的差異大都只是一秒不到，樂譜中也鮮有注明，也很難清楚注明，注明便不再是彈性了。然而"彈性節奏"卻是不可少的，往往更是演奏好壞的關鍵，那是全靠演奏者的匠心獨運。

快慢還可以客觀地："某音符＝某數目"來表達。音聲的強弱又如何呢？樂譜上可以加上一個、兩個、三個強音符 f 或弱音符 p，但音量多大才是 f？f 和 mf（中強音）在音量上又該有多大的分別？大提琴家皮亞第哥爾斯基（Gregor Piatigorsky, 1903-1976）還在柏林交響樂團任首席大提琴手的時候，一位客座指揮對他說："這句樂句應該是中強音，再來一次。"他再奏的時候一點都沒有改變他的音量。指揮把他停下來，加強語氣地說："中強音，中強音！"再奏的時候，他依然一仍舊貫。指揮不耐煩了，狠狠地盯着他說："我說中強音，你聽到了沒有？！"皮亞第哥爾斯基不慍不火地回答道："聽到了。請你告訴我，你究竟是要我奏大聲一點，還是小聲一點。要是只說中強音，這就是我的中強音。"中強音是沒有客觀標準的。

快慢，強弱只是音樂的兩方面，如果再加上音色，輕重等其他方面，演奏者可迴旋的空間是相當大的。同一個作品，奏者不同，雖然都十分"忠於樂譜"，聽起來仍然可以是非常不同的。說演奏是再創造，未始沒有道理。

舒　曼（Robert Schumann, 1810-1856）一組四首的鋼琴獨奏曲《夜間小品》(*Nachtstücke*)，第四首的旋律簡單、優美，是四首中最流行的一首。我有三個不同的錄音版本：第一，是俄國琴手吉利爾斯（Emil Gilels, 1916-1985）三、四十年前錄的，

舒曼

演奏流暢動人。另一個，是瑞典女鋼琴家拉麗蒂（Käbi Laretei, 1922-2014）奏的，節奏跙跙踟躕，和吉利爾斯的大異其趣。第三個是匈牙利裔鋼琴家席夫（Andras Schiff, 1953-）彈奏的，平靜安舒，和上述二者又兀自兩樣。三者的分別很大，就是少聽音樂的人也可以聽得出來。舒曼寫這套獨奏曲，是受了他哥哥逝世消息觸發而寫的。三個演奏雖然有異，但各各捕捉到樂曲感情——對"有生必有死"那種無奈，不同方面的回應——就是第一次聽到的時候叫我最不習慣的，拉麗蒂的演繹，也另有一種韻味，更闌人靜，在某種情懷下，往往更攪人懷抱。

追索最佳演繹的徒勞無功

有人認為撇開聽者，因為時間、地點、當下情懷等等主觀因素的影響，演繹孰優孰劣，還是有個標準的。很多樂迷因此

都追索作品的最佳演繹。這是勞而無功的。

我們要明白藝術家的創作不一定是要向我們説些甚麼，可以只是發洩心內不能不發的感情。俄國作曲家柴可夫斯基（Pyotr Ilyich Tschaikovsky, 1840-1893）曾説，他的作品有兩類，一類是應外來的要求：例如慶祝節日、紀念偉人、為樂團、樂手撰新曲而寫的；另一類是出於內在靈感迫切的、非寫不可的促使。雖然他説作品並不以此定優劣，他傾情後者是很明顯的。後一類有如基督教《聖經》提到神的話臨到先知，先知就非傳神的話不可，否則便有禍了。作曲家的"靈感"就像神的話，臨到他，他便非寫不可，不寫便有"有禍了"的感覺。這一類受靈感催逼的作品是沒有目的，沒有主旨的，而且裏面蘊涵的感情很豐富複雜，就是作者本人也未必可以分析清楚。

就如，一個出身卑微的人，受盡白眼，憑自己的勤奮努力，終於登上了他行業的最高峰，在接受眾人讚許的刹那，他不能自已，淚流滿面，振臂歡呼。他的眼淚，歡呼，是高興？驕傲？感激？謙卑？對支持他的人宣告不負所望？對輕藐他的人表示看我今朝？我看當事人自己也不能回答，全都有在裏面。只這樣簡單的一聲歡呼，幾行眼淚，便帶有如許感情，又何況天才音樂家的作品。一個演奏者，憑着他的天才、經驗、當下的體會，如果能帶我們去領略其中的一兩方面，已經難能可貴。又怎能可有一個客觀最佳的演繹？

一次，某團體邀請我去談談西洋古典音樂欣賞。我帶去《命運交響曲》的錄音是 Teldec 馬素爾（Kurt Masur, 1927-2015）

指揮紐約愛樂交響樂團的。主持人大大不以為然，認為我應該用 DG 卡羅司・克萊伯爾（Carlos Kleiber, 1930-2004）指揮維也納交響樂團的錄音。她認為其他人等的演繹都不值得聽，特別是卡拉揚（Herbert von Karajan, 1908-1989）的，更是垃圾。（其實，像卡拉揚的貝多芬演繹，能享這樣大名，雖然我們未必喜歡，但絕對不會是垃圾。說是垃圾，不是對卡拉揚的不敬，而是對全音樂界的不敬。）我很替她可惜（甚至應該說，我很可憐她。），她不讓自己有更多的機會，去多方面了解《命運交響曲》，把自己禁錮在某一個特別的看法裏面。

念中學的時候，宗教科的老師很喜歡聽西洋古典音樂，常常和我們幾個有同一愛好的學生一起聽，一起討論。當時有兩個著名的貝多芬第五《命運交響曲》的錄音：一個是 EMI 福特萬格勒（Wilhelm Furtwängler, 1886-1954）指揮維也納交響樂團（Vienna Symphony）的；另一個是，Decca 愛歷・克萊伯爾（Erich Kleiber，1890-1956，卡羅司的父親），指揮阿姆斯特丹音樂廳交響樂團（Concertgebouw Orchestra, Amsterdam）的。兩個演奏非常不同，前者節奏緩慢，後者快速，三十多分鐘的音樂，兩者相差五分鐘以上。說來奇怪，老師喜歡的是後者，我們年青的反倒喜歡緩慢的前者。然而我們兩個錄音都反覆細心地聽。快的，我們欣賞它白熱化的激情，慢的，特別是第二樂章，我們欣賞它的莊嚴典雅。今日，我仍然兩者都喜歡，它們各各讓我聽到《命運交響曲》不同的感情，不同的精彩。

好的音樂作品，像所有好的藝術作品一樣，是複雜的，豐

富的，它的真諦，並不是它其中的一個殊相，而是所有殊相的總體。聽音樂，欣賞音樂，也必須作如是觀：演奏家固然不可少，不同的演奏更是不可少。作品的"真諦"，就是所有不同演奏的全部。樂迷千方百計要為樂曲尋一個理想的演繹，最後只能得"殆矣"之嘆。如果真箇以為已經尋得，那更是"殆而已矣"了。

樂 器

　　樂曲和聽眾之間需要一位中介人，那就是演奏家。演奏家把眼看到的樂譜，轉成耳聽到的音聲，這可以說是一種再創造。其他的藝術（除了戲劇外）都不需要這樣的中介人和再創造，這是音樂特別的地方。

　　除了中介人 —— 演奏者外，樂器也是音樂很重要的一環。最簡單的例：布拉姆斯（Johannes Brahms, 1833-1897）的《第一鋼琴協奏曲》（*Concerto for Piano no 1 in D minor, Op. 15*），開始的時候那種浩瀚澎湃，在近代鋼琴未發明、只有古鍵琴（harpsichord）的時代，肯定不能有這種音樂。在還未有近代鋼琴的時候，作曲家即使想到了布拉姆斯《第一鋼琴協奏曲》開始時的氣勢，為了遷就當時的樂器，也是沒有辦法寫出來的。

法國號（左）和華格納大號（右）外型上的分別

　　為了表達他們內心所想到的音樂，作曲家有時要求一種新的樂器。1853 年，華格納（Richard Wagner, 1813-1883）在寫《萊茵河之金》（Rhinegold）（他一套四齣的歌劇《尼布隆的指環》（Das Ring des Nibelungen）的第一齣）的時候，有一個樂句，本來是準備由四個伸縮喇叭奏出的，後來他覺得音色不如他心中所聽到的，便把樂句改由其他樂器，或不同樂器的組合奏出，但總覺得不十分愜意。他拜訪了不少製造樂器的專家，好像發明昔士風的比利士人昔士（Adolphe Sax），請他們為他創做一種可以發出他所要那種音色的新樂器，都不得要領。結果 1869 年《萊茵河之金》首演的時候，還是只得用當時所有，他不太滿意的樂器。直到 1875 年，德國樂器製造商，慕尼黑的奧坦史丹拿（Georg Ottensteiner）才為華格納創製了四個外形像個縮小了的大號（tuba），聲音介乎法國號（french horn）和大號之間，合

他意的銅樂器，時人稱之為：華格納大號（Wagner tuba）。這個樂器，今日除了在華格納的歌劇、兩、三首布魯克納（Anton Bruckner， 1824-1896，華格納的忠實跟隨者）的交響曲，特別是《第八交響曲》（*Symphony #8*）、理查・施特勞斯（Richard Strauss, 1864-1949）的《唐・吉訶德》（*Don Quixote*）和《英雄的一生》（*Ein Heldenleben*）還用上外，已經沒有甚麼用場了。

配器的學問

　　樂器對音樂還有其他方面的影響。同一樂句，用不同樂器奏出，傳達的感情不同，產生的效果也不一樣。因此寫一首交響曲，配器是一門很高深的學問。配器不只是研究樂器間的配搭，還要探索某種感情，某樣氣氛該用甚麼樂器表達方能達到最好的效果。基督教《舊約聖經・箴言》說："一句話說得合宜，就如金蘋果在銀網子裏。"配器合宜也是一樣。作曲的必須明白樂器的特性，因應它的特性，寫它可以表達的情韻那就像金蘋果在銀網子裏。否則，便"音"不達義了。樂器是不能勉強的。然而，一般聽眾未必充分體會這一點，因為大部分的音樂作品，作曲的已經選定了用甚麼樂器奏出，演奏時不會隨意更動，聽的也就聽不到如果樂句用不同樂器奏出，會有甚麼不同的效果了。

　　音樂作品中有不少改編由不同樂器奏出的樂曲，這些改寫

的作品，特別是把鋼琴獨奏改由樂隊奏出的，它們旋律一樣，但奏出的樂器不同，幫助我們清楚聽到樂器對音樂效果的影響。以穆索爾斯基（Modest Mussorgsky, 1839-1881）的《展覽中的圖畫》（*Pictures at an Exhibition*）為例。這首樂曲是穆索爾斯基為記念他的畫家朋友赫德曼（Viktor Hartmann, 1834-1873）而寫的。十九世紀下半葉，俄國的藝術，無論音樂，美術都只是德（奧匈帝國）法的附庸，沒有自家的面目。他們兩人都是以致力創出一個俄國本色的藝術為己務，所以在 1868 年第一次會面，便一見如故，頓成莫逆。1873 年赫德曼因動脈瘤遽然辭世，他的朋友為了記念他，在聖彼得堡開了個展覽會，展出四百多幅他的作品。穆索爾斯基以其中 10 幅為題材，加一句代表觀畫人的樂句。串連其中，20 天內便寫成了這首不朽之作：《展覽中的圖畫》。樂曲本來是寫給鋼琴獨奏的，但很多後來的作曲家把它譜成交響樂曲，今日最流行的有拉維爾（Maurice Ravel, 1875-1937）的，和史托高斯基（Leopold Stokowski, 1882-1977）的兩種。讓我們細心比較這兩個交響樂的版本。

《展覽中的圖畫》是以代表觀畫者的樂句開始的。拉維爾用的是小號（喇叭），給我們的印象是一個個別的觀畫人，步入一個堂皇的展廳；史托高斯基用的主要是弦樂。當為樂曲的引子，分別不大，但不像拉維爾的，音樂並沒有給人這是一個個別的觀畫人的感覺，也沒有讓聽者"看到"展覽廳的堂皇。

作品中的第二幅畫：〈古堡〉，是描寫歐洲中古時代一位遊吟詩人，站在古堡的牆下，唱他的詩作。拉維爾用昔士風吹出

詩人的詠唱，時間顯而易見是夕陽殘照，歌聲不是清幽悽婉，
而是像定盦詩句："世事滄桑心事定"[1]那種無嗔的平和，唱者
應該是人生閱歷比較豐富的。史托高斯基用的是英國管（english
horn），時間就不一定是黃昏了，詩人肯定較前面那位年青，
沒有他的人生閱歷。他的詠歌似另一句定盦詞："亦仙亦幻亦
溫柔"[2]，是敘述一個輕柔的夢。

　　另一幀畫的畫題是：〈牛車〉（波蘭文 *bydlo*），拉維爾用
大號奏出主題，史托高斯基卻是用法國號和小號（horn and
trumpet）。前者的牛車清楚地比後者笨重、破舊，趕車的人年
紀也較大。

　　從上述幾個例可見，用的樂器不同，雖然旋律一樣，兩位
作曲家所表達的畫意，韻味也便有異了。這裏只是指出兩者的
不同，並不是以此分優劣。可惜赫爾德曼原來的畫作已經佚失，
我們無法得知作品的原貌了。

　　《展覽中的圖畫》無論鋼琴獨奏版，抑改編的交響樂曲版
市面買得到的錄音很多。鋼琴獨奏，已故俄國名鋼琴家李希
特（Sviatoslav Richter, 1915-1997）差不多半世紀前的錄音享譽
甚濃。我有的是 CBS 發行的，現在已經絕版，不過還有由其
他公司出版的可以買得到。阿殊堅立茲 Decca 的錄音也很值得
推薦。交響樂的版本，拉維爾改編的錄音較流行，EMI 穆蒂

1　清代詞人龔自珍，號定盦。以上句子出自其作品《己亥雜詩》。

2　以上句子出自龔自珍作品《浪淘沙・寫夢》。

(Riccardo Muti, 1941-) 指揮費城交響樂團的中規中矩；史托高斯基改編的，Chando 出版，巴慕德（Matthias Bamert, 1942-）指揮 BBC 愛樂交響樂團是目前較佳的錄音之一。

奏者和樂器的關係

　　不同類的樂器固然表達了不同的情韻，可是就是同一類，比如小提琴或大提琴，不同的個別樂器每一個都有它獨特的個性，奏者必須了解個別樂器的個性，盡量發揮它的長處，避開它的短處，和它合作，相得益彰；和它競鬥，事倍功半。有人問大提琴家卡薩爾斯為甚麼不用意大利著名弦樂器製造師斯特拉得瓦里（Antonio Stradivari, 1644-1737）所造的名琴（一般簡稱"斯特拉得"〔Strad〕），他回答說，這些名琴都很有個性，要花很長時間才可以人琴之間靈犀相通，混成一體。不單不同樂器要時間熟習，建立關係，就是一條弦線也是如此。卡薩爾斯很害怕提琴的弦線在演奏時斷掉，因為要花一段時間才可以摸到弦線的個性，奏來方能得心應手。他慨嘆，當摸熟了弦線的質性，可以操控自如，也往往就是弦線快要斷掉的時候了。

　　明白奏者和樂器間這種微妙的關係，也就明白為甚麼日本女提琴家美島莉（Midori Goto），14 歲和波士頓交響樂團合作演出期間，小提琴斷了弦，她借用了樂隊首席小提琴的提琴繼續演出。可是不旋踵，借用的小提琴的弦線也斷了。她不慌不忙

再借取助理首席的提琴，一場演奏用了三具不同的提琴，居然
人琴合作無間，演奏一樣精彩，便霎時傳為佳話，聲譽鵲起了。

　　演奏者對樂器有特別的要求是很普通的，有些要求並不
難滿足。好像上世紀初的鋼琴家荷夫曼（Josef Hofmann, 1876-
1957）因為手指短，史坦威（Steinway & Sons）為他特別製造琴
鍵較一般狹窄的大鋼琴；有些只是傾情於某一具琴，盡量不用
其他的。就如美國鋼琴家格拉夫曼（Gary Graffmann, 1928-），
他 1977 年不幸傷了右手的無名指，無法運用自如，被迫結束他
的演奏生涯。傷前他對史坦威編號 CD 199 的鋼琴情有獨鍾，
在美國演奏的時候，曾不惜自費把琴運送到他演奏的城市。
拉赫曼尼諾夫（Sergei Rachmaninoff, 1873-1943），特別喜歡史
坦威 CD 15 的大鋼琴。史坦威的員工也認為 CD 15 最適合拉
赫曼尼諾夫的作風。不少鋼琴家演奏拉赫曼尼諾夫的 Op.30，
《D 小調第三鋼琴協奏曲》的時候（第三協奏曲是拉赫曼尼諾
夫四首協奏曲中難度最高的），如果可能，都要求使用 CD
15。這首名曲，RCA 由作曲者自己獨奏，和奧曼迪（Eugene
Ormandy）指揮費城交響樂團（Philadelphia Orchestra）合作的
錄音是經典之作；女鋼琴家亞加力治（Martha Argerich），和查
伊尼（Riccardo Chailly）指揮柏林電台交響樂團（Berlin Radio
Symphony Orchestra）合作的錄音，是近年最出色的。

　　有些演奏家一生不斷追求可以和他的理念相通、情投意
合的知己樂器，一旦找到了，便非此不奏。譬如荷路維茲
（Vladimir Horowitz, 1903-1989），無論到哪裏開演奏會，甚至遠

涉重洋到歐洲，也要把他家裏的鋼琴運到哪裏，演奏完畢又運回來。演奏用的鋼琴，長達九呎，重逾一噸，運費不菲。但名家難求，所以音樂會的主辦也便不得不勉為其難。

怪傑顧爾德

演奏者和樂器之間的情史無有過諸顧爾德（Glenn Gould, 1932-1982）和他的史坦威編號 CD 318 的演奏大鋼琴了。

喜歡西洋古典音樂的人大抵都聽過顧爾德的名字。他是加拿大人，二十世紀著名的鋼琴家。他 1955 年彈奏巴哈的《哥德堡變奏曲》（*Goldberg Variation*）的錄音譽滿全球，是上世紀有數的幾張著名鋼琴錄音之一。顧爾德的出名並非只是因為他的琴藝，他古怪的性情和行為更為世人所樂道。"怪傑"這個頭銜往往被濫用，可是加諸顧爾德身上卻是十分適切：他的而且確是個怪人，同時也是個不折不扣的傑出鋼琴家。他剛出道的時候，和克利夫蘭交響樂團（Cleveland Orchestra）合作演出，樂團的指揮是著名的喬治・塞爾（George Szell, 1897-1970）。塞爾對顧爾德的種種"怪異行為"，例如演奏時所坐的椅子高度毫釐不能差，演奏前必須用熱水泡手大半小時……都感到非常不耐煩，他曾對別人說："此人是正一黐線佬"（This man is a nut）（"nut"這個美國俚語，我覺得最傳神的翻譯還是廣東話的"黐線佬"）。他發誓再不與顧爾德合作，然而卻建議樂團經理人盡

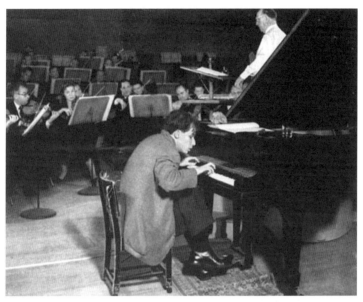

顧爾德的演奏（留心他所坐特矮的摺椅）

現存多倫多顧爾德紀念館的 CD318 和矮摺椅

量多邀請顧爾德重來演出，（不過請其他指揮伴奏。）別人問他原因，他回答：“因為這個黐線佬是天才。”（But this nut is a genius.）

顧爾德的怪癖多得很，這裏僅舉其中著名一例。他演奏時一定要坐，從小慣坐，他父親為他特製 —— 離地僅十四寸 —— 的摺椅，雖然後來這把椅子已殘破不堪，吱吱作響，他還是對它不離不棄，無論是公開演奏，錄音室錄音，坐的必須是這張椅子。對椅子有這樣特別的要求，對更重要的鋼琴，要求可更嚴苛了。

這個“天才黐線佬”的黐線行為很可能由於他的聽覺、觸覺都超常地敏銳。他專用的調琴師艾吉士得（Charles Verne Edquist）說過這麼的一個故事：一次，在顧爾德的電視節目錄影前，艾吉士得看到琴鍵似乎有點兒髒，便用布蘸些洗潔精把它擦乾淨。怎料顧爾德坐下來彈未夠半句，便兀然而止，問道：“誰碰過這具鋼琴？”當他知道艾吉士得曾把琴鍵清潔，便嚴厲地說：“以後（未問過我之前），不要再這樣做！”因為清潔過的琴鍵，觸覺上的感受不一樣，必須重新適應，才能彈出他要求的音色，達到他希望的效果。

1964 年，還只有 31 歲，演奏事業正處巔峰，顧爾德卻結束了他的公開演奏生涯。以後 20 年，直到心臟病逝世，也未曾再踏足音樂廳，公開演奏過。幸好他未曾放棄錄音，他的琴藝還可以在錄音演奏中欣賞得到。

顧爾德家在多倫多，唱片公司為了遷就他，特地到多倫多

為他錄音。顧爾德喜歡多倫多伊騰百貨公司（Eaton's）的儲貨室的音響效果，因此唱片公司便借用為錄音室。伊騰儲貨室，不少小偷喜歡日間偷進裏面，藏身其中，待到關店以後，更闌人靜，再溜出來"做世界"。音樂廳聽眾人數的多寡，影響音色，這是人所共知的。空空的音樂廳和坐滿人的，音響效果是全然兩樣的。可是如果只是多了一個人，有幾個人聽到分別？然而不止一次，在伊騰錄音的時候，顧爾德覺得琴音有異，似乎室內應該多了一個人，着警衛搜查，每次都真的發現有盜賊躲在其中。這樣敏銳的觸覺和聽覺，難怪在我們常人眼中，他的要求顯得不合理地古怪了。

鋼琴情史

　　本來，任何一具能供名家演奏或錄音的鋼琴，機械操作都是一流的了，可是顧爾德要求的鋼琴是要有超乎尋常的快速反應。他最喜歡的是在家所用的那具查克林（Chickering）鋼琴，在他而言，那真是得心應手的寶琴。查克林是美國琴廠，它的產品在十九世紀是數一數二的，可是到了二十世紀，查克林已經式微，鋼琴，特別是演奏用的鋼琴，都是史坦威的天下了。其實，顧爾德家中那具查克林並不是給音樂會演奏用的琴，兼且已是相當殘破，除了反應快，毛病很多。顧爾德所尋索的，就是一具如他所鍾愛的查克林一樣有快反應，但又可以用於演

奏和錄音的鋼琴。

　　唱片公司、音樂會主辦人、史坦威琴廠代表，都知道他的要求，一發現有可能合他心意的，便馬上給他通知，甚至越州跨國，接他去試琴，但他總未能愜意。因為沒有他滿意的琴，很多名曲，他都不肯錄音。尋尋覓覓，找了很多年，當大家都準備放棄的時候，真是眾裏尋他千百度，驀然回首，原來就近在咫尺。

　　演奏用的鋼琴，鮮有由演奏者自備，隨身攜帶的，大都是由琴廠供給。著名的琴廠，如史坦威，在世界各大城市都存放幾具演奏用的大鋼琴供到該城市或鄰近地方演奏的名家選用。如果存備的都不愜意，那奏者便得遷就遷就了。多倫多雖然今日是加拿大數一數二的大城，可是在上世紀五、六十年代，卻不是北美的文化重鎮。史坦威在多倫多只存有三、四具演奏用的琴，因為沒有自己的琴倉，都存放在伊騰百貨公司的倉庫。其中一具，編號 CD 318，在 1945 年製成，便一直放在多倫多。顧爾德演奏生涯之初，是應該用過，起碼試彈過這具琴的。也許當時 CD 318 出廠未久，性能的特點尚未顯著，或者顧爾德剛出道，要關心、改進的事太多，對鋼琴的要求還未太嚴苛，對這具琴並沒有特別印象。到五十年代末葉，他開始認真搜尋理想鋼琴的時候，CD 318 已過盛年，被放置伊騰後倉一角，準備運回廠稍作修理，便退下演奏舞台，賣給要求不太嚴格的私人，或機構了。（把鋼琴修復至適合演奏的水平，既昂貴，又煩瑣，而且未必成功。所以演奏用的琴，過了十多二十年，琴廠便把

它退役。）就在等候退伍回廠之際，1960 年 6 月，也沒有人記得事情怎樣發生，CD 318 卻被顧爾德發現了。琴雖然不在狀態，但反應的靈敏，音質的瀏亮，都是他夢寐以求的，其他的毛病並不嚴重，送回琴廠，有經驗的技工都可以修復。他當下便決定，CD 318 就是他以後錄音唯一可用的鋼琴。

1960 年 6 月 22 日，顧爾德着人把 CD 318 送回紐約史坦威琴廠大修。隨琴他附給琴廠高級主管一通短束：

"我在此不再臚列這具鋼琴所有的優點了……請你把這具琴放在廠裏最受人尊崇的位置……吩咐負責人每次經過琴前都要兩次鞠躬致敬。"

這固然只是戲言，但顧爾德對 CD 318 的愛賞於此可見一斑。

經過多年的尋索，終於在 1960 年找到他滿意，可以和他配合無間的史坦威 CD 318 號鋼琴，顧爾德的欣喜自然不在話下。他一生留下了過百首樂曲的錄音。絕大部分都是用他鍾愛的 CD 318 灌錄的。在這些以 CD 318 彈奏的錄音中，我最喜歡的是他對十六、十七世紀兩位英國作曲家：吉麗士（Orlando Gibbons, 1583-1625）和貝特（William Byrd, c.1540-1623）鍵琴作品的演繹：音樂典雅，演奏出色，琴聲清潤，夫復何求？這也是我最喜歡的獨奏音樂唱片。

最著名的顧爾德錄音，眾所公推，是他兩次灌錄的巴哈《哥德堡變奏曲》。第一次在 1955 年，是他的成名演奏。第二次在 1981 年，唱片翌年發行上市，不到一星期，顧爾德便與世長辭了。但這兩個錄音都不是用 CD 318 彈奏的。1955 年，CD 318

還未被他發現；1981 年，CD 318 因為一次運送意外，已經嚴重損毀多年，無法修復。

顧爾德停止公開演奏後，CD 318 就存放在唱片公司的錄音室內，先在紐約，後在多倫多，供他錄音專用，甚少需要搬運。1971 年，他決定和克利夫蘭交響樂團合作灌錄兩首協奏曲，但他不信任當地的鋼琴，要求唱片公司把 CD 318 運去。當 CD 318 運返多倫多後，發現損壞得很厲害，顯然是從高處墜地的結果。可是無人承擔責任，經過長時間的追究也查不出罪魁禍首，只好不了了之。（迷信者會說，克利夫蘭對顧爾德鍾愛的鋼琴不利，因為未發現 CD 318 前，他所歡喜，第一次《哥德堡變奏曲》錄音所用的琴，CD 174，也是在該市墜毀的。）

對這具"心上琴"，顧爾德當然不會輕易放棄。CD 318 送回琴廠修理了大半年，還是未能恢復原來狀態，顧爾德不顧友朋的勸告，在 1973 年，以接近美金七千元的價錢把它買了下來。接下來的五、六年，他仍然盡可能用 CD 318 錄音。然而，就是在他細心修理、呵護、保養下，CD 318 始終不能回復意外前的表現，而且更日走下坡。到了 1981 年，第二次《哥德堡變奏曲》錄音，他不得不選擇另一具：日本製造的山葉（Yamaha）鋼琴。

CD 318 始終還是顧爾德情有獨鍾的琴。今日多倫多的顧爾德紀念博物館就存放着這具琴，當然還少不了那把與他不離不棄、殘破不堪的摺椅，一同見證這一段人琴佳話，也提醒我們音樂作品、演奏者、樂器間的複雜，微妙，非箇中人不能完全明白的種種關係。

第二篇

鋼琴篇

鋼琴

談到人類最偉大的發明，有很多不同的意見。但如果說鋼琴是音樂上最偉大的發明，反對的人大概不會很多。英國名作家蕭伯納（George Bernard Shaw, 1856-1950）[1] 同時也是一位著名的樂評人。他的樂評除了收在他文集內，還有選輯成單行本，雖然他意見很強，行文尖刻，但往往有獨到的見解，很值得喜歡音樂的人一讀。他不喜歡大提琴，說寧願聽蜜蜂困在石瓶

1　百老滙名劇，後來改編成電影的《窈窕淑女》（*My Fair Lady*）便是根據蕭伯納的劇本《辟馬利安》（*Pygmalion*）寫成的。辟馬利安是古塞蒲路斯的雕塑家。他用象牙雕造了一個美女塑像，情不自禁，竟然深深愛上了塑像，不能自拔。結果愛神同情他的痴心，接納他的祈求。他親吻塑像兩次，塑像便活了過來，有情人終成眷屬。

中嗡嗡作響（這一點我十分不同意，大提琴是我最喜歡聽的樂器），但卻認為"鋼琴是最重要的樂器。它的發明對音樂的影響有似印刷機的發明對詩學的影響。"

小提琴的愛好者大抵會堅持世界上的樂器鮮有比"斯特拉得"的聲音更圓潤晶瑩；熱愛風琴的也會抗議，認為風琴雄偉、莊嚴的樂音，其他樂器實難望其項背。然而，就是承認名小提琴的音聲最清純可愛，風琴聲最浩瀚澎湃，仍然可以堅持鋼琴是音樂上最偉大發明的看法，彼此之間並沒有任何齟齬矛盾。因為鋼琴的偉大不在乎它的音色，是另有其他的原因。

最偉大發明

讓我們先把鋼琴和小提琴，或大部分其他的弦樂或管樂器作個比較。其他管弦樂器在同一時間內只能奏出一個樂音。固然，提琴可以同時拉出兩個樂音，但這並不常見，也不容易，至於拉出三個樂音也就更罕見，有也只限於一兩聲和弦之內。所以從這些樂器，我們聽不到對位、和弦。但鋼琴同時奏出四、五個樂音，兩個旋律卻是司空慣見。

風琴，不錯也可以同時奏出多個不同的樂音，但風琴不是普通的一件樂器。那些大小不同、長短各異的管子和它處身的建築物幾乎不可分割。鋼琴雖然龐大，但還可以運送，好像上一章提到的荷路維茲、顧爾德，到外面演奏的時候便把自己鍾

愛的琴運去。風琴家不單只巡迴演奏的時候不能把風琴攜着同行，就是要在家中自置一具練習也不是容易的事。

交響樂作品沒有只是單音的，也沒有幾個作曲家能夠自己養備一隊樂隊，所以他們需要一具能夠像樂隊一樣，可以同時奏出多個樂音、旋律的樂器來幫助他們作曲。鋼琴要不是唯一，也是最佳的選擇了。歷史上的名作曲家只有白遼士（Hector Berlioz, 1803-1869）公開表示過他討厭鋼琴。但我相信作曲的時候，他還是和其他的作曲家一樣，得利用這件樂器。

在未發明無線電，未有錄音之前，鋼琴是唯一可以幫助一般人接觸，研究樂隊音樂的樂器。那個時候，一個人如果不是住在大城市，可能一輩子也難聽到交響曲的演出。音樂學生，甚至成了名的作曲家要深一層認識交響曲，往往便得靠改編成給鋼琴獨奏的版本。舒曼第一次聽到白遼士的《幻想交響曲》（*Symphonie Fantastique*）未能完全欣賞其中的精妙，還是靠研究李斯特（Franz Liszt, 1811-1886）的《幻想交響曲》鋼琴獨奏版本，才把其中的脈絡、和聲弄清楚。印刷機的出現，令到文學作品得以廣泛流傳，對文學的研究和發展，功不可沒。鋼琴對音樂的貢獻，就是幫助更多的人，更容易接觸到音樂作品，有似印刷機對文學的貢獻。蕭伯納把鋼琴比諸印刷機，推詡它為人類音樂上最偉大的發明便是這個原因了。

古鍵琴的限制

　　也許有人會指出，鋼琴發明前已經有可以同時奏出多個樂音的樂器，那就是古鍵琴（harpsichord，或譯大鍵琴），何待鋼琴？古鍵琴的確一度大領風騷。十六、十七世紀，差不多所有樂隊音樂、室樂它都佔一席位。不單如此，很多獨奏音樂也是為它而寫的，就是史卡拉蒂（Domenico Scarlatti, 1685-1757）便為古鍵琴獨奏寫了超過 500 首的奏鳴曲了。韓德爾（George Frederic Handel, 1685-1759）也為它寫過不少獨奏組曲，今日最多人知道的是 E 大調第五組曲最後一個樂章，俗稱《和諧的鐵匠》（*Harmonious Blacksmith*）的變奏曲。至於巴哈，他不僅為鍵琴寫了很多的獨奏音樂，還為它寫了好幾首協奏曲，包括雙鍵琴、三鍵琴協奏曲。可是鋼琴出現不到半世紀，便取代了鍵琴的位置。這到底是甚麼原因呢？

　　很簡單，古鍵琴是靠以禽鳥羽毛管做的撥子撥動琴弦發聲的。琴鍵和一根木造的槓桿相連，裝有羽毛管的抬桿垂直地接到槓桿的另一端，羽毛管撥子恰恰緊貼在琴弦的下面。按下琴鍵，就像蹺蹺板原理，槓桿的另一端升高，抬起了安有撥子的抬桿，撥子撥動琴弦發出樂音。可是這個設計，琴鍵和撥子的關係轉折，不論按琴鍵的力度多大多小，撥子撥弦都是同一力度，奏者不能隨意控制琴音的強弱。

　　法蘭西·柯普蘭（François Couperin, 1668-1733）公推為歷史上最出色的古鍵琴家。他出身音樂世家，因為他的成就最昭灼，

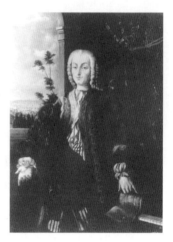

法蘭西・柯普蘭　　　　　　　　基里士杜富利

一般人稱他為大柯普蘭（Couperin the Great），以別於他家族中其他的音樂家。他除了寫了四冊，共 230 首的古鍵琴獨奏曲外，還著有一本討論有關古鍵琴種種技巧的書：《古鍵琴藝術》（*L'art de toucher le clavecin*），至今仍被音樂界視為經典。就是像他對古鍵琴如此熱愛，認識這樣高深的一位人物，也曾慨嘆："如果有人有無限量的技巧，高雅的品味，成功地把這件樂器改造得有更豐富的表達能力（指的是可以隨意控制音量的強弱），我將永遠感謝不盡。"

　　鋼琴便是柯普蘭希望見到可以由奏者控制音量強弱的樂器。意大利人基里士杜富利（Bartolomeo Cristofori, 1655-1731）是公認的鋼琴發明人。他把他發明的樂器稱為：gravicembalo col piano e forte（可分強弱的古鍵琴），後來簡稱為：fortepiano

（直譯便是強和弱）最後才簡稱：piano。中文把它譯為"鋼琴"並不貼切，因為早期的鋼琴和鋼完全沒有關係，成為"鋼"琴是後來的事。鋼琴和鍵琴間最重要的分別是：前者不像後者靠撥子挑撥，而是靠琴槌敲擊琴弦發聲。琴鍵直接連接琴槌，演奏者可以靠不同按琴鍵的力度隨意改變音量。

　　撥動琴弦和敲擊琴弦所發的聲音當然有分別。早期的鋼琴很多人不喜歡它的音色。十八世紀法國，筆名伏爾泰的文學家（Voltaire, 1694-1778）[2] 便不喜歡鋼琴，認為不夠溫文儒雅，"和古鍵琴相較，只是雜貨店的樂器。"

　　然而就只憑可以隨意控制音量強弱這一點長處，鋼琴便風靡歐美。不到一百年，十九世紀下半葉，鋼琴每年的銷售量接近百萬，歐美中產以上的階層，幾乎家家一具。面對鋼琴的挑戰，鍵琴並不是坐以待斃，而是招架乏力。從下面的例子，可見一斑。

　　布爾格特・舒弟（Burkat Shudi, 1702-1773）是十八世紀著名的古鍵琴製造者。他本來是瑞士人，後來移民英國，在倫敦開設鍵琴廠，對鍵琴作出了多方面的改良，甚至讓奏者對音量可以有點控制。他揚言他所改良的鍵琴可以和鋼琴較一日之短長，恢復往昔的光輝，鍵琴的擁護者對他的鍵琴廠寄以厚

2　伏爾泰，本名 François Marie，是一位多產作家，留下來的有超過二千封書信、兩百本小冊子和書，內容涉及哲學、政治、歷史、文學，甚至科學，體裁包括：論文、戲劇、小說、詩歌。他的思想開放，鼓吹民主自由，對西方的政治哲學有很大的影響。

望。他的合夥人是他的女婿蘇格蘭人約翰‧白拉特活德（John Broadwood, 1732-1812）。然而，他們的產品不只未能為鍵琴爭回一席位。舒弟逝世後不到 20 年，白拉特活德更徹底投降，把鍵琴廠改為全面生產鋼琴，就是今日著名的白拉特活德鋼琴廠（John Broadwood & Sons）了。

鋼琴的構造和操作

今日的鋼琴和十八世紀的鋼琴有很多地方不相同，但複雜的操作系統雖經不斷的改良，還是大同小異。有以為，琴鍵連接小槌，一按琴鍵，牽動琴槌擊打琴弦發聲，那又可以複雜到哪裏去？然而，如果我們稍稍研究一下，多問一兩個問題，便會明白鋼琴的構造原來十分精妙，面對的問題很多，而且不容易解決，便不能不讚嘆發明人的聰明了。

就是按下琴鍵，使琴槌擊打琴弦發聲這麼小小一個動作，要克服的困難已經很多。第一，在未發聲之前，所有弦線都有抑音器壓緊，不讓它們隨意震蕩，否則，任何一條琴弦受擊發聲，所有弦線都一齊顫動，百音齊鳴，那可混亂不堪了。因此，按下琴鍵的時候，兩件不同的事發生：首先，在琴弦被敲打前的剎那，放鬆緊壓該琴弦的抑音器，然後，才讓琴槌敲打琴弦；擊打琴弦以後，琴槌便得馬上離開琴弦，否則弦被槌壓，也就發不出聲來。可是抑音器卻必須繼續放鬆，直到手離琴鍵為止，

這樣才能控制樂音的長度，使之合乎樂譜的要求。琴槌和抑音器在按下琴鍵的一刻同時一起行動，可是馬上便又分道揚鑣，各有不同的反應。這所有的行動都像電光石火，一瞬即逝。但雖然只是一瞬間的事，兩者一先一後，次序分明，不容有誤。

　　琴槌擊打琴弦後，不單要馬上離開琴弦，還得要立刻，越快越好，返回原位，因為不時樂曲要求短時間內連續奏出同一樂音。（音樂會用的大鋼琴，槌是向上敲擊琴弦，所以地心吸力幫助琴槌迅速返回原來位置，不全賴機械。一般家用的直立鋼琴，琴槌橫敲琴弦，槌的回歸全憑機械槓桿，那便及不上大鋼琴的快捷了。樂曲上不少快速的樂句，直立鋼琴往往及不上大鋼琴的速度便是這個原因。其實兩者的差別還不到十分之一秒。）

大鋼琴的三塊踏板

　　音樂會用的大鋼琴大多有三塊踏板，除了中間一塊，發明較晚，左右兩塊差不多開始便有。19世紀俄國名鋼琴家安東・魯賓斯坦（Anton Rubinstein, 1829-1894）說：“踏板是鋼琴的靈魂。”它們各有不同的功用，名家和普通琴手，動人魂魄的演奏和聽後即忘的演奏，分別往往就在踏板的運用。

　　右面一塊踏板俗稱“強音踏板”，其實是錯誤的。正確的稱謂應該是“延音踏板”（sustain pedal）。踏下這塊踏板，放鬆

鋼琴的三塊踏板

了所有琴弦的抑音器。鋼琴任何一條琴弦被敲響，其他和這個音調有關的琴弦都一起共震，和音共鳴，音色顯得更豐厚。同時，就是手指離開了琴鍵，只要腳未離踏板，所奏的琴音仍然不會中止，餘音裊裊。明白了踏板的功用便曉得，踏板和所奏樂音的強弱並無關係，只是令它聽來更加豐滿而已。

左面的踏板稱為"弱音踏板"（soft pedal）那卻是正確的。靠這塊踏板，奏者可以控制音量。本來鋼琴每個樂音都是靠琴槌敲打三條琴弦發聲的。踏下一半弱音踏板，整排琴槌稍稍右移，就只能擊到右邊的兩條，把踏板再向下踏，琴槌再向右多移一點，就只擊到一條琴弦，所以踏板又稱為"一弦踏板"（una corda）。發出的聲音也便從稍弱到更弱了。

家庭用的直立鋼琴，弱音踏板的運作和音樂會用的大鋼琴不同。當奏者足踏直立鋼琴的弱音踏板的時候，整排琴槌都會前移，和琴弦之間縮短了距離，敲擊力也就減輕了，發出來的聲音也便較弱。

兩種鋼琴的弱音踏板都達到弱音的果效。然而音樂會用的大鋼琴的弱音踏板還有一種功用是直立鋼琴的踏板所沒有的，而這才是它主要的功能。

其實，只要留心一想，便應該知道弱音踏板一定還有其他功用。因為如果只是為了弱音，無需弱音踏板。鋼琴家可以只靠按琴鍵時用力的大小，使琴發出夜半無人時的私語聲，或鐵騎突出刀鎗鳴，千軍萬馬的奔騰聲，以及兩者之間種種不同強度的音聲。又何必要用弱音踏板？

敲擊三條弦線和兩條，或一條所發出的聲音除音量強弱外，音色上也是有分別的。就如樂隊裏面所有小提琴的齊奏，無論怎樣整齊一致，和一個小提琴獨奏，不止音量有別，音色也十分不同。把小提琴獨奏的樂音用擴音器增強音量播出，是不能替代十多個小提琴齊奏的音聲的。這種分別很難言詮，但卻很容易便聽得出來。也許我們可以這樣說，敲一條弦的琴聲比敲三條弦的"纖細"。演奏時用弱音踏板不是只要求音量小，而是追求那種"纖細"，這種"纖細"的音色便是直立鋼琴所不能做到的。

貝多芬（Ludwig van Beethoven, 1770-1827）除了孩提時所作的一首不算外，共寫了五首鋼琴協奏曲，最多人知道的是第五首，op.73 降 E 大調，俗稱《帝皇協奏曲》（*Emperor Concerto*）。可是我最喜歡的卻是第四鋼琴協奏曲，G 大調，op.58。

這首協奏曲開始的時候便與眾不同，前所未見。十八、十九世紀的獨奏協奏曲都是以獨奏者為主角，主角一般都不會馬上登場，要讓聽眾稍等一等。先由樂隊開始，準備好大家的心情，然後獨奏才出現，似乎這樣才不失主角的身分。貝多芬的第四協奏曲卻是以鋼琴獨奏開始的，而且只是平和的五

小節。鋼琴用這五小節宣告他主角的身分，展示他謙和、溫婉的態度。它和樂隊不是力的鬥爭，而是美的競逐。第二樂章便更精彩。開始的時候，樂隊發出粗魯的投訴，可是鋼琴不是以力把樂隊的不滿壓下去，而是有教養地、文靜地、溫柔地回應——在這個樂章裏面鋼琴的樂句差不多全都在踏下弱音踏板中奏出，溫柔在誦，雍和婉約。如果仔細把這樂章的琴音和第一、第三樂章比較，就是在錄音中也可以聽到，音色是很有分別的，如果聽現場演奏，便更顯著了。樂章結束的時候，鋼琴獨奏的華彩樂段完結，樂隊重新出現已是戾氣全消，被以柔制剛的鋼琴降服了。第三樂章，是鋼琴樂隊一唱一和，攜手歡唱的樂歌。弱音踏板的功用，在這首協奏曲的第二樂章最表現得清楚。

貝多芬第四鋼琴協奏曲好的錄音很多。我有的錄音當中，三個比較喜歡的是：CBS 裴理雅（Murray Perahia）鋼琴，海廷克（Bernard Haitink）指揮阿姆斯特丹音樂廳交響樂團；EMC 費爾拿（Till Fellner）鋼琴，長野健（Kent Nagano）指揮滿地可交響樂團（Montreal Symphony Orchestra）；第三個很舊的錄音，Peters International 羅森（Charles Rosen）鋼琴，摩利士（Wyn Morris）指揮倫敦交響樂團（London Symphony Orchestra），第三個是我最喜歡的。

音樂會的大鋼琴如果有三塊踏板（有些歐洲出產的鋼琴還是只有兩塊踏板的），中間那一塊我暫譯為"個別樂音的延音踏板"（sostenuto pedal）。右邊那塊"延音踏板"把所有琴弦的

抑音器都鬆開，但中央這塊踏板，只放鬆被敲打那一條，或那幾條的抑音器。譬如，我奏出中央 C 這個樂音的時候，踏下中央踏板，便只中央 C 那條弦線的抑音器鬆開，如果我奏出 C、E、G 三個樂音，那麼只這三條弦線的抑音器鬆開，這些樂音，就是手已離了琴鍵，仍然餘音未了，直到中央踏板還原為止。如果樂曲要求一個或幾個特選的樂音在其他樂音中止後依然持續，這塊踏板便派上用場了。

琴框的演變

　　就鋼琴的操作系統而言，雖然這二、三百年間有不少改良，但基本的變化不大。今日的鋼琴和往昔的最大的分別是琴框。古鍵琴用的是木框，早期的鋼琴也是如此。但鍵琴是以羽毛管撥弦發聲，而鋼琴卻是以槌敲。槌敲，琴弦受力較大，再加上聽音樂的人越來越多，音樂廳越來越大，浪漫期的作品往往又要求宏亮的琴聲，因此鋼琴的琴弦需要承受更大的張力，也需要不同，比前更堅實的物料。今日鋼琴的琴弦，低音的是銅製的，高音的多是鋼製的。琴鍵由開始的 49 個，增至今日一般的 88 個，歐洲名琴廠波新多芙（Bösendorfer）出品的鋼琴，有些更多至 97 個。這樣，一部鋼琴加起來便有 250 條以上的琴弦，張力合共高達十多二十噸，木製的琴框是絕對承受不了的。

　　金屬框的鋼琴還有其他優點。木的框架對天氣變化很敏

感，冷縮熱漲，乾濕程度都會令音域變化不定。再者琴弦的張力全賴木樺維持，演奏時琴弦的震蕩，尤其是在名家的手下，木樺往往不能應付，一曲完畢，琴音可能全變，必須再調校。據時人報道，李斯特的獨奏會，往往需要調音四、五次之多。金屬冷縮熱漲的程度沒有木的大，金屬的螺絲較木樺也牢固得多，因此金屬框琴比木框琴的琴音穩定。

1843 年美國的查克林琴廠製造了第一具金屬框的大鋼琴。李斯特用過以後對這些金屬框的鋼琴讚不絕口，經名家品題，一登龍門，聲價十倍，金屬框瞬即成為鋼琴的標準。"鋼"琴是在那時開始才和金屬結了不解緣。（我們中國人往往把"鋼"當成一般金屬的代名詞，"鋼琴"這個名稱，大概是這樣來的。）

史坦威是最先幾個製造全金屬框大鋼琴的琴廠。除此以外，它對鋼琴的操作還有不少的改良。今日，在一般人心目中，史坦威差不多成了演奏用的大鋼琴的代名詞。它的成功史是我們下一章要敍述的。

演奏用的大鋼琴

　　演奏用的大鋼琴，九尺昂藏，重逾一噸，以上等木材製成，琴身刷上亮晶晶的黑漆；裏面圍上可以承受接近二十噸張力的金屬框架，二百五十多條金屬琴弦緊繃繃地拉在其上；上千大大小小的槓桿控制着近百琴槌、琴鍵、抑聲器、踏板的靈活操作；檀木的黑色琴鍵，鑲上象牙片的白色琴鍵，在名家指下，可以發出不讓百人樂隊的宏亮音聲，也可以像情人耳邊的喁喁細語。除風琴以外，是最龐大、複雜、奪目的樂器。史坦威大鋼琴，雄踞今日樂壇，近百年來，世界演奏會上用的大鋼琴，百分之八十以上是史坦威的出品。

鋼琴廠的營商策略

亨利・史坦威（Heinrich Engelhard Steinweg, 1797-1871）祖籍德國，1836 年開始已經設廠製造鋼琴。1850 年，有鑒於歐洲經濟衰退，認為美國才是發展事業的好地方，便把一名兒子西奧多（C.F. Theodor Steinweg）留守德國，自己帶着其他幾名兒子，遠涉重洋到美國發展，並把自己姓氏最後三個字母："weg"改成較英美化的"way"（兩者音和義都相差不大）。

他們父子雖然對鋼琴製造已經頗有經驗，但卻不計職位，薪酬的高低，分別到不同的美國琴廠工作，務求深入了解美國鋼琴廠的運作，三年後，1853 年才自己在美國開廠。

和他同名的兒子小亨利最有天分，對鋼琴的設計有很多的改良，可惜短命，1865 年還未到 35 歲便死於癆病。老亨利在兒子逝世後，馬上從德國把西奧多召來，西奧多對設計也是很有創意，他和死去的弟弟，兩者之間，一共有 45 個鋼琴新設計的專利註冊。這兩兄弟雖然對改良鋼琴饒有貢獻，但是把史坦威琴廠帶上今日地位的，卻是他們另一個兄弟：威廉（William）。

威廉・史坦威對鋼琴的改良沒有多大建樹，可是他有過人的，比當時進步得多的商業頭腦，今日鋼琴經營的手法不少是由他開始的。威廉覺得要推銷鋼琴，一定得讓大家聽到它的音聲。讓大眾聽到它的聲音，莫如請名家用它來演奏。但怎樣可以叫名家用自家出產的琴來演奏呢？十九世紀末、二十世紀初還未曾有替音樂家、演員、球星作代理人這個行業。史坦威琴

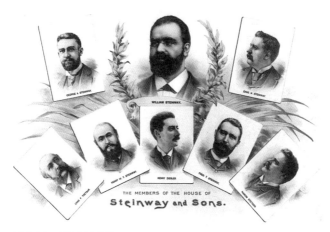

部分史坦威琴廠的成員

廠，在威廉的領導下兼營鋼琴家經理，音樂會籌辦的行業，為鋼琴家接洽，並安排音樂會。他們在各大都會存放三、四具大鋼琴，任由在那裏開演奏會的琴手選用。成為史坦威旗下的琴手（也就是答應只選用史坦威琴演奏的琴手），史坦威還免費供應大鋼琴，在他們家中，甚至在巡迴演奏時所居住的旅店，讓他們練習。

破天荒的巡迴音樂會

　　1872 年，威廉以當時前所未聞的天價 —— 旅費、食宿，再加每個演奏會 200 美元酬金，邀請當時著名的俄國鋼琴家安東‧

安東·魯賓斯坦（長相是否有點像貝多芬？）

魯賓斯坦到美國巡迴演出二百多個音樂會。這便是他上述推銷計劃的第一礮——震驚樂壇、響噹噹的第一礮。

安東·魯賓斯坦九歲便已經公開演奏。曾經一度想投到李斯特（Franz Liszt, 1811-1886）門下，但李斯特說：＂天才是不需要倚靠別人的幫助，便可以達到自己所要達到的目的。＂沒有答應收他為弟子。李斯特通常愛才欲渴，很少拒收有天分的琴手為學生。他這樣回答，有以為他看到魯賓斯坦的潛質，視之為將來的勁敵，所以不肯助他一把。究竟是否如此，也就無從稽考了。不過他對魯賓斯坦的音樂才華卻是讚不絕口，更因為他長相和貝多芬十分相像，還戲稱他為＂范二＂（van II）（取貝多芬名字中間的＂van＂字）。（魯賓斯坦和貝多芬外貌的相似惹來不少坊間的謠言，認為他是貝多芬的私生子。這些謠言增加了他的叫座力，所以雖然他從來沒有助長這些傳說，但也從來沒有否認。）

今天，我們提到安東·魯賓斯坦都只記得他是十九世紀著名的鋼琴家，其實他還是個多產作曲家。他作有 20 齣歌劇、5 首鋼琴協奏曲、6 首交響曲，還有鋼琴獨奏曲、室樂作品等等。十九世紀末，他的作品常常在音樂會、歌劇院演出，可是現在

除了歌劇《惡魔》(*The Demon*)，和《D 小調第四鋼琴協奏曲》(*Piano Concerto No. 4 in D minor*)，在俄國偶然會上演外，差不多都給人全忘掉了。

他的鋼琴技術，雖然一致公認是一流，但是當時也有人批評他只顧氣勢，激起聽眾的情緒，忽略細節。演奏時雖然一氣呵成，但錯漏很多。刻薄的更認為他演奏時漏掉的樂音和奏出來的大概一樣的多。（就如廣東俗語所云："天一半，地一半。"）喜歡他的卻盛讚他的活力、氣魄，能抓得住樂曲的精神。可惜他死得早（死時才 64 歲），只要多活 10 年便可以留下錄音讓我們自己判斷上面的評語孰是孰非了。

不過在 1872 年，他的聲望正如日中天，到紐約的時候，過二千樂迷到碼頭迎接，擎着火炬，一直把他送到旅店。晚上交響樂團的團員，還在他房間的窗下彈奏華格納、貝多芬等名作曲家的作品以表歡迎。他在美國留了 239 天，説來難以置信，一共開了 215 場演奏會！有時一天之內要在兩個，甚至三個不同的市鎮演奏。而他的節目往往不只是一般人喜歡的通俗小曲，而是名家所作深邃的作品。就以他在紐約臨別那幾個演奏會為例吧，他以"鋼琴音樂的歷史"為主題，一系列七個演奏會。第二個是介紹貝多芬的音樂，一共八首奏鳴曲：《月光》、《風暴》、《華爾德斯坦》、《熱情》、《E 小調 op. 90》、《A 小調 op.101》、《E 大調 op.109》，《C 小調 op.111》。魯賓斯坦的演奏，除巴羅克的作品外，樂譜上所有的重複都是不刪除的，這八首奏鳴曲奏起來便得超過三小時，這還未把中場休

息，曲目間的鼓掌、小歇算進去。他對觀眾加奏的要求又十分
慷慨，所以這個音樂會想必長達四小時以上。系列的第四個音
樂會是介紹舒曼的鋼琴音樂，節目包括：《C 大調幻想曲》、
《基里士拉爾幻想曲》(*Kreisleriana*，那是從德國作家荷夫曼
〔E.T.A Hoffmann〕著作中一個人物取得靈感寫成的，舒曼說是
他自己的作品中他最喜歡的一首)、《交響樂的練習曲》(*Etudes
Symphoniques*)、《升 F 小調奏鳴曲》(*Piano Sonata No.1 In
f-Sharp Minor*) 和《嘉年華》(*Carnival*)，還有多首短曲，加起
來也需要三小時以上才可以奏完。這樣悠長的時間，高深的曲
目，對奏者和聽者的精神和體力都有很高的要求。然而魯賓斯
坦每場都精力充沛，從未言倦，而聽眾也如醉如癡，不覺沉悶、
贅長。不過，他回俄國以後對人說，這一年，這樣眾多的音樂
會，如此緊湊的安排，過的簡直是非人生活，雖然熬過了，但
想起來猶有餘悸。所以幾年以後，史坦威琴廠邀請他再來一次，
他不假思索，便一口回絕了。可是他不得不承認，從個人經濟
角度而言，這次美國之旅，卻是沒有任何叫他不滿的地方。

　　這次巡迴演出，不只魯賓斯坦名利雙收，史坦威琴廠也聲
名鵲起，奠下了百年的輝煌基業。他們悟到，要推銷鋼琴，得
提高社會人士對音樂的興味，所以除了邀請名家舉辦這些大
型音樂會外，1866 年他們還在紐約建了個可容二千聽眾的史
坦威音樂廳 (Steinway Hall)，在未有卡內基音樂廳 (Carnegie
Hall，1891 年開幕) 前，史坦威音樂廳便是紐約音樂活動的重
要中心。史坦威音樂廳設計特別，聽眾進場必需通過他的鋼琴

史坦威音樂廳門前等候購票的聽眾

展覽室，看到大大小小的演奏大鋼琴、家用直立琴，一行行的，
在那白色大理石的展室內，整整齊齊地排列着，然後在音樂會
聽到名家指下動人的琴聲，的確是很有廣告效應的。

　　除舉辦音樂會外，威廉也認識到，當時還不是很多人明白
的，廣告的重要。他常常徵得名家，如白遼士、華格納、李斯
特、魯賓斯坦等人的同意，用他們對史坦威鋼琴的讚賞，在廣
告上大事宣傳。廣告不只是把鋼琴當演奏樂器推銷，更把它捧
成，特別是對女孩子而言，教育工具來推售。在大眾心目中製
造一個觀念：懂得彈鋼琴便表示有教養。漸逐差不多所有中層

階級以上的家庭都置有一具鋼琴。踏入二十世紀，他們廣告上常用的一句話，至今被廣告界視為經典："永垂不朽者的樂器"（The Instrument of the Immortals），沒有誇耀他們產品的不朽，卻叫人覺得用上他們的鋼琴，便躋身不朽之列。成為廣告經典名句，不是沒有理由的。

鋼琴的調聲師

當然，史坦威鋼琴能有今日的地位並不是只靠廣告，也一定有它優越過人的地方——那便是它的工匠的經驗和對公司的忠心。史坦威對它的員工很好，很有人情味，所以它的員工也很忠於史坦威琴廠，以它的產品為榮。往往祖孫三代，甚至第四代的曾孫都就職於史坦威琴廠。近百年來，雖然科技突飛猛進，但是鋼琴製作有些地方還是必須靠人手，靠經驗，甚麼精準的儀器都不能代替，下面且舉一例以見一斑。

鋼琴製造過程中有一個步驟叫"調聲"（voicing），這和一般人熟悉的"調音"（tuning）不同。調音是調準每個樂音的音域高低，標準是客觀的。調音師往往手拿一個定音叉，定音叉發出的音是A，以此為準，調校鋼琴那88個琴鍵所發的音聲。調聲呢？那是調校樂音的音色：圓潤、清朗、柔和、剛亮。這是十分主觀的。調聲師各有自己的標準。然而，每個鋼琴的特性，起碼在聽者而言，就都在它的這些音色。琴廠的員工，特別是

喜歡音樂的，都希望有朝一日可以當上調聲師，因為這便可以
把自己的好惡變成鋼琴質性的一部分。

　　調聲是鋼琴製作最後的一個步驟。鋼琴的每個琴槌都是用
兩層壓縮的細毛絨包裹着的。調聲師用不同的針，像針灸師一
樣，針刺包裹琴槌的毛絨。毛絨必須經過針刺琴聲才可以開揚、
明亮。針刺深淺有度，不能言詮，只能靠實際的經驗。如果要
琴聲比較剛冷、清脆，那便需要加一點像漆一樣的化學藥品到
毛絨上去，分量多少也只是全憑經驗。88 個琴槌，每一個都一
定要經過這個調聲的步驟，務求他們彼此之間的音色調和，沒
有甚麼差異。

　　史坦威員工的忠誠和經驗，在這些機械不能替代的地方，
便比不少別的琴廠高出一籌了。

琴廠和鋼琴家的衝突

　　無論產品質量多麼高，總不能叫所有人都滿意，尤其是鋼
琴家當中有不少的要求十分苛細（就如前面說到過的顧爾德，
要滿足他的要求，史坦威琴廠可說是疲於奔命），琴廠和演奏
者之間的衝突便在所難免了。有些琴手，在演奏的城市找不到
一部愜意的史坦威鋼琴，便找另一琴廠的鋼琴代替。這本來是
正常不過的事，可是要是琴手是史坦威旗下的，史坦威便覺得
他們違背了合約，有時反應十分強烈，尤其是對剛出道的青年

琴手（我覺得他們是有點以強凌弱，恃勢欺人）。廿世紀名鋼琴家阿瑟．魯賓斯坦（和安東．魯賓斯坦完全沒有血緣關係）在 1920 年代還未大享盛名，一次到美國作一系列的演奏，不喜歡在芝加哥的史坦威鋼琴，改用另一琴廠的產品。史坦威知道後，馬上停止讓他在該系列演奏中使用史坦威鋼琴。接下來的幾年，一直禁止他用史坦威鋼琴在美國演出。後來，魯賓斯坦漸逐成名，史坦威也便取消了禁令（所以我說他是以強凌弱，琴手出了名，他們的態度便全然兩樣了）。

本書第一篇提到過的美國鋼琴家格拉夫曼，也曾幾次因為鍾愛的 CD 199 未能運到演奏的地方，而選用別個琴廠的產品，史坦威向他發出警告，說他這樣做影響琴廠的聲譽。格拉夫曼反唇相稽："如果不這樣做卻影響我的聲譽和生計。"

史坦威和旗下琴手的衝突最多人知道的是"奧爾遜事件"，在這件事上，史坦威的表現實在叫人覺得他們器量太淺。

奧爾遜（Garrick Ohlsson, 1948-）是美國土生土長的鋼琴家，1970 年奪得蕭邦鋼琴比賽冠軍，是美國琴手獲此殊榮的第一人。1972 年他在紐約開音樂會。音樂會前數天在家中接受記者訪問。記者看到他家中的大鋼琴，問道："這就是你的史坦威？"他回答："這是我的大鋼琴，但不是史坦威，而是波新多芙（Bosendorfer）。"他向記者解釋，波新多芙是維也納的一所小琴廠，像汽車的勞斯萊斯（Rolls Royce）一樣，一般人知道的不多，但性能很好。訪問稿在演奏當天的上午刊出。他的解釋被記者濃縮成："奧爾遜認為波新多芙是鋼琴中的勞斯萊

斯"，史坦威上層人士閱報後大怒。派人把當晚要用的史坦威搬走（奧爾遜一直便是用該具鋼琴準備當晚的演奏會的。）不單如此，並以鋼琴有問題，需要修理為藉口，把音樂廳另一具史坦威琴的中央 C 的弦線拆掉，令它無法使用。幸好所在地是紐約，波新多芙琴廠有琴庫在那裏，馬上送上他們出產的大鋼琴，音樂會才不至取消。雖然一年多以後，史坦威和奧爾遜重修舊好，但 1977 年，奧爾遜終於和史坦威脫離關係，轉到波新多芙麾下去了。今日，奧爾遜的錄音用的都是波新多芙的琴。他替 Hyperion 錄了所有蕭邦的鋼琴音樂，一般樂評都反應良好，有心讀者可以找來一聽。

逆流而起，異軍突起的琴廠

　　近五、六十年來，日本山葉公司（Yamaha）以汽車廠生產線的模式製造鋼琴，大大減低了鋼琴的成本，再加上近三、四十年廉價電子琴（價錢往往不到鋼琴的十分之一）的流行，熟練的工人買少見少 —— 比製琴工資豐厚，容易上手的職業很多，下一代都不大願意選入這個行業。面臨這種種因素，不少歷史悠久的著名琴廠都支持不住，紛紛倒閉。繼續經營的，想盡辦法，減輕成本，產品的質素往往便及不上從前的水準了。史坦威在這些衝擊下，把其中一線的產品轉由中國的珠江琴廠製造。除了史坦威外，珠江還和其他歐洲琴廠合作，為他們製

造鋼琴在中國和東南亞銷售，再加上它自己"珠江"的產品，已經成為今日全世界最大的琴廠了。所以不要以為只是玩具、衣物、日用品，就是史坦威大鋼琴，在它們琴框的某一角落，也可能貼上了"中國製造"這四個字的。2013 年底，法國已經有百年歷史、生產蕭邦生前最歡喜的皮利耶爾（Pleyel）鋼琴的琴廠也宣佈結業。同年，史坦威也被美國億萬富翁、保爾遜投資公司的主席保爾遜（John Paulson）以超過五億美元收購了過去，雖然保爾遜矢口琴廠運作一仍舊貫，但恐怕日後將不免以利潤為主導，無復當年的質素了。

在上述這些不利的環境下，竟然有一支異軍逆流而起。那便是上世紀八十年代才成立的意大利琴廠 —— 法茲奧利（Fazioli）。

意大利人保羅・法茲奧利（Paolo Fazioli），生於 1944 年，六兄弟中排行最小。父親是經營傢具的富商。保羅像他的兄弟一樣，準備繼承父業，自幼研習木材處理，大學時修讀物料工程。但他有音樂天分，同時選讀音樂，專攻鋼琴，並取得作曲的碩士學位。他覺得近代鋼琴還有很大改進的餘地，大學畢業後，立志建立自己的琴廠，製造心目中理想的鋼琴。他的願望得到父兄的鼓勵和支持，上世紀七十年代下半葉，他組織了一隊包括工程師、物理學家、鋼琴名手、傢具專才的籌建小組。在 1981 年初，建立了法茲奧利鋼琴廠，旨在製造品質一流的大鋼琴和演奏鋼琴（Grand, and Concert Grand piano），重質不重量。開始的時候，一年產量還不到 25 具，就是今日，年產也只不過 150 具。但他的頂級產品 —— 超過十英呎（一般演奏用的

保羅・法茲奧利和法茲奧利琴

大鋼琴只長九呎多一點點），是世界目前最長的音樂會大鋼琴，的確達到創辦人保羅的嚴格要求。

　　廣東俗語有云："有麝自然香"，近年來，不少彈奏過法茲奧利的名琴手，都讚不絕口，演奏或錄音時，寧捨史坦威，選用法茲奧利。這些名琴手包括：白蘭度（Alfred Brendel，他已年逾八十，是樂壇德高望重的名鋼琴家，以演奏古典時期德國鋼琴作品著名）、女鋼琴家亞加力治（她和友儕合作的室樂及獨奏音樂會是樂迷引領以待的樂壇盛事）、波里尼（Maurizio Pollini，1960 年，剛 18 歲出頭便贏得蕭邦鋼琴賽冠軍，現在

已是一級鋼琴大師了）、亞殊堅納茲（Vladimir Ashkenazy）、
裴理雅（Murray Perahia），還有近年聲名大噪、加拿大女鋼琴
家何蕙德（Angela Hewitt，她到世界各地開演奏會，都指定
要用法茲奧利鋼琴）。最近世界幾個鋼琴大賽：華沙的蕭邦
賽、俄國的柴可夫斯基賽、以色列的魯賓斯坦賽（紀念阿瑟·
魯賓斯坦）等，大半參賽者都要求使用法茲奧利鋼琴。

　　讀者如果有興趣一聽法茲奧利的琴音，我誠懇推薦加拿大
琴手羅蒂（Louis Lortie），2011 年為 Hyperion 所錄的李斯特的
《巡禮之年報》（*The Complete Années de Pèlerinage*）。這個錄音
有推為紀念李斯特出生二百週年的最佳唱片，他用的便是法茲
奧利的演奏鋼琴了。

　　希望受了這新生之犢的刺激，史坦威奮發起來，在優良的
競爭下，一同使鋼琴，這件號稱音樂上最偉大發明的樂器，回
復，甚至超越，當年的丰采。

第一代鋼琴家

　　莫札特是世所公認音樂界的絕世天才，他一生寫過的作品，就是有編號的已經有六百多首，裏面包括起碼 21 齣歌劇、40 首交響曲、給不同獨奏樂器的協奏曲約 50 首、室樂，只是弦樂四重奏便有 23 首，再加其他的二、三、五重奏應該有 50、60 首、鋼琴奏鳴曲 18 首，這並沒有把隨想曲、變奏曲和其他鋼琴獨奏曲算在裏面，另外，還有給人唱的彌撒曲、宗教、藝術歌曲等等。

　　有人做過一個統計，把莫札特最後一首作品，第四十一交響曲，《丘比得》(*Jupiter*) K 551 樂譜最後一頁裏面的音符數一數，共 284 個。我們不曉得他用的樂譜是甚麼版本，一般為參考用的"小樂譜"(miniature score)，第四十一交響曲大概有

莫札特

110 頁，所以整個作品，保守一點算來應該有約 27,000 個音符。有些作品，如歌劇，較長，也較複雜，音符要多一點；有些作品，如鋼琴奏鳴曲，篇幅略短，沒有前者複雜，音符可能少一點，平均一部作品大概有 16,000 個音符，六百多部作品合共一千萬個音符上下。甚麼其他事情都不幹，單是把音符錄到紙上，每天工作 12 小時，也得花差不多八、九年時間才能夠完成，而莫札特終其一生只有 35 歲。

這些看上去好像並沒能花多少時間構思的作品，卻在任何一個樂類裏面，都有好幾首屬於頂兒尖兒的佳作：歌劇如《費加羅的婚禮》(Le Nozze di Figaro)、《唐璜》(Don Giovanni)、《魔笛》(Die Zauberflöte)，交響曲像第三十八、四十、四十一交響曲，著名的鋼琴協奏曲便至少有七、八首，另外給雙、單簧管、圓號的協奏曲，也是同類中的表表者，他的弦樂三重奏，好幾首弦樂四重奏，鋼琴加管樂的五重奏，也是公認為音樂上難得的傑作。其他五百多首的作品，就算不是上上品，都沒有像廣東人所謂的"行貨"。如果不是天縱之資，難得有這樣的成果。然而，莫札特的天才不只是在他的作曲，他同時也是鋼琴高手 —— 應該可以說是歷史上第一位大鋼琴家。

　　十八世紀中葉，在薩爾斯堡（Salzberg）莫札特的出生地，鋼琴是絕無僅有的。莫札特第一次接觸鋼琴大概是 1774 年在慕尼黑。到了 1777 年，他和母親一起到巴黎和曼海姆（Mannheim）演出並找工作。在給他父親的信中，他母親寫道：“沃夫岡（Wolfgang，莫札特的名字）給所有的人一個十分好的印象。他的演奏和在薩爾斯堡時迥然不同，因為在這裏到處都有鋼琴，他彈奏這個樂器，技藝超羣，無人能及。簡而言之，聽到他演奏的人都認為從沒有聽過有人鋼琴比他彈得更好的了。”從那時開始，鋼琴便成為莫札特最常用、鍾愛的樂器了。可是，因為鋼琴太貴，他在薩爾斯堡的日子，始終未曾自己擁有過一具鋼琴。

　　1781 年，莫札特雖然已經薄有微名，可是仍然是受雇於薩爾斯堡主教哥羅里杜（Archbishop Colloredo）。主教把他召到維也納，在奧地利國王約瑟二世（Joseph II）的加冕慶典中演出。莫札特對主教待他如從僕已經感到很不滿。當另一位王侯以相當於他半年薪水的酬金邀請他在某個音樂會上演出，而主教卻不容許他接受時，他再也按捺不住，和主教理論。他的父親卻站在主教一邊，半責半勸，要他認錯道歉，繼續服侍主教，他堅拒不從，結果被馬上解雇。莫札特一方面離開了他不喜歡的雇主，一方面又擺脫了處處操控他的父親，如釋重負，決定在維也納留下來，過獨立自主的生活。後來和人談起他受雇於主教的那段日子，莫札特說了下面著名的一句話：“就他要我為他所做的而言，待遇有點過高；就我可以為他所做的而言，卻是遠遠的太低了。”

精彩的鋼琴協奏曲

不再受聘於主教，莫札特怎樣維持生活呢？靠的就是鋼琴——教授鋼琴、出版鋼琴音樂的樂譜。莫札特寫給獨奏鋼琴的作品主要的是十八首獨奏鋼琴奏鳴曲，另外，除了孩提時期把別人所作的奏鳴曲主題配上樂團伴奏，當為自己作的四首外，還有二十首給獨奏鋼琴的協奏曲。雖然都是以鋼琴為主的作品，數量相差也不大，但是奏鳴曲在音樂上的地位和影響卻是遠不及協奏曲。為甚麼呢？簡單說來，他的奏鳴曲固然也有寫給自己演奏的，但大多是應別人的邀約，或為教學，或為公開出版而作的，換言之，是寫給不同場合，不同人等彈奏的。這些作品不必表現自己的才華卓見，卻是要滿足不同的品味，都是難度不太高，但卻悅耳動聽的。就以 K331 A 大調，和 K309 C 大調這兩首為例吧。

K 331 是莫札特獨奏鋼琴奏鳴曲最多人認識的一首，它的第三樂章：〈土耳其進行曲〉(*Marcia alla Turca*) 我相信沒有幾個人未聽過。這首奏鳴曲大概是寫於 1783 年，是準備公開發售，對象是鋼琴學生和業餘琴手。全首的組織跟當時一般奏鳴曲不同，第一樂章，以一句雍和優雅的樂句開始，接下來是這樂句不同情調的六個變奏：輕快、平和、傷感……第二樂章是首美麗的小步舞曲；第三樂章，當時維也納正掀起"東方，特別是土耳其，熱"，所以莫札特也就在其中滲進了土耳其色彩。演奏要求的技巧不高，一般學過五六年的鋼琴學生大概都可以

應付。然而，整首奏鳴曲聽來娓娓動人，正正適合一般業餘鋼琴手的需要。它至今仍然一紙風行，是很容易理解的。

K 309 寫於 1777 年，是為他 13 歲的學生露莎‧卡拿畢茲（Rosa Cannabich, 1764-1839）寫的。莫札特當時旅居在外，往來巴黎和曼海姆之間。曼海姆是當時的文化名城，露莎的父親基里士遜（Christian Cannabich, 1731-1798）是曼海姆樂隊的首席提琴和指揮，同時也是薄有微名的作曲家。露莎幼承家教，溫文有禮，美麗大方，琴藝比同輩高出一籌，莫札特在給他父親的信中說：〝〔露莎〕是個美麗可愛的女孩子，聰慧溫文，談吐大方得體。昨天，她把我寫給她的奏鳴曲，整首奏得十分出色。〞愛慕之情溢於字裏行間。K309 比一般寫給學生的作品要難。第二樂章慢板，更是特別的優美。莫札特為這章寫下比平常更多的指引，叮囑奏者要留心遵守。他對人說，這是露莎的音樂寫真，最能代表她的純樸天真，秀慧活潑。各位可以試從這樂章，追索這位少年莫札特所愛慕的女孩子的印象。

莫札特個別鋼琴奏鳴曲的錄音很多，特別是 K331。在這裏給大家推薦一套 5 張 CD 全 18 首的錄音。匈牙利女鋼琴家伍爾慈（Klara Wurtz）演奏，Brilliant 出版。Brilliant 是廉價唱片公司，一套五張價錢比大公司兩張還要便宜一點。不要以為奏者和出版公司都不見經傳，無論錄音或演奏這都是一流。

雖然授課和出版也帶來收入，但主要還是有賴於鋼琴演奏。因為要靠演奏成功，有了名氣才有學生，出版的樂譜才有人購買。定居維也納的頭四、五年，莫札特便是靠賴鋼琴演奏

為生。他傑出的鋼琴技藝萬眾矚目，邀請他開演奏會的信多得幾乎無暇應接。當時習慣上演奏者奏的都是自己的作品，他的鋼琴協奏曲便是寫給他自己演奏用的。聽眾往往要求新鮮的節目，一個作品聽過只三、四次便都聽膩了。因此，短短五年間，莫札特便寫了 12 部鋼琴協奏曲。在當時，協奏曲雖然已經有了上百年的歷史，但大部分都是寫給小提琴或管樂器的，只有小部分是寫給鍵琴的。莫札特的鋼琴協奏曲在當時是十分新穎的樂類，而且差不多每一首都是佳作，此後鋼琴協奏曲的流行遠超寫給其他樂器的協奏曲，雖然部分原因和鋼琴的性能有關，莫札特還是功不可沒。

莫札特一開始便抓到了聽眾的心理，他在寫給父親的信中說："我的鋼琴協奏曲不難也不易，合乎中庸之道。裏面包含只有專家才能體悟的精微，但一般人卻都聽得到裏面的精彩。可是他們只覺其精彩，卻又說不出其所以然。"這幾句話，道盡了他鋼琴協奏曲成功的要素。

就以他 1784 年所作的降 B 大調協奏曲 K. 450 為例吧。莫札特對他父親說，這是他那幾個月內所作前後四首協奏曲中最難的一首。今日，很多鋼琴家認為這是他所有鋼琴協奏曲中最難的一首。可是我們聽眾聽來卻只覺得第一樂章旋律，簡單優美。第二樂章的行板，鋼琴絕對沒有突顯自己，而是和樂隊像朋友一般的對話。親切隨和。到了第三樂章，一開始，鋼琴奏出活潑、神氣的（在這裏，我覺得最適切的形容詞是廣東話的"得戚"——跳脫、頑皮、自得〔不是惹人討厭的那一種〕）樂

句，再肯定自己主角的身分。整個作品在騰躍的歡樂中結束。
我們聽不到跳跨三四個音階、從琴的一端奔滑至另一端，或似
珍珠瀉地般炫耀技巧的樂句。它的難只有奏者自己知道。所以
很多浪漫派的琴手不喜歡奏莫札特的作品。二十世紀鋼琴家羅
森說："演奏者喜歡彈奏，聽起來比奏起來難的（莫札特的鋼琴
奏鳴曲，尤其是 K331 便體悟到這個道理了），而避開奏起來比
聽起來難的作品。因為他們不願意有一分一毫的努力，沒有給
聽眾欣賞得到。"K. 450 降 B 大調協奏曲，今日演奏的人不多，
大概是這個原因吧。Sony 裴理雅的錄音，Philips 白蘭度的錄
音都是上乘之作。

對演奏的看法

　　莫札特對彈奏鋼琴的看法我們知道的不多。他沒有寫過任
何有關鋼琴技巧的書籍、文章。他教鋼琴主要是為了收入，學
生大都是王侯貴胄的子女，特別是女的。學生著名的、繼承他
衣缽的，一個都沒有。不過從他對學生和其他演奏者的批評，
我們可以知道一個梗概。

　　在給他父親的信中，他批評一位頗有天份的女孩子的演
出："聽過她演奏的都應該給笑死了。（莫札特對他不滿意的作
品、演奏都喜歡用"笑死人"去形容，凡令他"笑死"的演奏，
都是他認為異常差勁的。）她坐的位置不是面對琴的中央，而

是偏向高音的一邊。因為這樣，讓她有更多的機會擺動身體。她常常翻眼瞧天，似笑非笑，（像是很感動的樣子）……演奏的時候手臂抬得高高的（因此樂句無法奏得很快）……最大的毛病還是她的節奏，她大概從開始便被訓練刻意地不守拍子……”

對另一位當時的名琴手的批評：“他看譜即奏我寫的一首協奏曲。第一樂章他奏成極快板，第二樂章的行板，他把它奏成快板，第三樂章的迴旋曲（rondo）更是極快，極快板。他隨意更動低音部分的和弦，甚至旋律……這樣快的速度是沒有意義的，他的手跟不上，眼也沒跟上。其實快比慢容易，速度快，到了艱難的樂段，就是漏掉了好些樂音也沒有人覺察得到……（主要還是）快是不是就是好？就是美？（成功的）看譜即奏，必須奏來合乎作者指定的節奏，沒有漏掉任何的樂音，而且感情、品味都必須適當。”

從他這些信的批評看來，莫札特的演奏是穩重的，他坐在鋼琴的中央，不喜歡滿臉表情，隨意擺動身體，也不喜歡把手臂提得高高。他要求奏者忠於作者的指示，不隨意更改節奏。他強調的是演奏要有品味，當時，古典時代的品味是含蓄的、優雅的。已故美國名指揮及作曲家貝恩斯坦（Leonard Bernstein, 1918-1990）是這樣解釋古典時期和浪漫時期風格的不同：

“我第一次見到美麗的史密斯小姐，我跟她握手說：‘您好，很高興認識您。’那是古典 —— 大方，得體，合規矩。”

“但如果我說：‘您好，噢！你的眼睛真美麗，像天一般的蔚藍。我愛你！’那就是浪漫。因為我毫無保留地把我的感情

表達出來，充滿火熱的激情，也不管四周的人怎樣說。"

　　然而，守規矩並不一定就沒有感情，在大方得體的對應中，透過聲音、眼神、表情，都可以傳達熾熱的愛意。莫札特的品味，就是這種古典品味，他的作品，他演奏的風格，最能表達。

兩傑較勁

　　和莫札特同時期已經有其他的鋼琴家和他不一樣，他們的技巧開了浪漫派的先河。以後來的眼光去看，有人會認為莫札特還不如他們。這些鋼琴家的代表人物應數克里門蒂（Muzio Clementi, 1752-1832）了。

　　克里門蒂出生羅馬，父親是位銀匠，自幼便接受音樂訓練，頗有成績。1766 年，出身英國望族、曾任國會議員、喜歡藝術和音樂的白克福爵士（Peter Beckford, 1740-1811）經過羅馬，很欣賞克里門蒂的才華，說服了他的父母讓他"收養"克里門蒂，把他帶回英國，負責把克里門蒂教育成材，條件是 21 歲前，克里門蒂要負責他家中的音樂活動。

　　接下來的七年，克里門蒂在白克福家中成長。每天八小時學習巴哈父子、韓德爾、斯卡拉蒂（Domenico Scarlatti, 1685-1757）的鍵琴音樂，接受當時英國上流社會的教育，也為白克福演奏娛賓。到了 1773 年，克里門蒂剛剛過了 21 歲，白克福信守諾言，讓克里門蒂離開他的封邑自由發展。克里門蒂遷到倫

克里門蒂

敦開始他的音樂事業，馬上便一時哄動，成為英國樂壇新星。

克里門蒂和莫札特曾經一度碰頭，並且在奧大利國王約瑟二世前競技，傳為樂壇佳話。根據克里門蒂的憶述，1781 年他到維也納演出。抵達後不過兩三天便被邀請到約瑟二世的宮中，御前獻藝。他到達宮內音樂廳的時候，一位年青人已經在座，這位年青人衣着入時，克里門蒂還以為是皇帝的近身，後來才曉得是莫札特。原來約瑟二世知道克里門蒂要來維也納，一早便安排給這兩名歐洲鋼琴高手來一次，不讓他們預先知道的"突擊"比試。當天比試的內容如下：

首先，由兩人各各挑選一首他們自己的作品演出，然後再給一首其他作家寫的，他們都未曾見過的奏鳴曲，叫他們看譜即奏：莫札特奏快板的第一樂章，克里門蒂奏慢板的第二樂章和迴旋曲。然後，請他兩人在作品中各選一樂句撰寫給雙鋼琴演出的樂曲，先是莫札特為主，克里門蒂作伴，然後，主客互易，最後不分彼此，把各各寫的音樂融成一體演奏作結。

那次競技誰勝誰負沒有公開宣佈，傳統一般以為技術上是克里門蒂勝出。不過，作曲家迪德爾斯多夫（Karl Ditters von Dittersdorf, 1739-1799）記述幾年後他和約瑟二世的對話。約瑟二世問他有沒有聽過克里門蒂和莫札特的演奏，對他們的評價

怎樣。他回答道："專家都很欣賞莫札特。克里門蒂的是高超的技藝，莫札特是技藝加上品味。"約瑟二世點頭説："我也是這個看法。"

　　莫札特，在他眼中沒有幾個琴藝及得他自己的，當然是瞧不起克里門蒂了。他雖然沒有"幾乎笑死"，但在寫給家人的信中，他以為克里門蒂只是個機械人，像其他的意大利人（當時奧匈帝國對意大利人是有歧視的），只是欺世盜名，一點品味都沒有。克里門蒂對莫札特倒是稱讚有加，中年的時候和人談起，還表示他自己後來的作品比前注重旋律，風格也更趨高雅，都是在那次比試中從莫札特處學來的。

表現鋼琴的音樂潛能

　　自 1773 年始，克里門蒂的演奏生涯，持續了三十多年。他因為受過良好教育，交遊廣闊，對科學、機械都有興趣，所以除演奏外還從事樂譜出版、鋼琴製造，而且相當成功。生命最後的 20、30 年，他腰纏萬貫，再沒有公開演奏。然而在他那三十多年的演奏生命中，他的琴藝，特別在英國，備受讚揚，在貝多芬出現之前，他琴技的奔放、活力、大膽、奪目，同代的鋼琴家難與比肩。聽眾尊崇莫札特的演奏，但克里門蒂的技術卻叫他們驚訝難忘。有譽之為現代鋼琴技術的奠基者、鋼琴演奏的哥倫布，甚至所有鋼琴技巧之父。

就是到了晚年，克里門蒂在特殊場合，興之所至，偶然還會即場表演，風采仍然不減當年。76歲那年，在一個表揚他的宴會中，他表示願意為在場的嘉賓彈奏一曲。他選了一個韓德爾作品的主題，即興發揮。據在場人士的報道：“所有在座的都十分興奮，用心聆聽，他的眼中充滿年青人的火焰，演奏動人……聽眾最欣賞的是他即興所作，音樂活潑、精彩。”另一次即興表演，在座的還有名琴手杜錫克（Jan Ladislav Dussek, 1760-1812）。一曲告終，在座嘉賓邀請杜錫克也來一曲，杜錫克說：“珠玉在前，再來演出，也就是不自量力了。”（杜錫克，對一己的琴技和容貌自命不凡，並不是謙恭的人。今日鋼琴演奏，奏者都以右側面向聽眾，就是從他開始的，因為他認為他的右側面比較英俊。）平心而論，莫札特的琴藝應數古典時期的第一人，演奏當時的作品不作他人想。可是對後來的鋼琴技巧的影響還是克里門蒂的大。

克里門蒂的音樂創作主要是鋼琴奏鳴曲。跟莫札特不一樣，他的鋼琴奏鳴曲，特別是後期的作品，並不是為教學用的，而是寫來表現鋼琴這具樂器的音樂潛能和特色。莫札特不用說不喜歡他的作品，甚至勸阻他的姐姐不要彈奏他的作品，以免破壞了兩手的自然、靈活和平衡。可是他自己歌劇《魔笛》的序曲，卻襲用了克里門蒂奏鳴曲 op.47#2 —— 也就是兩人比試時，克里門蒂彈奏自己作品時所選用的一首 —— 裏面的主題。

貝多芬和莫札特不同，他十分欣賞克里門蒂，認為他的鋼

琴奏鳴曲無論形式和內容都最適合鋼琴演出。他說："一個人如果熟習克里門蒂的作品，他同時便可以演奏莫札特的。可是反過來便不一定了。"貝多芬自己也很熟悉克里門蒂的作品，他的《英雄交響曲》(Eroica) 最後樂章的主題，便脫胎自克里門蒂鋼琴奏鳴曲 op. 14 #3 的第三樂章，一聽便可以聽出來。

　　也不曉得是甚麼原因，克里門蒂的鋼琴音樂一直被演奏者忽略。上世紀中葉他的名字幾乎被樂迷完全忘記了。直到 1955 年荷路維茲為 RCA 灌了三首他的奏鳴曲：ops. 14 #3、26 #2 及 34 #2，一般人才有機會第一次聽到克里門蒂的作品，可以自己決定他受忽略是否合理。除上述錄音外荷路維茲還錄有克里門蒂 op. 33 #3 的奏鳴曲，也是 RCA 出版的（現在四首都包括在一張 CD 的裏面）。他演奏會的節目，也不時包括克里門蒂的作品。經過荷路維茲的努力，克里門蒂的作品漸漸開始受人注意。最近幾年有三、兩個克里門蒂鋼琴作品的錄音值得介紹給大家：戴米丹高 (Nikolai Demidenko)，Hyperion 一共四首的錄音；史泰爾 (Andreas Staier) 以古鋼琴 (fortepiano) 演出，Teldec 的錄音，史泰爾是今日演奏古鍵琴和古鋼琴的高手，他的錄音無論甚麼曲目，都值得一聽；還有女琴手亞力山大‧麥斯 (Susan Alexander-Max) 也是用古鋼琴，Naxos 的錄音。如果你對克里門蒂的作品還有懷疑，但又想試試一聽，Naxos 的錄音，價廉物美，是最佳的推薦。

貝多芬、舒伯特、舒拿保爾

　　克里門蒂和莫札特代表了鋼琴演奏的兩方面：前者突出奏者的技巧，樂器的特色；後者注重音樂的品味，傳達的感情，這兩者並不是互不相容的。貝多芬，有以為是歷史上，繼莫札特之後第二位偉大的鋼琴家，便是兩者兼重。

　　說貝多芬是偉大的鋼琴家可能是溢美之詞。因為除了30歲前那段日子，貝多芬並不是以演奏鋼琴見稱的。這裏不是要把貝多芬低貶，他在25、26歲的時候患了場大病，開始失聰，短短7、8年間，便差不多全聾了。失聰雖然沒有影響他的作曲，但就他的演奏生命而言，卻是無法勝過的障礙。我們看看下面一段對他失聰後一場演奏的描述：

大家都看得到，在他坐到鋼琴的旁邊那一刻，所有其他的事物，對他而言，都已經不再存在了。他臉上的肌肉繃得緊緊的，青筋呈現，嘴角抖動，眼色比平時更狂野。活像一位巫師被他釋放出來的妖魔控制了一樣……他當時已經聾得很厲害，應該聽不到自己的演奏。

貝多芬

他彈到輕聲的樂段，根本上是完全沒有聲音發出來的。他只是在他"心內的耳朵"聽到彈的是甚麼。可是從他的眼神，手指輕微的挪動，他是仔細地跟隨着他"聽到的"，奏出強弱不同，音色各異的樂音，塑造美麗的樂句。然而樂器是啞的，奏者是聾的……

這不是滑稽劇，是觸動靈魂的悲壯。怪不得當時的聽眾都默然無聲，熱淚盈眶了。

可是，貝多芬的確一度是以演奏鋼琴知名的。1792年底，莫札特逝世後的第二年，他從出生地波恩（Bonn）移居維也納。一方面因為維也納是音樂名城，發展機會較大，另一方面，是他得人介紹，可以向海頓（Joseph Haydn, 1732-1809）求教（雖然他多年之後對人說，他在海頓那裏，甚麼都沒有學到）。他當時不過是一名鋼琴新秀，像他這樣的新秀，在儼然歐洲音樂

貝多芬和他的助聽器

之都的維也納多的是。可是，一年後，1794年初，貝多芬已是維也納樂壇最紅的的鋼琴家了。從開始，聽眾便欣賞他獨突的風格。樂評人指出他對鋼琴的態度和前人迥異，演奏的活力更是前所未見。在他指下也不曉得多少琴弦被彈斷，幾許琴槌給敲碎。但他不是賣弄他的勁力、技巧，不是追求"品味"高雅。他的演奏不是客觀地呈示當時聽眾追求的美，而是，不管聽眾反應如何，把自己的生命投進演奏中去，把自己的個性、感情赤露敞開在聽眾的面前，喜怒哀樂，粗獷溫文，都是他真率的感情，他的真我。聽眾喜歡他的便是這種前所未有的誠摯，因此就是他的演奏有時叫人感到粗野不文，因為被視為他的真性情，觀眾也能完全接受。他失聰以後，關於他演奏的記述不多，有的，都是感喟他的力不從心，如前面所引述過的。然而上面提到的特質，在他的鋼琴作品裏面，卻是隨處可見。

　　十九世紀名鋼琴家及指揮布羅（Hans von Bülow, 1830-1894）把巴哈的《平均律鋼琴曲集》（*The Well-Tempered Clavier*）稱為鋼琴作品中的《舊約》，貝多芬所作的 32 首鋼琴奏鳴曲為《新約》，這個看法相當有見地。巴哈的 48 首作品歸納了鋼琴音樂客觀的基礎，而貝多芬的奏鳴曲展示了在這些基礎上，怎樣可

以表達人類的感情，不同的意境，開拓鋼琴音樂的未來。1810
年巴黎一篇樂評說：〝貝多芬的音樂首先把我們充滿了甜美的
詳寧，然後以幾下粗野的樂音把它粉碎。他的音樂裏面既有馴
良、美麗的鴿子，也有兇頑、醜陋的鱷魚。〞人的感情，際遇，
充滿了鴿子、鱷魚，貝多芬的奏鳴曲都表達了出來，因為它們
是生命的真實寫照。

用鋼琴寫音樂

　　有人批評貝多芬的鋼琴奏鳴曲不是〝鋼琴〞音樂，沒有順應
鋼琴特殊的音色、性能，沒有盡量發揮它的優點，有時甚至違
背鋼琴的質性，展露它的短處。貝多芬的鋼琴作品有些的確，
如上面批評所指出，不是很好的〝鋼琴〞音樂，特別是他的晚
期作品，為演奏者帶來不少麻煩。理由很簡單，貝多芬是〝用〞
鋼琴寫音樂，不是〝為〞鋼琴寫音樂，有時忘記了考慮所作的
是否完全適合由鋼琴演出。舉一個例，他第 26 首，降 E 大調
《告別鋼琴奏鳴曲》（Les Adieux），op. 81a 的第一樂章，接近結
束的地方，有一個長幾拍的音符，貝多芬在上面加了個漸強號
（crescendo）。大家都知道鋼琴的樂音，手指按下琴鍵以後，便
不能再改變它的強弱，不像弦樂，或管樂可以中間多加或減少
一些力度，改變它的音量。要一個鋼琴琴音，無論長短，在中
間改變音量，是不可能做得到的事，然而貝多芬在奏鳴曲《告

別》中卻作了這樣的要求，因為在那剎那，他只聽到音樂，忘記了這是要用鋼琴彈出來的。不過這種情形只是少數，他那 32 首奏鳴曲，大部分不只是好的音樂，也是好的鋼琴音樂。

　　貝多芬第一首鋼琴奏鳴曲降 F 小調，op.2#1，1796 年出版。第一樂章放在莫札特作品中幾可亂真，平和、柔美，只是到了最後才有一兩聲音量較大的和弦，第二樂章也是很傳統。可是到了第四樂章便不同了。貝多芬採用了第一樂章結束時的那幾聲響亮的和弦作為樂章的主題，可是再不是平和柔順，而是激情澎湃。如果第一、二樂章的背景是樸素、清幽的，主題好像一個美人，在寧靜的環境中，孤芳自賞；第四樂章的背景卻是繁複豐麗，主題似是周旋於花團錦簇當中。在這個作品的第一、二樂章，貝多芬向從前告別，不是討厭所以逃離，可是也沒有不捨因而戀棧，只是他看到新的世界，新的境界，載欣載奔地與它會合。美麗的第一首作品，有意義的第一首作品。

《華爾德斯坦奏鳴曲》

　　C 大調，op.53《華爾德斯坦奏鳴曲》（*Waldstein*）是貝多芬的第 21 首鋼琴奏鳴曲，寫於 1804 年，當時他還未全聾。C 大調奏鳴曲 op.53 不單是他所寫的 32 首中的傑作，也是所有鋼琴作品中的傑作。這個作品是獻贈華爾德斯坦侯爵（Ferdinand von Waldstein），因此而得名的。華爾德斯坦侯爵酷愛藝術，很

早便欣賞貝多芬的天才,是他推薦貝多芬到維也納向海頓學習的。貝多芬到維也納前,華爾德斯坦給他寫了下面一道鼓勵的短簡:

> 親愛的貝多芬:
>
> 　　你將要出發到維也納追求你長久未圓的夢。莫札特的天才正在因為失去它的跟隨者而哀傷飲泣,雖然它現在暫時寄身海頓那裏,但它仍然在尋找可以同諧一生的良伴。透過不斷的努力,你將會從海頓的手中把莫札特的天才接過來。
>
> 　　　　　　　　　　　　你真誠的朋友,
> 　　　　　　　　　　　　華爾德斯坦

真可謂善頌善禱。貝多芬後來的成就,華爾德斯坦的鼓勵和實際的支持是一個重要的因素。

《華爾德斯坦奏鳴曲》第一樂章,一開始便散發一股不雅馴的活力,令人想到一個精力充沛、充滿理想的年青人,可是他的精力尚未找到合適的發洩,他的理想也沒有好的發展計劃。整個樂章就像尋找主題的伴奏音樂;偶然好像找到一個主題,可是未曾好好發展便又丟失了。整個樂章雖然充滿衝勁、活力,但聲量卻只是停留在弱音(piano)的層面,似乎所有的澎湃洶湧仍然只是蘊藏於內,蓄勢待發。

貝多芬本來為《華爾德斯坦奏鳴曲》寫了一個長約十分鐘

很美的行板作它的第二樂章，可是他的一位朋友聽過後覺得太長。第一樂章蓄下來的活力，讓聽眾不曉得迸發出來會是怎麼一個樣子的懸疑，經過這樣長的行板可能都消失，起碼大大地削弱了。貝多芬起初對朋友的批評很生氣。氣平以後，覺得朋友是對的，便為奏鳴曲寫了另一個短短的慢板過場，當是第二樂章。可是他捨不得原來的行板，於是把它獨立發行稱為：《所鍾愛的行板》(*Andante favori*)。

改寫第二樂章的決定是對的。新寫的慢板過場只是短短的三、四分鐘，讓聽眾稍稍一歇，好準備迎接全曲的核心高潮。第三樂章是貝多芬所有為鋼琴獨奏的作品中最欣喜歡騰的樂章，仍然是第一樂章一樣的衝勁、活力，但再不是沒有組織，找不着主題，未有好的計劃。第一樂章的精力在美麗的主題帶領下，一浪高於一浪，像旋風，急流把聽眾帶進一個興奮雀躍的世界。

有耳可聽的便應當聽。聽過以後，你便再不能懷疑貝多芬的偉大，再不能說他的鋼琴奏鳴曲不是"鋼琴"音樂了。

《華爾德斯坦奏鳴曲》是兩個活力充沛的樂章夾着一個短小寧靜的慢板，op.110 降 A 大調的鋼琴奏鳴曲卻是兩個寧美的樂章夾着一個比較粗野的快板。第一樂章以像兒歌一樣的主題開始，貝多芬還加上："像歌唱一樣，充滿感情"的指引。接下來的主題都是同一情韻，整個樂章除了一兩聲強音外，聲量都是定在弱音的層面。

奏鳴曲最後三四兩個樂章，也可以看成是：有一個長的慢

板作引子的樂章。慢板裏面的一個像詠嘆調的主題和巴哈的《聖
約翰受難曲》(*St. John Passion*) 裏面描寫耶穌在十字架上臨死
前説："成了"的音樂很相近，有認為是套用，有以為只是巧合，
但不管怎樣這都表示音樂的柔美、莊嚴。然而，第二樂章，貝
多芬卻用了兩首當時的民歌：《我的貓兒生了小貓》和《我吊兒
郎當，你也吊兒郎當》為主題。這樣從第一樂章的雅，轉到第
二樂章的俗，又只一瞬間（因為第二樂章只長約兩分鐘），便又
再回復，不只是高雅，更趨莊嚴神聖，就如前面提及的樂評，
像鴿子和鱷魚同處。然而這就是貝多芬的生命、個性。

　　慢板引子帶聽眾進入最後的樂章：以第一樂章開始的樂句
為主題的賦格曲。當賦格曲發展到高潮，組織結構忽然碎裂，
音樂又返回慢板引子的詠嘆調，都吁更甚於從前。詠嘆調慢慢
也漸逐消逝，音樂又回到賦格曲，但主題是前賦格主題樂句的
倒影 (inversion)，[3] 在這裏貝多芬寫了下面的指引："一點一滴
地重新活過來。"到了賦格的高潮，倒影的主題重現，給全曲
帶來一個凱旋的結束。這不單是音樂，也是貝多芬的一生。

　　上面的三首貝多芬鋼琴奏鳴曲，好的錄音不勝枚舉。下面
介紹兩套我比較喜歡的，32 首全部包括的錄音：金夫 (Wilhelm
Kempff) 替 DG 在上世紀六十年代的錄音；古德 (Richard

3　音樂上，一句樂句的倒影便是把樂句音與音之間的距離高低顛倒過來。本來是
　　高了三度的，在影子樂句中便低了三度；本來低了四度，卻變成高了四度。這
　　樣的倒過來，如果不是對着樂譜，是很難聽得出來的。

Goode）九十年代中的錄音，Nonesuch 發行。

舒伯特生前未享盛名

貝多芬的晚期作品（作品編號 90 以上的），是公認音樂上難得的傑作，但"當時只受聲名累"，很多人便認定它們晦澀難明，叫好不叫座，在音樂會上演出不多，直到二十世紀初，一般人對它們的認識還是很少。跟貝多芬晚期的奏鳴曲同樣被忽略，但今日一般人都接受為鋼琴音樂的精品的，便是舒伯特的作品了。

舒伯特比貝多芬晚生 27 年，但在貝多芬死後的第二年便逝世了，死時才 31 歲，比莫札特還要短命 4 歲。一生除了到過一兩次匈牙利以外，從未離開過出生地維也納。今日，他雖然是最著名的幾個作曲家之一，在生的時候，只有幾位知己明白、欣賞他的作品。靠這幾位朋友大力的推介，維也納才稍稍有人認識他的作品，不過大都只限於他的藝術歌曲。他雖然有天縱之資，但生前未能享盛名，是有原因的。

直到十九世紀中葉，著名的作曲家也一定是演奏家，世人是透過他們的演奏才認識他們的作品的：巴哈（他指揮聖多馬教堂的詩班唱他寫的歌唱組曲）；海頓（他指揮宮廷樂團演出他的交響曲、歌劇）；莫札特（彈奏他自己的協奏曲），就是貝多芬未曾失聰以前，莫不如此。舒伯特是歷史上第一位不是演奏

家的著名作曲家（白遼士應該是第二位）。他雖然彈得一手好鋼琴，也有一把不錯的男高音聲音，然而都未及演奏家的水平，未能公開演出他自己的作品。作品沒有人演出，自然是有點兒吃虧的了。還好他的知己朋友裏面，有位出名的歌手：伏格

舒伯特

爾（Johann Michael Vogl, 1768-1840），否則他的藝術歌曲恐怕在當世也不會有幾個人知道。

其次，舒伯特的一生，除了最後一年，都是活在貝多芬的盛名之下，而且還是在貝多芬所居之地。貝多芬是西方音樂史上鮮可比肩的巨人。不但音樂上才華出眾，生命也是多采多姿，他和失聰的搏鬥，對權貴的傲岸，叫當時的人對他另眼相看，不能須臾忘。在歐洲，尤其是維也納，大家的心目中只有一個音樂家，就是貝多芬。在這樣絢璨的光芒內，從事作曲的，要吸引其他人的注意，是十分不容易的。再加上舒伯特其貌不揚、身材短小（五呎二吋不到）、性情內向、自卑，那就更是難上加難了。

除此之外，他的運氣也不好。1828 年 3 月，他的朋友合力為他籌備了一個大型音樂會，專門介紹他的作品。可是說來湊巧，風靡全歐、大名鼎鼎的小提琴家柏加尼尼（Nicolo Paganini,

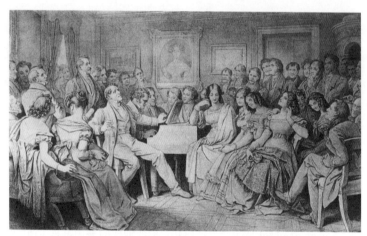

舒伯特（彈琴者）與朋友的音樂聚會

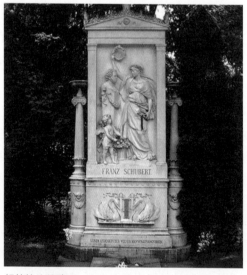

舒伯特的基碑

1782-1840），在同一期間，第一次離開他的家鄉意大利到維也納獻技。不用說，維也納的報章都只報道柏格尼尼的音樂會，隻字都沒有提及舒伯特作品的演奏會，就像從未發生過一樣。

其實，舒伯特不是沒有機會可以嘗到成功的。1828 年，荀特（Schott，當時著名的音樂出版商，貝多芬的作品不少便是它出版的），還有普魯伯士特（Probst）出版公司，都不約而同邀請舒伯特出版樂譜，可惜同年的 11 月，舒伯特便離開世界了。若不是短命早死，也許他可以看到自己的成就。

敍述故事的奏鳴曲

十九世紀末，二十世紀初，舒伯特的作品受到舒曼、孟德爾頌等人的推介，已經廣為人知了，特別是他的藝術歌曲、室樂作品，以及他的《未完成交響曲》（*Symphony No.8 in B minor, unfinished*）和 D 大調第九交響曲。可是他的鋼琴作品仍然鮮有人演出，而且被不少樂界中人輕視。二十世紀著名鋼琴家及作曲家拉赫曼尼諾夫（Sergei Rachmaninoff, 1873-1943）到了 1928 年，舒伯特逝世百週年紀念的時候，才曉得原來他作有鋼琴奏鳴曲。以前他曾對人說："舒伯特？他只夠資格寫點給女孩子在鋼琴上玩玩的東西。"

舒伯特的鋼琴音樂沒有得到重視，因為當時的人認為他鋼琴小品的技巧要求過高。他第一次把他的《即興曲》

（*Impromptus*）送交出版商，被退了回來，理由是這樣的遊戲小
品，怎可以對技巧要求這樣地高。至於他的奏鳴曲，一般人卻
嫌它結構鬆散。其實這個批評並不對確。他的奏鳴曲的結構只
是和當時習慣不同，而不是鬆散。我們要明白，舒伯特是前無
古人的藝術歌曲作家，他的鋼琴奏鳴曲就像一首藝術歌曲，是
敍述一個故事，傾訴心中的感情，結構不像一般的奏鳴曲：主
題、變奏、第二主題、組合等等，而是順應故事，感情而開展。
鋼琴家席夫（András Schiff, 1953-），也是今日數一數二的舒伯
特專家，曾經説過：

　　像唱歌一樣，是演奏舒伯特重要的一點。他每一首鋼
　　琴作品都是無字之歌……把音樂和詩歌結合起來，講述一
　　個故事。他的音樂語言有它自己的文法 —— 這裏一個逗
　　號，那裏一個問號，另一處一個感嘆號。把它們看成（沒
　　有字的）歌曲，為我們打開了（怎樣演奏這些作品）的大門。

　　聽畢舒伯特的鋼琴音樂，留下來的是音樂的意境、氣氛，
不是音樂的邏輯、結構。2004 年諾貝爾文學獎得主，奧地利女
作家耶利內克（Elfriede Jelinek, 1946-）對舒伯特音樂的描寫最貼
切，最有見地。她説：“舒伯特的鋼琴奏鳴曲裏面的森林氣息
比森林還要多。”意思是它裏面的奏鳴曲神髓比奏鳴曲更多。
　　究竟舒伯特一共寫了多少首鋼琴奏鳴曲？這有多種不同的
説法。因為很大部分他寫的奏鳴曲，到他死後 70、80 年都未

曾整理出版，不少是殘缺的，由後人替他補完；有些是把他寫的、不同獨立的樂章合成一首奏鳴曲。今日，一般人接受是他寫的，共有 21 首，最後三首：C 小調 D958、A 大調 D959、和降 B 大調 D960，樂界中人一致推詡為難得的傑作。要選容易入手，一聽難忘的，那他的 A 大調 D664 大概是首選的三兩首之一了。金夫在上世紀六十年代，DG 出版的錄音非常精彩。至於他最後三首奏鳴曲的錄音，我會推薦 DG 金夫，和 Philips 白蘭度的。

無法忘懷的即興曲

然而要認識舒伯特的鋼琴音樂，他的奏鳴曲並不是最好的入門。最好的入門，我會推薦上面提到，出版商認為太難的遊戲之作《即興曲》(*Impromptus* D899、 D935，每一編號四首，共八首) 開始。這些最長不過 11、12 分鐘的 "小品"，每首都是音樂上晶瑩閃鑠的明珠。DG 葡萄牙女鋼琴家裴利詩 (Maria João Pires)、 Sony 裴理雅、Philips 白蘭度，都是今日容易找到的錄音中的表表者。

六十多年前我還在唸中學，在一次香港校際音樂比賽頒獎禮的音樂會上，第一次聽到一位十來歲、胖胖的外國男孩子彈奏舒伯特《即興曲》D935 的第二首。馬上被它端莊雍麗的旋律所吸引，在心中縈繞盤旋，沒法忘掉。後來在唱片店買到一張

四十五轉、七吋的唱片，裏面除了 D935 的第二首，還有第四首。我從來未聽到過這樣美麗的琴音，聲聲都似敲響銀鈴般的清脆，D935 的第二首，固然比現場所聽的更動人，第四首那種天真無邪、歡騰雀躍，也是人間難得幾回聞的。現在，我擁有五、六種不同的錄音，其中更有由同一位鋼琴家奏出的（但不曉得是否同一個錄音），仍然沒法可以取代六十多年前那張唱片給我的印象。這張唱片裏面的鋼琴家是誰？就是下面要和大家介紹的舒拿保爾（Artur Schnabel, 1882-1951）。

積極推廣舒伯特鋼琴音樂

已故《紐約時報》（*The New York Times*）首席樂評人荀伯格（Harold Schonberg, 1915-2003）稱舒拿保爾為貝多芬的"發明人"（The man who invented Beethoven）也許譯之為："貝多芬的再造者"更為妥帖。因為舒拿保爾窮畢生之力推介貝多芬。雖然貝多芬盡人皆知，似乎無需推介，但上面已經提到，他晚期的作品（作品編號 90 以上的），包括最後的六首鋼琴奏鳴曲，不少演奏的和聽眾都視為畏途。但舒拿保爾經常把它包在他的演奏節目中，幾乎成為他的首本。此外，他還廣泛參考貝多芬奏鳴曲不同版本的樂譜，編一定本，並且加上按語，提點演奏需要留心的地方，甚至建議指法，雖然音樂界中人並不完全同意他的觀點，但都承認他有很多創見，對了解貝多芬的鋼琴音樂

有很大的貢獻。他是
開一系列音樂會、演
奏所有貝多芬奏鳴曲
最早的幾位鋼琴家之
一，他在 1931-1935 年
間出版全套，32 首奏
鳴曲的錄音，更是破
天荒之舉，至今仍然

舒拿保爾和太太

是錄音史上的經典之作，亦是他的"貝多芬學"的"道成肉身"。

除了貝多芬外，他對舒伯特鋼琴音樂的推廣也是不遺餘力的，在我看來他這方面的貢獻比"再造貝多芬"更大。因為沒有他的"再造"，貝多芬仍然不會湮沒無聞，但沒有他的推廣，舒伯特的鋼琴音樂還不知要等多久才會重見天日。灰姑娘雖然天生麗質，但被後母視為奴婢，整天價在廚房，地窖幹粗活，至終都是"明眸皓齒無人識"的。虧得有神仙乾媽把南瓜轉成華麗馬車，老鼠變為起起駿馬，送她到王子的舞會，美貌才被發現，和王子有個美好的姻緣。舒拿保爾便是舒伯特鋼琴音樂的神仙乾媽。

舒拿保爾個子矮矮胖胖，身長不到五呎四吋（他的妻子卻是身高六呎的名女低音），他自幼跟隨名師，貝多芬的再傳弟子，李謝蒂茨基（Theodor Leschetitzky, 1830-1915）學琴，是李謝蒂茨基的得意弟子之一。雖然他的琴技很好，但自 12 歲開始，已經對樂曲的結構、意義、感情，比技巧更有興趣。也不

知是責備，抑或稱讚，李謝蒂茨基一次對他說："阿圖（舒拿保爾的名字），你是永遠作不了鋼琴家的，你是一個音樂家。"

"演奏者恍如一個爬山的嚮導，"舒拿保爾常對人說，"到了山的高處，嚮導固然還是挺重要的，但他一定要小心，不要讓爬山者對他過分留意而忽略了山的本身。"他堅信鋼琴家道義上有責任要深入了解作品，可以向聽眾交代為甚麼這個樂句音量要大於那個樂句，這個樂段要快於那個樂段，必須對他所有演繹的決定都有解釋的理由。每個演奏，都有它特殊的理由，不能躲在所謂"通則"的後面。他最喜歡引用歌德的話："甚麼是通則？所有獨立個體（的合體）"。

他的貝多芬演奏，就是在他著名的錄音裏面，都有不少地方是力不從心的。然而，專家欣賞他的地方卻是他的"心"——他對整首樂曲的概念，對全個作品結構的了解，感情變化的掌握——而原諒他的"力"。雖然，有時因為力有未逮，有漏有錯，然而卻為聽眾展示了作品的理想——前人未見過，想到過的意境。

舒拿保爾三十年代全套 32 首貝多芬鋼琴奏鳴曲的錄音，EMI 發行，今日仍然很容易找得到。然而，如果你準備只要一套貝多芬的奏鳴曲，這不是首選，上面提過的金夫，或古德更為合適，但如果你願意花錢擁有多於一套，舒拿保爾的是很好的第二套、必須的第三套選擇，特別是最後的六首。他的舒伯特錄音不多，不過那八首《即興曲》應該找得到，我有的是 Arabesque 發行的。我還有一張美國 Seraphim 出版，收集了舒

拿保爾演奏不同作品的錄音。奇怪的是沒有貝多芬的作品，但
收了兩首舒伯特的《即興曲》，其他的是莫札特和布拉姆斯的。
舒拿保爾的莫札特也是出名的。要欣賞舒拿保爾多方面的琴
藝，這張唱片是難得的。

`

浪漫時期的鋼琴家蕭邦

十九世紀，除了開始的二、三十年，是浪漫音樂的全盛期。說到這個時期的鋼琴音樂，第一個不能不談的便是蕭邦（Frederic Chopin, 1810-1849）。

大家都知道蕭邦是波蘭人。其實他父親是法國人，16 歲的時候移居波蘭，未到廿歲便和蕭邦的母親，波蘭人，結婚，但他熱愛波蘭，在家中堅持用波蘭語（當時在歐洲，法語是上流社會的語言，日常生活中不少人都會夾雜一兩個法文詞彙，以示教養。蕭邦父親，既是法國出生，還是波蘭貴族家庭的法語老師，居然在家中用波蘭語，是很難得的）。蕭邦 20 歲便離開他的祖國，19 年再未回去過，他對波蘭真摯、深厚的感情應該是家教的結果。他死在法國，親友遵照他的遺囑把他的心取了

蕭邦

出來，以酒精保存，讓他的姐姐帶回波蘭下葬。[4]

今日，我們所知道蕭邦的全部作品都是和鋼琴有關的，而且很大部分還是獨奏的鋼琴音樂。不是鋼琴獨奏而較為人知的作品有：兩首鋼琴協奏曲、二十首左右給人詠唱的小曲、一首三重奏、一首大提琴奏鳴曲。他的作品只和鋼琴有關，並不表示他音樂才華有限，而是他對鋼琴有過人的認識：他所有的感情、理想、意境無一不可以用鋼琴表達。這是音樂史上前不見古人，後不見來者的。我們中國的李後主，就只是以詞名垂千古。他之前，詞只不過是給伶工娛賓之用，但在他手中，卻能道盡，兒女之情，家國興亡，人間種種悲歡離合不同的滋味，為詞開闢了一個前所未見的世界。蕭邦之於鋼琴也該作如是觀。

蕭邦在華沙音樂學校甫一畢業，剛滿 20 歲便在父親的鼓勵下到巴黎發展了。離開波蘭前一年，他寫的兩首協奏曲都由他自己擔任獨奏，在華沙首演，評價很好。有人批評他的協奏曲鋼琴部分寫得好，但是樂隊部分便平平無奇。大家必須明白，

4　蕭邦的心存放華沙的聖十架堂（Holy Cross Church），第二次世界大戰的時候，有心人為了避免它被戰火所毀把它取出來移放比較安全的地方，1945 年再移回聖十架堂。

1945 年蕭邦心臟回遷聖十架堂

蕭邦心臟安放處的紀念碑

蕭邦寫這兩首協奏曲的時候還未到 20 歲，不錯，好像他的 F
小調，第二協奏曲（說是第二，只是因為它出版較遲，其實無
論是寫作，和首演日期都比 E 小調，第一協奏曲早）的第二樂
章，樂隊部分作用不大，稍稍更改，便可以當成鋼琴獨奏曲。
然而，到了 E 小調，樂隊的音樂已經是作品中的重要部分，雖
然有人嫌第一樂章開始的時候樂隊的引子太長，演奏的時候往
往大刀闊斧把它刪掉一半，其實這破壞了結構的平衡。引子的
音樂，雖然並不突出，但在它的襯托下，鋼琴出現的時候，更
特別的光采照人。第二樂章蕭邦說是"像清光瀉地月色下的一
場春夢。"，在他遺下來的書信中，我們曉得這是寫給他初戀
情人的，歷史上再沒有幾封音樂的情書可以和它媲美的了。第
三樂章活潑幽默，鋼琴就像風度翩翩的一位美少年周旋於賓客
之間，舉手投足，雍容合度，成為敘會中的中心主角。

　　1964 年，我離港到北美升學的第一個夏天在多倫多當暑期
工。房友很喜歡音樂，特別喜歡蕭邦。那時我還以為蕭邦作的
只是鋼琴小品，他介紹我聽 18 歲意大利鋼琴家波里尼（Maurizio
Pollini, 1942-）剛拿蕭邦鋼琴比賽獎後，給 EMI 錄的 E 小調
協奏曲，至今已超過 50 年了，但那種驚艷的欣喜，現在還如
在目前。雖然 E 小調精彩的錄音多得很：RCA 魯賓斯坦的，
和當時年僅 12 歲、一臉稚氣的俄國琴手基辛（Evgeny Kissin）
的；Naxos 施基利（Istvan Szekely）的；DG 詹馬曼（Krystian
Zimerman）前後兩次不同的……等等的錄音，都十分可取，但
波里尼這個 E 小調的錄音在我心中是無可取代的。

　　離開波蘭以後，蕭邦沒有再寫過其他和樂隊合作的鋼琴作品。在他去國那十多年間，他公開演奏大概不到 50 次，其他都只是在沙龍雅集中為少數，大概不多於一百人的音樂界中人、知音、朋友演奏。理由很簡單：他的健康不好，自幼身體羸弱。他在華沙第一次演出他的 E 小調，接下來第二個演奏會，主辦的便要換一部聲音大一點的鋼琴，可見第一個音樂會，音量是問題。但鋼琴應該不是主要的原因，蕭邦的體力才是關鍵。以他出眾的技巧，在歐洲演奏廳未能盡顯鋒芒，就是因為他演奏的音量。他自己也知道這一點。1830 年在維也納開完演奏會，他對人說："所有人都說我的音量太弱，或者〔較客氣地說，〕對當地習慣了聽大力敲打鋼琴的聽眾而言，我的演奏太纖巧了。"白遼士對蕭邦演奏音量之弱是這樣描述的："它令聽眾都想把耳朵貼到鋼琴上，像是要聽聽裏面的仙子和精靈的演奏一樣。"蕭邦並不是故意壓低音量，而是力有未逮。一次，一位青年人演奏蕭邦寫的波蘭舞曲，彈斷了一條琴弦。忙不迭向蕭邦道歉。蕭邦說："小伙子，如果我有你的力氣，由我來演奏這首波蘭舞曲，一曲告終，大概不會有幾條未斷的琴弦！"

　　為了彌補他的體力不足，奏出來的音域不大，蕭邦避重就輕，不在大的音樂廳演出。同時，他練成在很窄隘的音域中，奏出很多輕重、強弱不同的聲量，音色。聽過他演奏的都一致公認，在有限音域裏面，他的演奏層次分明，輕重有致，強弱合度，無人能及。就是李斯特也說："蕭邦的演奏音量雖小，但音色無懈可擊。他的演奏固然不適合在音樂廳中演出，但任

何細節都是完美無瑕的。"出自李斯特之口,那是至高的評價了。

在巴黎,蕭邦主要靠教琴和出版樂譜為生。他善於交際,活躍於上流社交圈中,學生眾多,其中不乏王侯貴胄。他每天準時早上八時開始教授第一位學生,每課一小時,學費 20 法郎,加上樂譜版權所得,收入不菲。因為教琴是他的正職,名譽攸關,他的教學相當認真,他的學生當中有好幾位後來成為名琴手,和名老師。

充分發揮鋼琴的優點

到了蕭邦的年代,鋼琴已經發明了超過一百年,比剛剛出現的時候進步了很多,很多以前不能做到的,到那時已經做得到。彈奏鋼琴的技術,因此也跟以前的非常不同。蕭邦是第一個對當時的鋼琴有深切認識,又懂得怎樣駕馭這個樂器,把它的潛能、優點發展得淋漓盡致。他寫的練習曲(étude),便是他對鋼琴過人的認識和操控的結晶品。

英國著名的音樂學者和樂評人托維(Donald Francis Tovey, 1875-1940)說:

> 蕭邦的練習曲可以說是獨一無二的。除了布拉姆斯的《柏加尼尼主題變奏曲》以外,沒有任何作家的作品,能夠如此成功地,克服巨大的困難,把現代鋼琴所有的特色和

性能，有系統地展示出來，而首首都自然流暢，娓娓動人。

也許有人會認為托維的話有點溢美，但的確直到十九世紀結束，沒有任何作曲家寫的練習曲，像蕭邦的一樣，無論從教育觀點，抑音樂觀點，每一首都是難得的佳作。

另一位十九世紀末，二十世紀初的鋼琴大家布索尼（Ferruccio Busoni, 1866-1924）說：

> 蕭邦在音樂史上佔有一個很特殊的地位。他雖然只寫鋼琴音樂，而且大多只是小型的作品，可是對他同時的人和後繼者卻產生了決定性的影響。

小型，而又有決定性影響的作品，蕭邦的鋼琴練習曲，最長的一首不到八分鐘，一般只是三分鐘上下，最可以當之無愧。

蕭邦一共寫了 27 首練習曲，作於 1828 年至 1832 年間的 12 首，是 op.10；作於 1832 年至 1836 年間的另 12 首是 op.25。另外有三首是 1839 年為另外兩位音樂家編寫的《鋼琴彈奏法》而寫的，沒有作品編號，稱為《三首新練習曲》（*Trois nouvelles études*）。今日提到蕭邦的練習曲指的都是 ops. 10 和 25。

最流行、最多人認識的蕭邦練習曲大概是他的 E 大調 op.10#3 了。它開頭的旋律，電影選來配音，流行曲剽竊為主題，很多人因此視之為庸俗。其實它不是庸俗，而是清麗過人，一聽難忘。很多現在被視為庸俗不堪的陳腔濫調，都是因為它

們本來精彩，常常給人引用、抄襲。"問君能有幾多愁，恰似一江春水向東流"，後主初用的時候，是多麼的妥帖，只是因為太恰當，後人爭相套用，才成了陳腔濫調。"唯陳言之務去"固然是對創作者極佳的勸告，但因此不欣賞，也不教人欣賞，它之所以成為陳腔濫調的原因，卻是嚴重的錯失。

　　Op.10#3 練習曲雖然聽來簡單動人，奏起來卻不是容易的。舒曼在他介紹鋼琴練習曲的文章裏面，把這首練習曲列為"用一只手，同時奏出旋律和伴奏的練習。"不單如此，蕭邦在這裏還故意要求以右手較弱的三只手指：中指、無名指和尾指奏出重要的旋律，而較強的拇指和食指只是負責伴奏的部分。Op.10#2，也是為了訓練右手較弱的三只手指而寫的，兩首練習曲連在一起，奏來十分吃力。怪不得上世紀上半葉以演繹蕭邦見稱的鋼琴家科爾托（Alfred Denis Cortot, 1877-1962）演奏 op.10 的時候，往往彈畢第一首便跳過第二和第三，接到第四首去了。

　　另一首多人認識的練習曲是 op.10#12，俗稱《革命練習曲》（*Revolutionary*）（蕭邦的練習曲很多都是有名稱的，但沒有一個是他自己起的）。它所以被稱為"革命"，因為它是寫成於 1831 年 9 月，蕭邦獲悉波蘭人民反抗帝俄失敗後寫的。這首練習曲主要是為了訓練左手的，要求奏者以左手奏出奔向低音既長又快的樂句，但他顯然也把對祖國人民抗爭失敗的悲憤也寫進裏面去了。左手連綿不住下滑的音樂，代表了他激憤難平的情緒；右手奏出了聲聲撕裂靈魂的呼號，對上天的質問，僅僅三分鐘的音樂，卻攪動了聽者最深的感情。

我們再看他的 op.25#11，開始的時候主題只以單音出現，然後配上最簡單的和弦重複一遍，接下來，以右手奏出烈風暴雨的樂音突然爆發，在這音響的旋渦中，左手穩定地奏出開始的主題，狂風驟雨似的音樂，一浪接一浪撲人而來，主題仍然昂然屹立。從表面看去，這首練習曲和上面的《革命》相似，都是在洶湧翻騰的音樂中奏出一個主題，但這些看似雜亂無章的喧囂卻是和主題有關的，令主題的意境更加清楚。在《革命練習曲》，翻騰不息的樂音是作者對家國的悲憤，叫左手奏出的樂句顯得更哀慟、愴傷；op.25#11 的洶湧卻是外在的衝擊，令主題聽來有不動如山的強者氣概。前者代表內心的情緒，後者代表外面的環境，分別是一清二楚的。

阿殊堅納茲（Vladimir Ashkenazy）四、五十年前 Decca 的錄音在當時是首選，可是今日無論演繹、錄音都不能不讓賢了。波里尼的 DG 錄音，演奏乾淨俐落，就是極複雜的樂段，每一個樂音都歷歷在耳，很多人把它列為首選。我卻喜歡加拿大鋼琴家羅蒂（Louis Lortie），Chandos 出版的演繹。羅蒂較年輕，名氣不如上面兩位琴手，他的演繹卻最有韻味。把他的 op.10#3 和波里尼的比較，短短四分鐘的音樂，波里尼較他快了半分鐘，雖然聽來"刺激"，然而羅蒂的演奏，段落、句號、逗號、感嘆號，清楚分明，叫人印象更深，體會更切。

被批評為沙龍小品

喬治・桑

蕭邦，直到上世紀的十、二十年代，一般人都認為他的音樂女性化，只是適合在沙龍雅集中，投紳士貴婦所好的小品，沒有甚麼深度。這個看法，空穴來風，未必無因。但"因"卻不是從音樂中來的，而是因為蕭邦這個人，和他的生活所引起的。上面提到，蕭邦到了巴黎以後，差不多沒有公開演奏過，主要只是在富貴人家的沙龍中出現，這固然可以解釋是因為他健康欠佳，但也是給人批評他的作品只是"沙龍小品"的一個理由。不能否認，蕭邦是個勢利的人，喜歡攀附權貴，是上流社會交際圈中的"花蝴蝶"。對他而言，周旋於貴冑名人之間，至為重要。他十分注重儀容，衣着入時，出入馬車，雖然收入不錯，但卻常常向人埋怨入不敷出："你以為我收入豐厚？馬車和白手套的價錢可貴哩。沒有這些，又怎能算是有品味！"他的虛榮由此可見。再加上他和喬治・桑（George Sand, 1804-1876）的緋聞，更加深了一般人覺得他浮誇淺薄，怯弱女性化的印象。

喬治・桑本姓杜班（Dupin），出身望族。未到廿歲便結婚，育有一子一女。31歲和丈夫離異，從事小說創作，早期作品多以愛情為題，高唱愛情至上，極受歡迎。她生活不羈，情夫眾

多，都是文化圈中的名人，又喜穿男性衣着，愛抽雪茄，出入女性鮮見的場合。政治傾左，在十九世紀中葉的巴黎聲名大噪，女性中一時無兩。她和蕭邦那十年的邂逅（1837-1847），在她而言是最長的一段情，而她是主動的一方。

蕭邦剛認識喬治·桑的時候對她的印象壞透了。"喬治·桑真是個討厭的女人！"他對李斯特説。"但她真是個女人嗎？我傾向以為她不是。"可是，在一次以喬治·桑為主客的派對中，他終於被這個他傾向以為不是女人的女人征服了。明顯地，她當日是以蕭邦為獵物。她放棄穿着她喜愛的男裝，選擇一套白色的長裙，配上艷紅色的衣帶（紅和白是波蘭的國色），蕭邦深陷羅網，不能自拔。他事後對人説："我演奏的時候，她凝望着我眼底深處。我奏的是哀愁的音樂，有關多瑙河的傳説，我的心因她跳躍難平……她憂鬱的、特異的眼神在説甚麼？她半倚琴畔，深情款款的目光把我牢牢地圍抱着。"這便掀開了他們十年戀情的序幕。

那十年當中，在當時社會一般人看來，無論聲名、財富，都似乎是喬治·桑的大、多。特別是最後的四、五年，蕭邦的健康已經越來越壞，連在沙龍場合演出也力不從心，學生的數目也銳減。喬治·桑恍如一家之主，蕭邦是靠賴她的支持過活。這更加強了蕭邦是弱者的印象。

兩人分手的導火線是喬治·桑新寫成的小説，雖然主人翁的名字不一樣，但大家都曉得內容是關於他們兩人的戀情的。小説裏面蕭邦的角色相當負面，士可殺不可辱，再加上，喬治·

桑和女兒，因經濟問題有爭執，蕭邦站在喬治・桑女兒的一方，喬治・桑認為這是難以原諒的背叛，兩人的關係再也不能修補，完全決裂。分手後，蕭邦走到英國，那裏他的朋友、樂迷對他非常敬愛。當他被邀到蘇格蘭，朋友為他買了三張車票，一張為他，一張給他的僕人，另一張是讓他疲倦的時候，可以把腳放在上面。照顧之深，關懷之切，於茲可見。可是英國的朋友對他雖然好，但天氣卻對患癆病的人挺不適合，他最後還是決定重回巴黎。他寫信給喬治・桑的女兒說："我明天便重返巴黎了 —— 我只僅僅可以爬行，你從來未見到過我弱成這個樣子的。"根據時人的記述，他身體瘦弱得"像是透明似的。"那是 1848 年 10 月，不到一年他便逝世了。

　　對蕭邦作品的誤解，差不多到了上世紀三、四十年代才給糾正過來，這方面，功勞最大的應推鋼琴家阿瑟・魯賓斯坦。

替蕭邦平反

　　魯賓斯坦是廿世紀最著名的幾位鋼琴家之一。就如提到貝多芬，一般人都會想起舒拿保爾，提起蕭邦沒有幾個人不會想到魯賓斯坦。他生來便有一雙鋼琴家的手，手指長（尾指差不多和中指一樣長），手掌大，張開來可以跨過 12 個琴鍵（一般人大概只可跨過 9 個），而且靈活，不必怎樣練習，便掌握了不錯的鋼琴技巧，所以未滿 20 歲，便已享譽全歐了。他雖然在

柏林受鋼琴教育，但對德國政
府在第一次世界大戰前後的行
為極為不滿，1914 年後便立誓
不再到德國演奏，二次世界大
戰希特拉屠殺猶太人的惡行，
他是猶太裔，就更沒有理由叫
他更改誓言了，有生之年，他
未有再在德國境內演出。偶
然，因為德國樂迷苦苦請求，
他會在荷蘭近德國邊境的地方

阿瑟‧魯賓斯坦

開演奏會，德國千百聽眾便都會越境一瞻他的風采。

　　剛出道的時候，他是以演奏法國、西班牙的作品見稱的。
他生來愛享受：醇酒、美人、戲劇、名畫、小説、佳餚、雪茄，
無一不喜歡。時間有限，所以他用在練習的時間便不多了。靠
着他的天份、台風，對作品大體的掌握，雖然他自己也承認，
他演奏生涯開始的 30 年，演奏時漏掉的樂音大概有百分之
三十，可是仍然很得樂迷的歡迎。他 1932 年結婚，婚後，根據
他自己的憶述，一天他忽然問自己：如果後世對我的評價是：
"以他的天份，他應該可以有更大的成就。"我是否願意接受？
是否願意讓妻子、兒女有一位"本來可以有更大成就"的丈夫、
父親？他遽然省悟，1934 年，自動停止演奏，閉門苦練琴技，
復出之後，脫胎換骨，達到他應該可以達到的地位 —— 成為廿
世紀有數的首三、五位鋼琴大家之一。

魯賓斯坦的手

　　魯賓斯坦最值得欣賞的地方是他演奏時表現出的欣悦 ——
他自己也陶醉在他自己的演奏當中。他喜歡和人接觸，熱愛音
樂，所以他的演奏不是工作，不是説教，是全情投入，衷心享
受。1961 年的樂季，他已經名成利就，以七十多歲的高齡仍然
在卡內基音樂廳開了馬拉松式的十個演奏會，因為在他而言，
這是他最喜歡的事。他的女兒亞莉娜（Alina Rubinstein）説："在
父親的音樂會上，我最能感到他的愛。"

　　他對蕭邦的演繹，就是在 1934 年前已經跟當時的看法兀自
不一樣。他説：

　　　　年青時候我聽到的蕭邦演奏都是很差的，當時不論奏
　　者抑聽眾都把蕭邦看成怯弱無能的人，他的作品是充滿女

性化的浪漫——把筆蘸滿月色，為少女寫的滿是傷感的小品。腦袋充滿這種無稽的看法，又怎會把蕭邦奏得好。

我 1902 年開始便在演奏會的節目中加入蕭邦的作品，盡量為聽眾展示作品高貴的一面，不再，矯揉造作，一味傷感，（當然，仍然充滿感情！）

結果呢？樂評人、聽眾都說我的蕭邦枯槁無文。他們還是喜歡傳統演奏蕭邦的方法。

四年後，我到美國紐約演出。我花了很多功夫去研究樂譜，務求把作家的原意呈示。雖然當時我的技巧有很多不足的地方。結果呢？他們說我的技巧無懈可擊，只是演繹缺乏深度，特別是蕭邦的作品，奏來太嚴肅刻板。

直到很後很後，我對蕭邦的看法才被接受。我才可以把我認識的蕭邦介紹給聽眾。

好一場漫長，艱苦的鬥爭。

魯賓斯坦差不多全部蕭邦作品都有錄音，而且都是 RCA 發行的。其中不少演繹，樂界中人更以之為其他演繹的量尺。可惜的是，錄音的水準往往有點缺欠。我特別喜歡他兩首奏鳴曲的演繹，他的《馬祖卡》（*mazurkas*，一種波蘭舞曲）演繹也是難可與比肩的。奇怪的是，魯賓斯坦蕭邦練習曲的錄音卻獨付闕如。他絕對不會瞧不起蕭邦的練習曲，以他的琴技應付那 24 首作品也該綽綽有餘。但事實是，他沒有留下蕭邦練習曲的全套錄音，這可說是唱片史上的一大奇案。

浪漫時期的鋼琴家李斯特

當他出現的時候，整個音樂廳恍如觸了電也似的，大部分的女士站了起來，臉龐像陽光般的燦爛。他身材高瘦，臉容白皙。長髮披肩，一雙如深海一樣碧綠的眼睛像旭日下的波濤，閃爍生輝。他彈奏的時候，一時昂首望天，似是與神靈對話；一時俯身琴鍵，恍惚跟鋼琴談情，除了在琴鍵上奔馳的手指以外，他動作不停，不是揮手，便是頓足，身體，好像個醉漢左搖右晃，令人擔心他隨時會在椅上掉下來。聽眾對他這些動作，就像對他彈出來的音樂一樣，半點也不厭倦，樂此不疲。他奏出來的音樂，時而似萬馬奔騰，雷轟電閃；時而像細語喁喁，哀怨清幽。聽眾聽到的已經不是琴音，而是風暴、頌禱、私語、凱歌、哀求、埋怨、歡呼……

年青的李斯特

一次，演奏的時候，他彈斷了兩條琴弦。他馬上坐到另一具鋼琴旁繼續（他演奏的時候，台上一般是放有三具鋼琴的），不一會，第二具琴也斷了兩條琴弦。他轉身向聽眾大聲投訴，憤怒地把本來放在琴上的手套扔到地下，然後，再移到第三具鋼琴，完成他的演奏。

就是沒有扔到地上，演奏完畢，他往往忘掉拿回他的手套，如果不是手套，也許是鼻煙盒。要不是遺忘了甚麼東西，便是留下了一些，如雪茄煙蒂，彈斷了的琴弦等等在台上。這便成了聽眾，特別是女聽眾，爭取的對象。有兩位匈牙利"淑女"，為了他留下的鼻煙盒大打出手，在地上滾來滾去；另一次幾個人爭他的手套，結果還是文明決定，把手套剪成幾份，各帶一份回去；另一位貴婦拾得他的煙蒂，給它配上項鍊，掛在身上，不離不棄；如果撿到斷了的琴弦，往往如獲至寶，珍而重之把它鑲在鏡框，在自己的廳堂展出。

"他"是誰？他便是另一位不能不提的浪漫期的鋼琴家李斯特。上面的描述好像有點兒誇大，然而它是集合了不同人等的記載，可信程度是相當高的。

李斯特出生匈牙利，比蕭邦只少一歲。他啟蒙的鋼琴老師是他的父親。10歲左右便被貝多芬的學生車爾尼（Carl Czerny,

1791-1857）收為弟子了。據説 1823 年，貝多芬聽到他的公開演奏，把他擁抱起來，親吻他的前額。李斯特的擁護者，往往引述這個故事，認為這是貝多芬以李斯特為衣鉢傳人的鑿證。這個故事疑點甚多，1823 年，貝多芬基本上很少出席其他人的演奏會。就是出席，他當時已經甚麼聲音都聽不到，不可能判斷李斯特彈得好抑或不好。況且親吻一個十一、二歲孩子的前額，也沒有甚麼大不了，絕不是傳以衣鉢的表示。其實，憑他卓越的琴技，李斯特名垂音樂史冊是實至名歸的，是不是貝多芬嫡系傳人半點兒關係都沒有。

　　他雖然曾經受業於車爾尼，但車爾尼對他的影響並不大。他的出名，並非一蹴而就，而是經過一番的奮鬥。他自知出身寒微，沒有受過甚麼教育，所以發憤圖強，要做個有文化修養的人。20 歲左右的時候寫給朋友的信中他説：「最近，我的腦和手都在瘋狂地工作。環繞我的是荷馬、聖經、柏拉圖、洛克（John Locke, 1632-1704，英國哲學家，對美國立國的政治思想影響很大）、拉馬丁（Alphonse de Lamartine, 1790-1869，法國浪漫派詩人）、夏多布里昂（François-René de Chateaubriand, 1768-1848，法國作家、宗教家、政治家）的著述，還有貝多芬、巴哈、堪姆爾（Johann Hummel, 1778-1837，名奧地利作曲家）、莫札特、韋伯（Carl Maria von Weber, 1786-1826）的作品。」除此之外，他還不斷操練鋼琴技術。在 1823 至 1835 年那十多年間，才慢慢成為歐洲琴壇的一號人物。

　　最為時人樂道的是他的讀譜，和改寫（把原作不是為鋼琴的

音樂，改成鋼琴獨奏）的能力。一位當時在歐洲留學的美國作曲家貝斯（Otis B. Boise, 1844-1912）把他一首新作的交響曲拿給李斯特，徵求他的意見。李斯特把厚厚的樂譜翻了一翻，便坐到琴旁，從頭到尾彈奏起來。雖然，交響樂曲的主題往往從不同樂器之間往來移動，李斯特都主次分明，一點錯誤都沒有，而且還投入適當的感情。更厲害的是，一邊彈，一邊給予作者意見，哪裏應該修改，哪裏應該刪除，哪裏應該換另一種樂器。

至於他的改寫能力，就更是史無前例了。為了介紹一流的音樂給大眾樂迷，他把他喜歡的貝多芬的交響曲、舒伯特的藝術歌曲、柏加尼尼的提琴曲、威爾第（Giuseppe Verdi, 1813-1901）、羅西尼（Gioachino Rossini, 1792-1868）歌劇裏面的名曲，改編成鋼琴獨奏。這些改編有些是十分忠於原作的（好像下面向大家介紹的《幻想交響曲》），有些是隨意發揮的，就像膾炙人口的《憶述唐璜》（*Reminiscences de Don Juan*），那是根據莫札特同名歌劇寫成的。音樂雖然是李斯特自由發揮，但卻緊緊掌握到歌劇主角唐璜的神髓。這首名曲好的錄音很多，夏梅林（Marc-André Hamelin）Hyperion 的錄音，和郎朗卡內基音樂廳的演奏錄音，DG 發行，都可以給大家推薦。另外 Decca 出版，法國鋼琴家迪鮑德（Jean-Yves Thibaudet）選奏九首李斯特改寫，包括古諾（Charles Gounod, 1818-1893、威爾第、華格納……等所作不同歌劇名曲的鋼琴獨奏，非常精彩，也可以讓我們更深領會到李斯特的改編藝術。

影響李斯特最大的三位音樂家

　　對李斯特影響最大的有三個人。第一，法國作曲家白遼士。李斯特從他那裏擴寬了視野，了解音樂原來可以有眾多的色彩，遼闊的天地。他對白遼士的作品非常熟悉。舒曼說他對白遼士的《幻想交響曲》本來有很多地方不大了了，是聽了李斯特的鋼琴獨奏版才明白過來的。李斯特在他的音樂會中，常常把《幻想交響曲》的鋼琴版安排到節目裏面。有時還會在樂隊奏畢《幻想交響曲》後，再由他彈奏其中第四樂章〈步向斷頭台的進行曲〉（Marche au supplice）的鋼琴版。聽過的人都表示，鋼琴版雖然只用一具鋼琴，但色彩、氣魄較諸整個樂團，往往有過之而無不及。Hyperion 侯活德（Leslie Howard）的演繹，是我唯一知道李斯特改寫，鋼琴獨奏的《幻想交響曲》的錄音，奏來中規中矩，值得一聽。

　　第二，是蕭邦。他從蕭邦處明白到鋼琴音樂不單可以浩瀚磅礴，也可以如詩樣的溫柔；體會到繁複不一定勝於簡單。一次，他在某雅集中彈奏蕭邦一首小夜曲，大概嫌原作簡單乏味，需要稍稍潤色，在當中加插了一些花巧，裝飾的樂段。在座的蕭邦很不以為然。他請蕭邦自己來奏一次。一曲告終，他把蕭邦擁抱起來，說：“你的原作真的不必任何潤色。”很多美麗的音樂，看似素樸，實在是不須脂粉添顏色，洗淨鉛華最自然的。李斯特是在蕭邦那裏學到這個功課。他演奏會的節目，除自己的作品外，往往也加入蕭邦的作品。

第三，便是柏加尼尼（Nicolo Paganini, 1782-1840）。他 19 歲那年聽到柏加尼尼的演奏，便矢志要當一個鋼琴上的柏加尼尼，不單掌握所有彈奏鋼琴的技巧，還要有所創新。並且要得到聽眾似醉如狂的擁戴。不到 10 年，他兩個目的都達到了。他特別選擇柏加尼尼作品中的樂句為主題，寫了六首《柏加尼尼的大練習曲》（*Six Grandes Etudes de Paganini*），展示各種不同的鋼琴技巧。其中第六首，以柏加尼尼 op.1 #24 隨想曲（Caprices）為主題的、和第三首《銀鈴》（*La Campanella*）最多人曉得。夏梅林的演繹，Hyperion 發行，是這六首練習曲中目前最好的兩三種錄音之一。

他得到樂迷瘋狂的愛戴，固然因為他的琴藝。但也有以為是他演奏時所出的噱頭，好像他的表情、動作，彈斷了的琴弦，遺留在台上的手套。其實，除了手套以外，其他的未必可以稱之為"噱頭"。鋼琴的琴弦不像小提琴的，不容易故意弄斷。至於演奏時的表情、動作，很可能是自然的流露。他一位從美國來的學生，東施效顰，演奏的時候處處模仿他的表現。李斯特對他說："你是你，我是我，有些地方是無從仿效的。"無可仿效，父不能傳子的就是台風。

說到台風

甚麼是台風？有些人，就只他一個在台上，也沒有人注意；有些人和一大堆人一起在台上，別人只看到他，看不見其他的

人。有些演奏者演奏了好幾分鐘，台下的聽眾還是在交頭接耳，置若罔聞；有些，一登台，就只目光向聽眾一掃，霎時間，鴉雀無聲。有些人手舞足蹈，受眾覺得有諸中，形諸外，是真情的流露；另一些，就只是蹙眉閉目，便叫人覺得矯揉造作，恍如插科打諢的小丑。頂兒尖兒的演奏家，只是奏前替樂器調音，轉軸撥弦三兩聲，已經懾住了聽者的魂魄。這就是台風，很難解釋得明白清楚的。

瓦特（Andre Watt, 1946- ，美國傑出鋼琴家，他替 EMI 灌錄的李斯特 B 小調鋼琴奏鳴曲，至今仍然有人推為最優秀的。可惜他的錄音很少，所以認識他的樂迷也不多）說過：

李斯特的台風是怎樣子的一回事呢？很大部分是能夠跟聽眾溝通。有些鋼琴家只是給自己演奏。他們說他們窺探到作品的最深處，但是他們卻不能把（他們所窺見的）讓聽眾也能夠聽得到。

很可惜不少時候有台風的演奏者往往被評為浮誇，淺薄……

很多琴手根本上沒有任何東西和聽眾溝通，沉悶不堪，卻被評為深邃莫測。因為，奇怪得很，不少人很害怕把深邃和有趣連在一起。很多人認為卡拉揚（Herbert von Karajan, 1908-1989）比貝恩斯坦（Leonard Bernstein, 1918-1990）深邃，因為他指揮的時候閉上眼睛，而貝恩斯坦在指揮台上卻像跳舞一樣。這實在荒謬，難道貝多芬有趣的

作品便不及其他的深邃？

　　同樣，當一個運動員輕鬆地完成一個困難的動作，我們大力拍掌叫好，可是一個琴手看似很吃力地把樂曲的“深意”彈出來，我們都以為他有深度，其實他可能真是覺得很吃力。坦白地說，我花錢聽演奏，不是要聽奏者怎樣吃力，他應該在演奏前的一兩個月已經把“吃力”遺留在他的練習室了。

　　這又引到另一個話題：不少時候，我們不喜歡彈來毫不費工夫的鋼琴家。這很多時候是因為妒忌——上天可真不公平（我花了這麼多工夫，也未能奏得好。）

　　廚師常說：很多人是用眼吃東西的。可是有不少食物看來份量輕，其實很重，反之亦然。這也可以適用於音樂家。

　　固然李斯特得享大名，要感謝他的台風，可是不少時候他被人低貶，也是因為他的台風。

　　1847 年，他還只有 36 歲，演奏事業正處於巔峰，李斯特卻退出鋼琴演奏的生涯，不再靠賴演奏為生。然而，他並沒有離開音樂。36 歲只是他生命的中點，他 75 歲才逝世。在餘下的三十多年，他對音樂的貢獻可以説比前半生更大。我們甚至可以説，他上半生營營役役，似乎傾情於名利，其實只是為了賺取不必為稻粱謀，在音樂界有崇高的名望的下半生，可以為音樂幹一番大事業。蕭伯納在李斯特的悼文中寫道：“他的鋼琴演奏雖然光華四射，但他卻志不在此。他只是無可奈何才以演

奏鋼琴為業。所以一到可以不再靠此為生，便馬上棄之而去，專心從事指揮和創作了。"

《旅程年誌》

退出鋼琴演奏，李斯特致力於創作、指揮、授徒和推廣，支持音樂的新發展。他的定居地威瑪（Weimar），一時成為音樂界年輕俊彥的集散地，新音樂的麥加。

他的指揮，授徒，推廣新音樂，世所公認相當成功。然而，李斯特自己最大的希望是：和他同期和後世的人能把他尊為一個偉大的作曲家。他是否達成這個願望，至今仍是人言人殊未有定論，特別是他作的交響樂曲。他的《浮士德交響曲》知道的人還多，批評也很正面；但他的《但丁交響曲》，評價卻是毀多譽少，今日已經很少演出了。他所創的交響詩體，雖說有後繼者（這個體裁的界定並不清楚，很難確定那些作品屬於這個範疇），成功失敗，尚言之過早。在他的所有作品中，他的鋼琴作品至為突出。除了上面已經提到過的以外，還有充滿激情幻想的《匈牙利狂想曲》（*Hungarian Rhapsodies*），起碼其中的第二首大家一定聽過（其實，在其他的十多首裏面，不乏比第二更優秀的）。DG 出版，薛敦（Roberto Szidon）全 19 首的錄音，既全備，又奏得出色，最堪推介；B 小調鋼琴奏鳴曲也是他的得意之作，好的錄音很多，包括：我最喜歡的 Decca 卻真

李斯特和他的學生

（Clifford Curzon）的演繹，Philips 白蘭度的演繹，DG 波里尼
的演繹，以及上面提過 EMI 瓦特的演繹。不過，我認為李斯特
三組稱為《旅程年誌》（*Années de Pèlerinage*）的鋼琴獨奏曲，最
有代表性。

　　《旅程年誌》是李斯特二十多歲至差不多七十歲那四十年間
所寫的廿多首鋼琴曲的結集。其中不少已經以《遊蹤紀念冊》
（*Album d'un Voyageur*）的名稱結集出版過，後來又再修訂，加
上新作品，換上另一個相類的名稱重新發行。《遊蹤紀念冊》出
版的時候附有一篇前言，一篇後語，也適合用於《旅程年誌》，
譯在這裏，給大家參考。

　　"最近遊歷了很多以前從未到過的國家，看到不同的景物，經過不同的城鎮，各有各的歷史，詩歌。這些不同的風物，史事，給我留下很深刻的印象，攪起我內心深處不能言詮，卻又殷切的感慨。在這裏我嘗試把這些活潑強烈的感受以音樂表達出來。（前言）"

　　"當為樂器而寫的音樂漸逐進步，發展，突破了從前的限制，慢慢達到它的理想——被塑造成為傳達具體事物像詩一樣美麗的內在意義的工具，它便不只是聲音的組合，而是比詩更有詩意的語言了。它可以超越一般的禁錮，表達我們靈魂深處，理性所不能解釋，我們最內在的冀盼，和毫無拘束的靈感。

　　今日，我便是懷着這個信念出版這些樂曲。這是寫給小眾，而不是大眾的。完全沒有要成功的野心，只是希望能夠獲得那些明白藝術並不只是用以消閒的人的讚許。（後語）"

《旅程年誌》分三冊出版。第一冊《第一年：瑞士》（*Première année: Suisse*），共九首，是他在瑞士所見所聞，大部分是所見的音樂描寫。第二冊《第二年：意大利》（*Deuxième année: Italie*），七首，是描寫他在意大利所見所聞，不過和第一冊不同，大部分都是所聞的描寫。其中三首是意大利十四世紀詩人彼特拉克（Francesco Petrarca, 1304-1374）的十四行詩的音樂轉讀。最後一首，也是《旅程年誌》最著名的一首：《但丁奏鳴

曲》(*Dante Sonata*)，是但丁《神曲》（嚴格而言是讀到雨果所寫有關但丁的作品）的音樂敍述。第三冊《第三年》(*Troisième année*) 八首，是比較後期的作品，沒有注明所遊的地方，不過大多是意大利的風物。另外還有三首，是有關威尼斯的，但音樂都是改編自他人的作品，所以只當《第二年》的附錄出版。

從前言、後語，和包括的題材來看，這三冊作品，內容多樣化，也代表了李斯特對音樂的看法，雖然不是他最流行的作品，卻是認識李斯特音樂很好的入門階。白蘭度 Philips 的演繹，雖然享譽甚濃，我覺得前幾年羅蒂 Chandos 的演出，無論那一方面都比他優勝，是今日三冊《旅程年誌》錄音的首選。

談到李斯特不由得不想起荷路維茲，這並不是因為他像魯賓斯坦之於蕭邦，他並不是李斯特的專家，雖然荷路維茲 RCA 李斯特 B 小調鋼琴奏鳴曲的錄音很多人都覺得很好，卻是因為他在琴壇的聲譽有似李斯特在十九世紀的一樣。1837 年 3 月，李斯特在某公主安排下與當時和他齊名的塔爾貝格（Sigismond Thalberg, 1812-1971）比試琴藝，結果，大家都以塔爾貝格為第一，李斯特不是第一，而是唯一。荷路維茲，二十世紀樂界中人也以他為唯一的鋼琴家。他每個獨奏會，聽眾當中定有很多名琴手、音樂學院的教授、學生，都希望能參透他琴藝的秘密。

荷路維茲出生於今日烏克蘭的首府基輔，本來有志在作曲方面發展的，可是俄國的十月革命，家庭財富被沒收，為了生活，他被迫走上演奏的路。他剛過 20 歲便嶄露頭角，在列寧格勒，今日的聖彼得堡，開了 25 個演奏會，每個演奏會的曲目，

加起來超過二百個，沒有一個相同。
新的蘇維埃政府為了向外宣傳：在他
們的統治下，舊文化並未受壓抑，
1925 年批准荷路維茲到歐洲獻藝。
他一去便 60 年，直到 1986 年才重履
故土。

荷路維茲

　　他剛到歐洲，在漢堡臨時替代一
位因病缺席的琴手演出柴可夫斯基的
第一鋼琴協奏曲，樂團指揮對這位年
青人演奏的音量和速度大為震驚，演奏途中，忍不住步下指揮
台，走到琴前，要看清楚荷路維茲為甚麼可以有這樣的表現。
在巴黎，聽眾對他的歡迎大出主辦者的意料，本來只安排他在
小型音樂廳演出兩次，結果加至五次，最後一次，還安排在巴
黎大歌劇院上演。

成功的悲劇

　　1928 年 1 月，荷路維茲在紐約卡內基音樂廳首演的故事大
部分樂迷都耳熟能詳了。當晚的曲目是柴可夫斯基的第一鋼琴
協奏曲，荷路維茲獨奏，英國的比堪（Thomas Beecham, 1879-
1961）指揮。獨奏和指揮都是第一次在美國演出，各各對樂曲有
自己的看法，大家都要表現自己，互不相讓。到了第三樂章，

荷路維茲嫌棄速度過慢，聽眾注意力開始鬆懈。到了樂章的中段，他把心一橫，也不管樂隊如何，獨個兒按他喜歡的速度全速向前，直到一曲告終，他比樂隊快了好幾拍。這樣的協奏曲演奏當然難說是好，然而聽眾和樂評人卻十分激賞，稱之為"來自〔高加索〕草原的龍捲風"，把他送上成為廿世紀最著名的鋼琴家之路。然而，有不少人，包括我自己，覺得荷路維茲的成功史是一個悲劇——他個人的，和音樂史上的悲劇。

荷路維茲在他的演奏生命中，起碼三次自動退休：1936-1938；1953-1965 及 1969-1974 不再公開演奏。他的退休，不是像前述魯賓斯坦為了提高自己的琴技，而是他抵受不了大眾對他的期望，和要求所加予的壓力。他的演奏事業很大部分是錄音的演奏。他很早期便和唱片公司簽訂了合約，唱片公司看到他的"賺錢"潛能，一意把他捧成"世界第一鋼琴手。"然而，荷路維茲基本的性情是內向的，本來是要當作曲家，而非演奏家的，迫上了"演奏的梁山"，還被捧成第一鋼琴家。1933 年和名指揮托斯卡尼尼（Arturo Toscanini, 1867-1957 也是被同一唱片公司捧為世界第一指揮）的女兒結了婚，更不得了，處處被大眾和岳父相提並論，他當時 30 歲剛出頭，確是窮於應付的。

他每次復出都馬上被吹捧為裝備得更好的"新"荷路維茲，壓力無形中又比"舊"荷路維茲大了。要維持這個主要用以推銷唱片的"世界第一鋼琴手"的令譽，荷路維茲變得更精神緊張，對樂迷的反應更敏感了。他的學生燕尼司（Byron Janis）說荷路維茲提醒他："演奏有時要故意惹起聽眾的注意，好像突然的

弱音，或強音，必須故意誇張……”又一次他對人説：“如果在今日的音樂廳，用今日的大鋼琴，正確地演奏古典作品，聽眾都要給你悶死了。”為了投聽眾所好，又不太違背對音樂的忠誠，他説：“聽眾常常都要聽聲量宏大的演奏。我有四、五首莫札特的協奏曲，蕭邦的第二，可以公開演出，但（為了這個原因，）我只選擇演奏柴可夫斯基的。”其實，到了晚年，荷路維茲根本無需再公開演奏，可以任意作自己喜歡的事 —— 作曲、著述，甚至，遊手好閒……但他已經成為極具價值的商品，每次演奏會酬金都不會少於 10 萬美元，有些甚至高達 50 萬。唱片公司從他的錄音或錄像得到的收入更不只這個數目了。這些都是難以抗拒的誘惑。

在眾多荷路維茲的錄音中，我喜歡的是他的 RCA 克里門蒂奏鳴曲、SONY 史卡拉蒂的奏鳴曲，和《荷路維茲的最後錄音》（包括不同的曲目，最後一首錄於他逝世前一個星期）。這些演繹讓我們看到他悠閒自得的一面。如果要欣賞典型的荷路維茲 —— 精神緊繃，活力充沛，反應敏鋭，我要推薦 RCA，他和萊納（Fritz Reiner）指揮 RCA 管弦樂團，1952 年合奏貝多芬的《帝皇協奏曲》，也許這只是少數的意見，我認為這是《帝皇》四、五個最佳的演繹之一。

荷路維茲的一生是個悲劇，因為如果他不是活在商業掛帥的美國社會，又適逢古典音樂錄音生意的黃金時期，我們可能有一個更偉大，為音樂貢獻更多，生活更快樂逍遙的荷路維茲，這對音樂，對他都是好事。

德褒西和拉維爾

舒曼説："畫家可以向貝多芬的交響曲學習，好像音樂家可以從歌德的作品學習一樣。"在另一處，他説得更清楚："畫家把一首詩變成一幅畫，作曲家又把這幅畫轉為聲音。任何一種藝術的創作都和其他的一樣，只是用以表達的素材不同而已。"比舒曼更早，寫《民約論》(*The Social Contract*) 的盧梭 (Jean-Jacques Rousseau，1712-1778，大家不要忘記，他的專業是音樂，寫有好幾部歌劇) 已經説過："音樂甚麼東西？就是純視覺的事物，它都可以描述。它那幾乎無法想像的能力可以讓耳朵生出眼睛來。"上章提到李斯特所作的《旅程年誌》便是這種理念的產品。譬如《第二年：意大利》的第一首《瑪利

亞的婚禮》(*Sposalizio*)是以中古名畫匠拉斐爾(Raphael, 1483-1520)的名畫,第二首《思想家》(*II Penseroso*)是以米高安哲羅(Michelangelo, 1475-1564)的塑像,而第四、五、六,三首都是以詩人彼特拉克(Francesco Petrarca, 1304-1374)的十四行詩為題材的,實現了以音樂表達美術、文學作品的理念。

　　十九世紀下半葉的歐洲藝術界都持有和上述舒曼相同的看法:藝術創作,無論美術、文學、音樂,都是一樣,只是用的素材不同而已。當時文化界最熱門的話題便是不同藝術類別之間的關係。他們討論聲音的色彩,詩歌的音樂,繪畫和交響曲的雷同……等等,直至第二次世界大戰前依然未歇。這從當時很多藝術作品的標題可以窺見:如英國作曲家貝利士(Arthur Bliss, 1891-1975)在 1921 年寫了一首《彩色交響曲》(*A Colour Symphony*)第一樂章:紫色,第二樂章:紅色,第三樂章:藍色,第四樂章:綠色。美國出生,21 歲到法國學畫,後來享大名的惠斯勒(James McNeill Whistler, 1834-1903)有不少畫作是以交響曲、夜曲為題的,如《白色交響曲,#1:白色的女郎》(*Symphony in White No.1:The White Girl*)、《藍與金的夜曲——舊八達海橋》(*Nocturne: Blue and Gold—Old Battersea Bridge*)。英國名詩人艾略特(T.S. Eliot, 1888-1965)四首名詩的結集:《四重奏四首》(*Four Quartets*)等等。巴黎是當時文化之都,這種藝術氣候更是強烈。本章介紹的兩位法國作曲家:德褒西和拉維爾便是在這個藝術環境下的法國長成的。

德褒西以鋼琴描繪意境

1862 年，德褒西出生巴黎近郊。10 歲考進音樂學院，12 歲便公開演出蕭邦的 F 小調第二協奏曲，並開始創作。他生性叛逆，想法與人不同。作曲的時候往往不守傳統的規則。一次，教作曲的教授、名作曲家弗蘭克（César Franck, 1822-1890）指出根據傳統，樂曲到那裏便應該轉調，他反駁道："我很滿意這個調，為甚麼一定要轉？"其他的教授批評他："德褒西先生有個顯著，太顯著的傾向，喜歡尋幽搜怪，他太誇張音樂的色彩，連音樂最重要的結構和形式都忘記了。"德褒西的回答："我毫無意願要當個'音樂上'的水獺（只懂建構）。我只有興趣於音響上的煉丹術。"學院方面看到他的才華，忍受他的反叛囂張，最後還頒給他音樂學生的最高榮譽的羅馬大獎（Prix de Rome）。[5] 可是他到意大利後，羅馬的甚麼他都不愜意，未到三年便溜回巴黎去了。

他脾氣古怪，性情乖僻，器量狹少，不喜歡公開演奏，愛貓多於人。但他有敏銳的聽覺（有論者以為音樂史上沒有幾個

5　羅馬大獎於 1663 年設立，路易十四的年代，頒予法國攻讀藝術的學生。讓他們可以居留羅馬三至五年專心研習他們的專業。開始的時候獎金只授與繪畫和雕塑的學生，1720 年延至學習建築的，到了十九世紀初，1803 年，包括唸音樂的。獎金在 1968 年被法國文化部取消。歷屆音樂得獎人除德褒西外，還有白遼士（1830），《卡門》的作者比才（Georges Bizet, 1857），伊貝爾（Jacques Ibert, 1919），杜替耶（Henri Dutilleux, 1938）……等等名作曲家。

德褒西

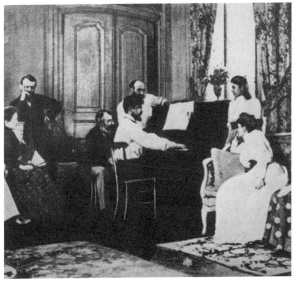

德褒西（彈琴者）在蕭松（Ernest Chausson, 1855-1899，法國
作曲家）家的雅集

人有他這樣一對"音樂性"的耳朵），細緻的品味。沒有幾個作曲家是他瞧得起的：他視布拉姆斯如無物，覺得柴可夫斯基討厭，認為貝多芬沉悶。他比較欣賞華格納，但他以為華格納的音樂只是"美麗的日落"，而一般音樂界的人士卻誤會為"絢燦的日出。"他不肯接受形式的規範，他說："我越來越確信，音樂的本質是不能受到任何傳統形式束縛的，音樂只是色彩和節奏。其他都只是那些半死不生，毫無創意的人，騎在傳統大師的背上，弄出來的把戲，而這些大師，都只懂得寫他們所處的時代的音樂。除了巴哈，他對（音樂）的真諦還算有點兒認識。"他認為"藝術家要有勇氣住在自己的夢中，有能力去探索那不能表達的，這才是一切藝術的理想。"他和當時很多前衛的詩人、畫家、音樂家，常常聚集在巴黎一所名為"獨立藝術"的書店，熱烈討論從不同感官得來的印象的共通處。他們的理想就是愛倫‧坡（Edgar Allan Poe, 1809-1849）所嚮往的夢幻世界："穹蒼是晶亮的，像無底深淵的碧藍，所有聲音都是音樂，全部顏色都能夠說話，一切香氣都透露宇宙的消息。"

德褒西的音樂就是追尋這個夢，他要捕捉對周遭事物的印象，用音樂描繪出來。有人形容他的 24 首《前奏曲》（*Preludes*）是"追索還未用音樂記錄過的意象"，這真是一語道破，不單是他鋼琴《前奏曲》的，還是他所有作品的秘密。他踏入二十世紀，過了 40 歲的作品，大都是寫給鋼琴獨奏的，因為鋼琴的聲音，是樂器中和自然界的聲音距離最遠，最適宜用來表達這個內心抽象的意境和印象。他的音樂，尤其是鋼琴音樂，是二十

世紀的音樂上的大突破,為音樂開展了一個新方向。德襄西的
音樂被稱為"印象派",而他便是這派的開山祖師。可是,德襄
西卻不樂意接受這個稱謂。

提到"印象派",我們都會想起十九世紀末在法國新興的畫
派。德襄西拒絕這個稱謂,並不是因為他不喜歡"印象派"的繪
畫,或畫家。他和不少這些畫家有來往,十分喜歡他們的畫作,
他的音樂也受他們的影響。可是他覺得稱他的作品"印象派"令
人覺得他的作品只是捕捉一個視覺的印象,十分誤導。雖然,
他有些作品是表達視覺的印象,但不少,就是標題似乎只是和
視覺有關,所要表達往往卻是超視覺的。

且以他最為人熟悉的鋼琴短曲:〈月色〉(*Clair de lune*)為
例吧。〈月色〉是德襄西的一組四首《貝加馬斯克組曲》(*Suite
bergamasque*) 的第三首。"貝加馬斯克"是一種拙樸的農村舞
曲,很多時候是由丑角來跳的。在〈月色〉裏面我們聽到銀光瀉
地,月色如霜,也因為如此,所以眾多樂迷愛上了這首小曲。
然而〈月色〉要表達的印象,並不是直接來自月色的,德襄西
並不是在月夜取得靈感寫成的。它的"印象"是來自詩人魏爾
倫(Paul Verlaine, 1844-1896)同名的小詩。詩的內容描述戴上面
具,在月色下載舞載歌的一羣人。我們來看看詩的第一節:

> 你的靈魂是熟悉的園地,
> 招來戴着面具,彈着弦琴的人
> 閒蕩,跳着貝加馬斯克。

在他們幻麗的臉譜下，恍惚憂鬱。

詩的真義是寫人生的經歷、感受，似憂似喜，若幻若真，淒美迷離，這也是德襃西〈月色〉所要捕捉的。稱他作品為印象派，容易把我們留在表面，成了深入追探作品內在精神的絆腳石。魏爾倫這首小詩，另一位法國作曲家佛瑞（Gabriel Faure, 1845-1924）給它譜上音樂，雖然不及德襃西鋼琴曲的流行，卻也能表達整首詩的原意。把兩者比對來聽，很有啟發。我有的佛瑞小曲的錄音是已故名法國男中音蘇才（Gerard Souzay , 1918-2004）主唱，Decca 出版。

再看他另一首作品，〈水中的倒影〉（*Reflets dans l'eau*）。這是他寫的《影像 I》（*Images I*）第一集三首裏面的第一首。印象派的名畫裏面很多是以倒影為題材的，這些河中的倒影，和兩岸的花草人物，天上的浮雲落日，相互輝映，彩色繽紛。然而在〈水中的倒影〉我們聽不到這種艷麗。開始的幾下弱音為全曲製造了一種神秘氣氛，像一潭淨水，滿蓋着周邊的倒影。到全曲中段高潮，才有樂音突然冒起，沖破水面，攪碎倒影。在這個作品中，德襃西要捕捉的印象是我們潛藏心底，不時突然冒起的種種情感、意識。

讀者也許會問："那為甚麼要給作品起這麼一個名稱？"蘇東坡有一首名詩《和子由澠池懷舊》：

人生到處知何似？應似飛鴻踏雪泥。

泥上偶然留指爪，鴻飛那復計東西。

老僧已死成新塔，壞壁無由見舊題。

往日崎嶇還記否？路長人困蹇驢嘶。

　　東坡對人生的印象知何似？雪泥鴻爪。畫家繪成一幅水墨畫，畫的是雪地上一行鳥跡，題之為"雪泥鴻爪"，但他要表達的卻是"人生到處知何似。"佛家認為人生種種不外鏡花水月，當畫僧繪畫鏡花水月，繪的便是人生。魏爾倫對人生種種情懷的印象是月下一羣戴着面具、跳着貝加馬斯克的人。德襃西以此為內容，寫成〈月色〉，要捕捉的是人生的情懷。人心的複雜，表面呈現的就只是像水中之倒影，並非真相。以倒影為題寫成的樂曲，要傳達的便是這個對人的印象。

　　再者，德襃西作品的題稱並不一定是他所要描寫的，或者是他靈感的源頭，也可以是作品引生的意象。這是另一個德襃西認為"印象派"的稱謂未能適切地涵蓋他所有作品的理由。印象派的畫題是標出畫意的來源，而德襃西的曲題，可以是要我們聽到音樂後所體會的意境，曲題是果不是因。這從他那兩冊，每冊 12 首的《前奏曲》最能看得出來。這 24 首《前奏》，每一首他都題了一個曲名，但卻不是放在作品的前面，而是放在後面，像是個按語，一個路標，提示聽者可以從中悟得的意境。

二十四首《前奏曲》

固然，這 24 首曲題，也有是表明靈感來源的。好像第一冊，第五首〈安拿卡比利的山崗〉（*Les collines d'Anacapri*）。應該是德襃西對意大利這美麗山區風景的音樂印象。在曲中我們聽到地方的民謠，土風舞步，飄揚的鐘聲；第二冊，第六首〈古靈精怪的拉威將軍〉[6]（*General Lavine-eccentric*）。曲名裏面的拉威將軍，是個來自美國的小丑，他跳着黑人的舞步，在肩膊上平衡地放穩燈籠，用腳趾彈琴。這首《前奏曲》很明顯是以他為描寫的對象。

可是第二冊的第一首〈霧〉（*Brouillards*），調性曖昧，似是旋律的樂段，偶然飄出，若隱若現，整首樂曲，神秘淒迷。德襃西的音樂很多時候像是籠罩着一層輕紗的迷濛，而他很喜歡這種迷濛。一次，樂隊排練他的作品，一段告終，指揮停下來，問他的意見："可要快一點？"他回答："多迷濛一點。"指揮不明白，再問："慢一點？"仍然同一回答："多迷濛一點。"（在這裏譯為"迷濛"是法文的"flou"。）這種難以明白的迷濛是德襃西音樂的精髓。《前奏曲·霧》是表達這種新的美的觀念，抑描寫霧景？那的確難説。又如，第二冊，最後一首〈煙火〉。在這短短的四分鐘音樂中，德襃西把鋼琴各種的音色，

6　在這裏抱歉用了"古靈精怪"這個廣東辭彙。因為用來形容這位美國小丑拉威將軍最適合不過。

從微弱神秘，到瀏亮璀璨，全曲高潮，琴音灑滿四周，晶瑩閃爍。它是描寫煙火，抑展示所有鋼琴可以奏出的琴音，領人想到煙火？

這24首《前奏曲》每首大都只長四、五分鐘。沒有甚麼格式，沒有甚麼旋律，可是每首都清麗迷離，空靈逸幻。我三十多年前一個暑假到歐洲奧地利工作。在一個不見經傳的山鎮嚐到最難忘的奶油（cream）。質輕味郁：盤旋齒頰之間就只一個味道。這二十多首《前奏曲》給我同樣的感覺，聽後遺留心內就只是一種欲辨無言，擾人心緒的印象。我勸各位，不要深究它的意思，只把它當純音樂來聽。不必一口氣聽完24首，或全一冊。它們像名茶、醇酒，需要慢慢品嚐，咀嚼。其中五、六首，你第一次聽便會喜歡。慢慢24首你都會欣賞。夜闌人靜，選兩、三首喜歡的，讓自己沉溺其中，真是天上人間。

德褒西的鋼琴音樂是他創出來的，不是從舊的演變出來的。法國以產酒出名，有人用了個和酒有關的比喻：“釀成德褒西音樂的葡萄不是出於已有最好葡萄樹的最佳果實，而是出於新品種葡萄樹的全新產品。”演奏德褒西的鋼琴音樂也需要特殊的才情。

《貝加馬斯克組曲》和《影像 I & II》的錄音演奏，我有的是 EMI 基沙京（Walter Gieseking）、Philips 郝思士（Zoltan Kocsis）和 DG 意大利名琴手米基安哲利（Arturo Benedetti Michelangeli）（只是《影像 I & II》）的三種。基沙京是以演繹德褒西作品見稱於世的，不幸死於火車意外，逝世時 60 歲剛出頭。他的錄音已

經很舊，和郝思士近十年的相比自是不如，但演繹卻是不相伯仲。如果只是《影像 I & II》，那米基安哲利的是首選。

《前奏曲》我有的是 EMI 基沙京、DG 詹馬曼（Krystian Zimerman）和 Nonesuch 雅各士（Paul Jacobs）的錄音。基沙京就如上述，錄音很舊，演繹很好；詹馬曼的錄音最新，但我嫌他奏來不夠空靈，不夠迷濛（這也許和他無關，而是錄音的問題。德褒西聽到這個錄音，也許會說：“多一點迷濛”。）雅各士的名氣不大，這和他的早死有關。他剛出版了一兩張評價頗高的唱片，便猝爾辭世，倘使多活十年八載，以他細緻的琴藝，應該有很大的成就。他這 24 首德褒西《前奏曲》的錄音，是我最喜歡的。

拉維爾的難奏之作

二十世紀初和德褒西齊名的法國作曲家是拉維爾，他的音樂也被人稱為印象派，很多人因此以為他們兩人定必關係很深，其實他們兩人說不上是朋友。至於音樂上的關係，這也許更是影響他們私交不深的理由之一。

拉維爾的鋼琴作品有些題材和德褒西的相似，甚至相同。譬如他的《水之嬉戲》（*Jeux d'eau*）便跟德褒西很多的作品一樣，以水為題材；下面提到他的《水仙：奧丹妮》（*Ondine*）便和德褒西的一首作品同一名字。因為拉維爾比德褒西晚生 13

年，當時不少樂評人認定是拉
維爾模仿德褒西。這引起了兩
個圈子裏面的人激烈的爭辯。
拉維爾很尊重前輩，可又不甘
被指為模仿，屢屢婉轉地指出，
他的《水之嬉戲》是 1902 年初
出版的，當時德褒西的"印象
派"鋼琴作品還未出現。拉維爾
並不是暗示德褒西抄襲他。他
強調作品的相似，特別是出於

拉維爾

同一時代，同一地區，同一藝術環境的作品，往往只是英雄所
見略同。德褒西聽到別人表示拉維爾的作品裏面，和弦、手法
和他作品有相類的地方，往往說："不同的建築用的材料都是
一樣的，"表示這些無為的辯爭，令他煩厭得要死。

　　其實，比《水之嬉戲》更早，在 1898 年拉維爾已經寫過一
首給雙鋼琴演出的作品：《耳的場景》(*Sites auriculaires*)，清
楚顯示他音樂上 —— 盧梭所謂讓耳朵長出眼睛來的傾向。作曲
方面，他毫不諱言地指出，李斯特《旅程年誌：第三年》裏面〈埃
斯特山莊的噴泉〉(*Les jeux d'eaux à la villa d'Este*) 對《水之嬉
戲》的影響，並指示奏者演出的時候要持彈奏李斯特作品一樣
的態度。

　　拉維爾最著名的鋼琴獨奏曲是他的《夜之寶藏》(*Gaspard
de la nuit*)。這是根據同名的詩集寫成的，曲中三個樂章各各本

於集中不同的詩，目的是以樂音展示詩人以文字所展示的。他對人說這個作品是所有，不止是他所作的，鋼琴作品中，技術要求最高、最難奏的一首。

第一樂章：〈奧丹妮〉（*Ondine*）。描寫水仙怎樣勾引看到她的人，跟隨她到她的住所，溺死在水之深處。全樂章我們都聽到水聲處處。

第二樂章：〈絞刑台〉（*Le Gibet*）。黃沙遍野，紅日西斜，絞刑架上掛着死囚的屍體，隨着下下"不知何處鐘"的響聲搖晃、擺動。整首樂曲從頭到尾的七、八分鐘，奏者都要以同一的節奏，不改的強弱，清楚地奏出那一下一下單調的鐘聲，無論其他的音樂怎樣變化。

第三樂章：〈斯卡保〉（*Scarbo*）。這是三個樂章裏面難度最高的。拉維爾表示他在這裏把鋼琴當成整個樂隊。斯卡保是喜歡惡作劇的小妖精。在黝黑的夜裏出來作弄人。在黑暗中，時隱時現，旋轉跳舞。有時他以長長的指甲在牆壁上劃出刺耳的尖聲，有時又發出猙獰的惡笑。描寫這一切，奏者不時要以拇指快速地連續奏出同一樂音，以及其他令琴手望而生畏的困難樂段。

這首困難的樂曲成為琴手顯示實力的最佳工具，錄音演奏很多。我第一張《夜之寶藏》的錄音是阿殊堅利茲 Decca 的產品，這四、五十年來已經被後來者超越了。近 20 年左右，Decca 出版，迪鮑德的演出，只能説是平平無奇，反而 BBC 重版米基安哲利 1959 年的演繹更有它獨特可取的地方。我要推薦

的是：DG 波高力利茲（Ivo Pogorelich, 1958-）三十多年前的錄音。

　　"波高力利茲"這個名字，大家可能不大認識，因為他灌的唱片不多，再加上健康欠佳，要特別留心飲食，注重休息，所以公開演奏也少。過去十多年還一度完全退下樂壇，以設計珠寶為業。他是前南斯拉夫（今克羅地亞）人。在樂台崛起，一夜成名，是因為 1980 年，他年僅 22 歲，參加蕭邦鋼琴大賽，第三圈出局。其中一位評判，女鋼琴家亞加力治（Martha Argerich, 1941-），認為他是絕世天才，被判出局，十分不公，馬上辭職抗議。結果他的聲名反而遠超當年得主──越南人鄧泰山（讀者中有幾個人聽到過鄧泰山？）。這個錄音一出版便被譽為是這首名曲演繹的首選，到今日仍然站得住腳。

《左手鋼琴協奏曲》

　　拉維爾另一個著名的作品是他的 D 大調《左手鋼琴協奏曲》（*Piano Concerto for Left-hand and Orchestra*）。

　　這首給左手的鋼琴協奏曲是為廿世紀初奧地利鋼琴家保羅‧韋根司坦（Paul Wittgenstein, 1887-1961）作的。韋根司坦系出名門，家庭富有，父親是工業鉅子，弟弟路易（Ludwig Wittgenstein, 1889-1951）是名哲學家。當世著名的音樂家如：布拉姆斯、理察‧史特勞斯、馬勒……都和他的家庭有交往。他

是位優秀的鋼琴家，第一次世界大戰時被徵召服兵役，右臂受傷被切除。戰後他不肯放棄演奏生涯，努力練習只以左手演奏，更運用他家庭的資財，延聘當時的名作曲家為他撰寫只給左手彈奏的鋼琴曲，在他一生中，合共有四十餘首，今日我們知道的左手鋼琴協奏曲，為他而寫的超過半數。

韋根司坦的品味相當保守。為他而寫的左手鋼琴曲雖然有四十多首，但不少他卻棄而不用，一次都未演出過（普羅科菲耶夫〔Sergei Prokofiev, 1891-1953〕為他所作的協奏曲便是一例）。就是拉維爾的一首，雖然他後來承認是難得的佳作，開始的時候卻是對它有很多的不滿，要求拉維爾修改。然而，拉維爾為這首協奏曲下了不少工夫，花了很多心血，堅拒修改。韋根司坦抗議說："演奏者可不是作曲家的奴隸啊！"拉維爾回答："正是如此，演奏者就是作曲家的奴隸。"鬧得十分不愉快。兩年後，二人關係才恢復正常。

韋根司坦喜歡的是浪漫主義後期的作品，音色繁富，感情外露。各人喜好不同，不應隨意菲薄，可是他不喜歡的作品，除了自己不演奏外，還不公開樂譜，甚至把樂譜丟掉了，也不讓別人演奏。2002 年，憑專家從不同的來源東拼西湊，亨特密（Paul Hindemith, 1895-1963）給他寫的協奏曲才得重見天日，便是一例。固然，是他付錢請人寫的，版權屬他，他要怎樣處理，也沒奈他何。然而這些自私的行徑，實在難以原諒。

拉維爾的 D 大調《左手鋼琴協奏曲》，在今日芸芸眾多的左手鋼琴協奏曲中是最流行的一首，那是實至名歸的。談到他

另一首《G 大調鋼琴協奏曲》，拉維爾說："我認為協奏曲應該以莫札特、聖桑的為楷模，輕鬆奪目。無須力求深邃，戲劇性強。"可是他承認 D 大調左手協

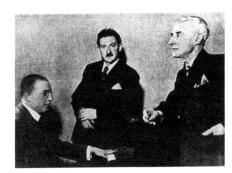

保羅‧韋根司坦（奏琴者）和拉維爾（圖的最右一人）

奏曲卻不一樣。他給這首協奏曲一個副題 —— "不同繆思的匯集（musae mixtatiae）"，因為它裏面包含了很多不同的音樂元素（最突出的是當時剛剛冒起的爵士音樂）。作品雖然不是艱澀、悲哀，但也不是明快、開朗，而是陰沉、詭異。

　　D 大調協奏曲全長不到 20 分鐘，只有一個樂章。獨奏鋼琴出現前的樂隊引子，低音提琴、低音巴松管營造了一個陰沉、混沌的氣氛，令人想起基督教《聖經‧創世記》，描述神創造天地前的宇宙："起初……地是空虛混沌，淵面黑暗。"慢慢音樂有點組織，略有生氣。然後引入鋼琴獨奏，樂隊默然無聲。鋼琴奏出往往跳跨幾個音階的和弦，或者從低音滑升到高音，就像《西遊記》的美猴王從石卵中化出：參"拜了四方。目運兩道金光，射沖斗府。"到樂隊再加入的時候，先是一段平和、跟獨奏鋼琴磨合的樂段。接下來就是全曲變化最多的一段：鋼琴帶着樂隊開始一個冒險之旅。基本上是進行曲的形式，卻又

雜有爵士音樂的節奏，西班牙的情調。樂隊的配器更是多采多姿，豎琴和鋼琴不時彼此模仿，角色互換。予聽者譎異、跳脫的感覺。然後樂隊又復歸沉寂。獨奏的鋼琴把全曲帶回開始時的氣氛，卻沒有從前蒼茫的壓迫之感。樂隊在鋼琴率領下，發出幾下得意，卻不是勝利的喊聲，全曲告終。

我有的三種錄音是：EMI 三、四十年前剛剛出道、指揮倫敦交響樂團，今日的柏林交響樂團指揮歷圖（Simon Rattle），和俄國琴手加夫利洛夫（Andrei Gavrilov）的錄音；2010 年 Chandos 出版，法國琴手陶華澤（Jean-Efflam Bavouzet）和杜爾德利爾（Yan Pascal Tortelier）指揮 BBC 樂團合作的演出；Sony 出版，小澤征爾指揮波士頓樂團，費利舒爾（Leon Fleisher）獨奏的演繹。費利舒爾在上世紀五、六十年代享譽至隆。他兩首布拉姆斯協奏曲的錄音，不少行內人仍以為首選。不幸他在六十年代的下半葉，正值盛年，演奏事業蒸蒸日上之際，右手的無名指和尾指忽然同時痙攣癱瘓，緊貼掌心，不能屈伸自如。遍訪名醫，試盡各種東西不同的治療方法：藥物、針灸、催眠、瑜伽……等等，都沒有功效。雖然受了這個打擊，他沒有放棄音樂生涯。除了繼續演奏專為左手而寫的鋼琴音樂外，更致力於指揮和音樂教育。和小澤合作的演出，便是在他右手癱瘓後的。以他和小澤的名氣，我還以為是以上三種中最傑出的。然而，最近反覆重聽，各有千秋，歷圖和加夫利洛夫較快的演繹似乎還略勝一籌，是我最喜歡的。

德褒西和拉維爾，特別是前者，為鋼琴音樂開闢了新的蹊

徑。可能因為他們的作品沒有格律、形式，羚羊掛角，無跡可循，很大部分是靠他們自己的天資妙悟，所以未見傳人，實在十分可惜。

第三篇

提琴篇

提琴

　　鋼琴大概是除了風琴以外最龐大、複雜的樂器，包括的物料多，製作的時間長，所以相當昂貴。今日，一具演奏用的大鋼琴，動輒二、三十萬美元。法茲奧利琴廠以一位汶萊皇室中人訂造的鋼琴為楷模的頂線產品：汶萊大鋼琴（Brunei Grand），售價 40 萬美元以上，應該是世界上最貴的鋼琴了。但如果把特別訂造的算進去，這還不算貴。前幾年，史坦威宣佈一位中國富翁以破紀錄的 150 萬美元向他們訂造了一具演奏鋼琴。琴身是以 40 種不同木色的木料造成，琴蓋掀開時更展示一幅用這些木料原色嵌成的中國畫。這大概是有史以來最昂貴的鋼琴（當然還有更貴的，比如，瑪莉蓮夢露〔Marilyn Monroe〕生前擁有的鋼琴，又如在堪富利保加〔Humphrey

Bogart〕、英格列褒曼〔Ingrid Bergman〕主演的電影《北非諜影》（*Casablanca*）裏面用過的直立鋼琴，兩者售價都在 600 萬美元以上，披頭四連儂（John Lennon）生前用的鋼琴也高達 210 萬美元，但這些都該屬古董文物類，不是琴本身的價值）。然而這些還不是最貴的樂器，還差得很遠。

小提琴的價值

最貴的樂器是今日常見的、佔每個交響樂團所用樂器半數以上的小提琴。名匠如尼哥拉・亞馬堤（Niccolo Amati, 1596-1683）、約瑟・關耐利（Bartolomeo Giuseppe Guarneri, 1698-1744），和安東尼奧・斯特拉得瓦里（Antonio Stradivari, 1644-1737，他造的提琴，一般簡稱為斯特拉得〔Strad〕）所造的提琴，售價往往過百萬美元。就如稱為"漢姆"（是以它的一位主人，十九世紀瑞典人漢姆〔Christian Hammer〕為名）的斯特拉得，2006 年 5 月，在佳士拿拍賣，以 350 萬美元成交，是當時最昂貴的樂器，這個紀錄到了 2012 年便被打破。一具關耐利造，著名十九世紀比利時作曲家及提琴家維厄當（Henri Vieuxtemps, 1820-1881）一度擁有，因此以他為名的"維厄當提琴"，以 1,600 萬美元售出，一般人認為就目前的趨勢看來，這個紀錄大概維持不了多少年。名琴這樣昂貴，又有誰拉得起？固然，今日頂兒尖兒的提琴家收入不菲，但到底只是鳳毛麟角的幾個人。幸

好擁有這些名琴的主人，往往願意把琴免費借給名家專用。譬如上述的"漢姆"，未轉手前為日本某大公司所有。他們就把琴讓給日本女提琴家竹澤恭子（Kyoko Takezawa, 1966-）專用。

　　和鋼琴相較，小提琴是很簡單的一具樂器，四條弦線繃緊在一個木製的音箱上，以琴弓拉過琴弦，弓弦和琴弦相互摩擦發聲。這個葫蘆形的音箱，重不到一公斤，長不過兩呎，就是加上琴頸，整具提琴還是長不到三呎，寬就大概只一呎左右。正因為它的結構簡單，所以壽命也長。一部鋼琴，無論怎樣小心保養，用上三、四十年，便疲態畢露，槓桿嚴重耗損，琴鍵無復當年靈活。所以史坦威琴廠轄下演奏用的大鋼琴，過了二十多三十年，便退役舞台。一百年以上，在識者眼中，仍然勉強可以作公開演奏用的鋼琴，是絕無僅有的。然而小提琴卻是長生不老的，雖然個子小，可是不要小看它，一具好提琴，就是在龐大的交響樂團百音交匯的伴奏下，在名家手中，仍然可以超拔出羣，奏出千種情懷，令眾生顛倒。就如上述的漢姆斯特拉得，1707 年製成，二百多年後，仍然活躍演奏台、錄音室，讓千萬樂迷欣賞到它動人的琴音。因此不少人譽小提琴為"樂器之王"。

　　鋼琴我們都曉得它的開始，是意大利人基里士杜富利，在1709 年左右發明的。可是"樂器之王"的提琴，甚麼時候才有？是誰發明的呢？這可沒法弄得清楚。我們知道到十五世紀中葉還未有像今日提琴的樂器，可是到了十六世紀，提琴卻已十分流行，雅俗共賞了。在中世紀意大利畫家法拉利（Gaudenzio

Ferrari, 1471-1546）後期的畫
作中，我們已經看到拿在手上
拉、外形像小提琴的樂器，只
不過它只有三條弦，不像今日
的小提琴有四條琴弦。

古提琴與小提琴

　　歐洲，在小提琴出現前，
最重要的弦樂器是維奧爾琴
（viol，又譯古提琴）。它的外
形和提琴相似，沒有提琴的婀
娜多姿。最顯著的分別是：
演奏的時候是把它直豎在膝

法拉利畫作 *La Madonna degli aranci*，下方的天使手上拿着像小提琴的樂器

上，或兩膝中間，就像我們中國的二胡，拿琴弓的方法也是近
似二胡拿弓的方法。小提琴因為是拿在手中演奏，奏者可以四
處遊走，載拉載舞，酒肆娛賓，節日伴舞，都很方便，所以出
現不久，便大受民間樂手，普羅大眾歡迎。然而王侯貴族往往
把它視為下里巴人的樂器，把它和淫蕩、縱酒、粗鄙、愚昧連
在一起，認為還是演奏時必須正襟危坐的維奧爾琴才夠溫文儒
雅。這個看法現在看來實在匪夷所思，然而那時的所謂上流社
會卻接受了過百年。就是到 1740 年，法國一位音樂人白蘭朗

維奧爾琴

（Hubert Le Blanc），還認為“小提琴是化外的樂器，身形短小的侏儒，不甘困守發源地意大利，還企圖侵入鄰近國家”。今日維奧爾琴已經完全敗在提琴的手下了，雖然在古樂團中還佔一席位，但都只是陪奏的角色，以主奏身分出現，不是沒有，卻是十分不常見。各位如果想聽聽維奧爾琴的聲音，和提琴作個比較，我可以介紹 Avie 公司出版，由凡他森四重奏（Phantasm）和幾位客座樂手合作演奏英國作曲家吉龐士（Orlando Gibbons, 1583-1625）作品的錄音。凡他森四重奏於1994年成立，四具樂器都是維奧爾琴，獲獎無數，今日演奏維奧爾琴音樂的，他們是最著名的之一。不過，我覺得維奧爾琴音樂在今日是一種特殊的品味，歡喜的讚不絕口，但也有覺得平淡而味寡，如何之處，大家可以聽聽自下判語。

消除上流社會的偏見

幫助提琴打進上流社會，不再被視為卑俗的樂器，凱瑟琳・美弟奇（Catherine de'Medici, 1519-1589）功勞很大。凱瑟琳出

生意大利貴族家庭，14 歲嫁給法國皇儲亨利（Henry II, 1519-
1559），登基後便是法皇亨利二世，凱瑟琳是皇后。她育有三個
兒子：法蘭西斯、查理和小亨利。1559 年亨利二世逝世，法蘭
西斯繼任，凱瑟琳只有 40 歲便已成為皇太后。法蘭西斯體弱多
病即位一年便去世，弟弟查理登基，那時他還未夠 10 歲，由太
后凱瑟琳攝政。查理在位 14 年，死後弟弟亨利繼位，是為亨利
三世。凱瑟琳以她幾十年的宮廷生活經驗，加上皇太后身分，
仍然影響朝政，舉足輕重，直到辭世前幾個月為止。

　　凱瑟琳雖然對歐洲政治有很大影響，然而卻不及她在文化
方面的影響大。她在歐洲飲食史名垂千古。不少香料、蔬菜，
都是她開始使用的：如歐芹（parsley）、洋薊（artichoke）、
西生菜、西蘭花、番茄等等，意大利的麵食，帕馬森芝士
（parmesan），來自美洲的火雞，都是經她推廣，介紹才在歐洲
流行起來的。

　　她喜歡音樂，又很有創意，是她漸逐改變了"上流"社會
音樂的品味──活潑、開放、多姿多采。芭蕾舞的雛型，也是
她開始的。樂器方面，因為愛好跳舞，而提琴，上面已經提到
過，開始的時候是和舞蹈建立了不解緣，也因此被引進了法國
宮廷。她的兒子查理在位的時候，便為官廷新設立的弦樂隊從
意大利訂購了 38 具提琴（大、中、小都有）。這些提琴，至今
還存有 14 具，4 具是小提琴，都是由當時提琴名匠，上面提到
過的尼哥拉・亞馬堤的祖父安地利亞・亞馬堤（Andrea Amati,
ca. 1505-1578）所造的。安地利亞・亞馬堤是亞馬堤家族四代名

琴匠的第一代。我們對他的背景不十分清楚，也不曉得他是否有所師承，但今日的小提琴，無論造型、結構都是他奠定的基礎。上面說過，小提琴雖然和維奧爾琴外形相似，但小提琴的琴肩寬圓，琴腰粗幼合度，音孔從 C 形，改成 f 形，均勻優美，所以較維奧爾琴更婀娜多姿，有人比之為美女的曲線體態，廿世紀名攝影家曼・雷（Man Ray, 1890-1976）在 1924 年的一幀名照，把提琴的 f 音孔，加在一位裸女的背上，把提琴女性的婀娜充分呈現出來。

憑經驗改進提琴

提琴的形狀並不只是為了美觀，它的音聲是由弓弦與琴弦摩擦，帶動琴的腹板（belly）震蕩，背板（back）反應，再靠音孔透聲而生發的。所以音箱：它的形狀、腹板、背板、音孔都是提琴的靈魂、音聲的質和量，很大部分都是由它決定的。音箱如果只是簡單的幾何形體，一個方箱，或圓筒，往往對某種音聲特別有利，唯有這種邊緣彎曲的音箱，卻是對所有音聲都一樣公平，無分彼此。這並不是因當時的琴匠是聲學專家，憑物理知識演算出來的，而是靠經驗，不斷嘗試，熟能生巧，體悟出來的。

除了形狀，提琴還有一些改進並非一眼便看得出來。維奧爾琴的腹板和背板都是平的，而小提琴的腹板，背板都是很均勻、對稱地微微拱起的，厚度和拱度都很講究。腹板下面的左

邊，用膠貼上一條，差不多和腹板一樣長，纖細的木條，稱為低音樑（bass bar）；在琴橋的右下方有一支連接腹背板的音柱（sound post）。這些改變，和音孔從 C 形到 f 形的改良，雖然不如琴形的明顯，對音的質和量的改進卻是非常重要。

提琴的材料也是十分講究，腹板跟着琴弦震蕩，所以木質不能太堅硬，容易顫動，而且反應要快，用的是密紋的雲杉（closed-grained spruce），背板相對地需要堅實，用的是楓木（maple）；音箱的邊，俗稱琴肋（rib），要維持琴的形狀，所以較硬朗，用的也是楓木。

上述這些改變，無論形狀、音孔、腹背板、低音樑、音柱、用料，都是由安地利亞開始的。他是第一人，以後的琴匠只是在他奠下的基礎上，稍稍作些改進。他為法皇查理所造，留存下來的四具小提琴，英國牛津亞殊慕連博物館（Oxford Ashmolean Museum）存有一具，製於 1564 年，所以到今日，四百多年後我們仍然可以一覷（我説覷，因為它只是放在展覽箱內，很少拿出來演奏）名琴的的風采。這具琴是今日尚存亞馬堤造的，也許還是所有小提琴中最老的一具了。

亞馬堤造琴家族

亞馬堤家族，從安地利亞・亞馬堤開始，一連四代都是以製造小提琴為業，享譽樂壇接近二百年，尤其他的孫子尼哥拉・

亞馬堤，在當時論到提琴，無人可與比肩。他所造比他家前輩所造的提琴，身形略寬，稱為"大亞馬堤"（Grand Amati），聲音宏亮，是小提琴家夢寐以求的樂器。

1637 年，著名天文學家、發明望遠鏡、提倡地動說、幾被教廷處死的伽利略（Galileo Galilei, 1564-1642，他的父親 Vincenzo Galilei 是當時著名的音樂家，今日我們所熟悉的西方歌劇，他是開路先鋒之一），當時已經完全瞎了眼，被教廷軟禁。他寫一封信給威尼斯的一位神父，請替他任職宮廷樂師的姪兒物色一把博蒂奇諾（Botticino，意大利的一個城鎮，一位琴匠馬堅尼〔Giovanni Paolo Maggini, c.1580-c.1630〕居住的地方）出產的小提琴。神父回信表示，馬堅尼所造的提琴，遠遠不及基里蒙那（Cremona）的產品，雖然價錢是馬堅尼琴的三倍以上。可是根據蒙特威爾第（Claudio Monteverdi, 1567-1643，當時歐洲最著名的作曲家，現存西方第一部歌劇的作者）的意見，認為物有所值，基里蒙那琴是琴中無以上之的極品，沒有任何提琴可以和他相提並論。伽利略被神父說服了，為他的姪兒轉購了一具基里蒙那琴。所謂基里蒙那琴，指的就是亞馬堤琴。基里蒙那是意大利北部的城鎮，亞馬堤家族定居、造琴的地方，在那裏除了他們一家外，在當時，第一代的關耐利還只有 10 歲，斯特拉得瓦里仍未出生，再沒有其他造琴的工匠了。

尼哥拉·亞馬堤在音樂史上留名並不只是因為他造的小提琴。他對小提琴最重要貢獻，就是他擺脫了當時的陋習，願意接受家族成員以外的人為學徒，讓造提琴的工藝得以廣傳。本

章開始提到的三位名匠，關耐利便是曾經跟他學藝的，斯特拉得里瓦也有人以為是他的學徒，是否屬實，下一章會詳細討論。

　　尼哥拉 48 歲才和一名 26 歲的女子結婚，他們共生有九名兒女，六名長大成人，但只有最少的兒子海爾羅尼姆斯第二，又稱基路拉姆（Hieronymus II or Girolamo, 1649-1740）繼承父業，其他的大部分出家當修士去了。基路拉姆活到 91 歲，沒有子嗣，亞馬堤家族的提琴事業，傳了四代，到他便終結了。基路拉姆留下來的提琴是相當出色的，和他父親的不遑多讓，可是不幸，在他有生之年，斯特拉得里瓦聲名大噪，他便給比下去了。

如琴有情

　　今日可以聽到的亞馬堤提琴大多是尼哥拉和基路拉姆所造的，安地利亞留下的提琴不多，大部分都是博物館的藏品，很少供人演奏，也就很難聽到它們的聲音了。加拿大薩克奇萬州（Saskatchewan）一位富農兼樂器收藏家高爾班森（Stephen Kolbinson）蒐集了四具（兩具小提琴，中、大提琴各一具）亞馬堤名琴，在 1959 年，被當時薩州大學（University of Saskatchewan）音樂系主任說服，覺得名琴應該讓大眾聽到它們的音聲，以低價把這四具琴轉售大學，由大學組成亞馬堤四重奏，每季都有演出，不使它們的聲音湮沒無聞。為了同一理由，

基里蒙那的博物館，每年起碼一次把他們所收藏的多具名琴，拿出來公開演奏，讓大眾欣賞它們動人的音聲。

今日最著名的小提琴是存放於牛津博物館，稱為"彌賽亞"（Messiah）的斯特拉得。它的得名是因為十九世紀著名的法國造琴師兼琴商韋爾留梅（Jean-Baptiste Vuillaume, 1798-1875）洽商購入一批 24 具斯特拉得的時候，售者特別挑出這一具，盛讚它的音色豐厚，手工精細。在場韋爾留梅的女婿，本身是位出色的小提琴手兼作曲家雅拉德 Jean-Delphin Alard, 1815-1888）不禁脫口說道："你這把琴豈不是眾生翹首期待，卻都未曾得見，琴中的彌賽亞？！"這具琴從此便被稱為"彌賽亞"。

可惜的是接下來幾位"彌賽亞"的主人都是藏家，不是用家。它的聲音聽過的人不多。匈牙利小提琴家尤希姆（Joseph Joachim, 1831-1907）1891 年用過它，對當時的琴主表示十分欣賞它甜美堂皇的音色；1940 年，名小提琴家米爾斯坦（Nathan Milstein, 1904-1992）也試用過一次，認為各方面都是一把叫人難以忘記的好琴。二十世紀中葉，琴主把它捐贈牛津博物館，條件卻是：為了保存名琴的不朽，博物館只能把它放在玻璃展覽箱內，不能用來演奏，以免耗損。"彌賽亞"是今日保存得最好的斯特拉得。然而只是放在玻璃展箱內，從不拿出來演奏，再沒有人可以聽到它的聲音。這樣的展出，是給人欣賞，抑供人憑弔？琴的生命，存於它的音聲，啞了的琴何來不朽？如物有情，名琴"彌賽亞"一定會像孔子一樣，發出"吾豈匏瓜也哉，

焉能繫而不食"[7]之歎。我覺得所有藏有名琴的博物館都應該以
薩省大學、基里蒙那博物館為榜樣，把琴拿出來演奏，讓大眾
都能聽到它們的聲音，這才對得起這些名琴，沒有虧負造琴者
的心血。

7　出自《論語・陽貨》。

斯特拉得瓦里和關耐利

　　上面提到過的三位提琴名匠，亞馬堤家族為提琴的結構、形貌定下了基礎；關耐利造的"維厄當提琴"創下了提琴售價的最高紀錄，然而今日最著名的卻是斯特拉得瓦里，只有他所造的斯特拉得琴是一流提琴的同義詞。

　　安東尼奧・斯特拉得瓦里的名字不見於他的出生地基里蒙那的新生嬰孩檔案。尼哥拉・亞馬堤的徒弟名單中也沒有他的名字。現存最早的一具斯特拉得，卻清楚蓋有"尼哥拉・亞馬堤學生安東尼奧・斯特拉得瓦里造於 1666"。有人認為這是他受業於尼可拉・亞馬堤的鐵証。不過這個蓋章是刻成的，年份只有三個數目字："166 __"最後留一空格，讓人用筆把數字填上去。這個印章看來應該是刻成於 1660 年代，刻者是準備用上

安東尼奧‧斯特拉得瓦里

10 年的。可是這是唯一蓋有這個印章的斯特拉得。現存第二具年份最早的斯特拉得是造於 1667 年，上面蓋的已經不是這個印章，換了的標籤是：「安東尼奧‧斯特拉得瓦里造，1667」。為甚麼僅僅一年之後，斯特拉得瓦里便不再稱自己為亞馬堤的學生呢？放棄了他像是準備用上 10 年的印章換了另一個標籤呢？這個看似無關宏旨的問題，細究下去，卻為我們提供了明白斯特拉得琴之所以著名的好線索。

根據基里蒙那的戶口籍檔案，從 1660 年下半到 1680 年，斯特拉得瓦里是住在一位木匠及鑲工皮士卡羅利（Francesco Pescaroli）家中，和亞馬堤的工場近在咫尺。當時工匠的住處往往也是工場，同時師徒是同住的，所以斯特拉得瓦里很可能是

學木藝出身的。他的提琴,特別是早期的 f 音孔、腹背板和琴肋的接口(purfling),琴頭(scroll)螺旋紋的雕刻,都精巧細緻。如果琴身鑲嵌有其他圖案,那就更顯工夫,非其他琴匠所能及,這是他木工技巧精湛的明證。亞馬堤的小提琴除了兩三把造於1650 至 1660 年間的木工技巧,尚差堪比擬外,其他的都和斯特拉得相差頗遠,而那兩三把,細細察看,尤其是琴頭旋紋的雕工,和斯特拉得瓦里的恍如同出一手。因此,有小提琴史家認為斯特拉得瓦里未曾跟過亞馬堤學造提琴,只是可能取得他木工師傅的允許,為毗鄰的亞馬堤雕刻過一些琴頭。到他自造提琴的時候,大概為了銷路(上文已經提過,亞馬堤是當時名重一時的琴匠),誇大了他和亞馬堤的關係,後來不曉得為了甚麼原因被禁止,不敢再稱自己是亞馬堤的徒弟了。這當然只不過是一個看法,未必便是事實,但卻指出一件不爭之實:斯特拉得琴外貌美觀勝於同儕,這是它在當時大受歡迎的原因之一。

關耐利造琴家族

上面提到三位提琴名匠,只有斯拉特得瓦里指的是個個人,關耐利和亞馬堤一樣,指的不是個人,而是個家族。亞馬堤是曾祖父到曾孫四代,關耐利是祖孫三代,都以造提琴馳名的。關耐利家族第一位造提琴的是安特利亞 • 關耐利(Andrea Guarneri, c.1626-1698),他清楚地是尼可拉 • 亞馬堤的學生,

亞馬堤的學生名冊內，榜上有名。如果斯特拉得瓦里真的是亞馬堤的學生，他們兩人便是同門師兄弟了。

　　安特利亞‧關耐利有兩個兒子，彼得（Pietro Guarneri, 1655-1720）和約瑟，都繼承父業，以造琴為生。當時在基里蒙那，斯特拉得瓦里的提琴已經獨領風騷。面對強大的對手，彼得離開了基里蒙那，遷到意大利另一城邦曼圖亞（Mantua），另謀發展；弟弟約瑟繼續留下來，在斯特拉得瓦里的盛名下慘淡經營。約瑟也有兩個造提琴的兒子，大兒子和伯父同名，也叫彼得，跟伯父一樣，懾於斯特拉得瓦里的大名。跑到威尼斯發展他的造琴業，十分成功。小兒子和父親同名約瑟，他選擇跟隨父親留在基里蒙那，和斯特拉得瓦里較一日之短長。為了把他自己造的提琴和他父親造的分別開來，他蓋在所造提琴上的印章，除名字外還有 I H S 三個希臘字母（耶穌基督希臘文的縮寫），和一個十字架，因此後世稱他為耶穌關耐利（Giuseppe Guarneri del Gesu, 1698-1744）。關耐利祖孫三代五人造的提琴，素質都極高。特別是耶穌關耐利，有以他為小提琴工匠中的第一把手，可惜短命，不到 50 歲，便撒手塵寰，留下的提琴不多，只有一百多具。

　　從柏加尼尼開始，不少名小提琴家寧捨斯特拉得，而選用關耐利家族造的琴。然而，在當時關耐利家族所造的琴，尤其是在基里蒙那境內，寂寂無名，全被斯特拉得琴的聲名遮蓋了。這是甚麼原故呢？因為他們的木工技藝不及斯特拉得瓦里。就以耶穌關耐利為例吧，尤其是後期的產品，雖然音色渾厚圓潤，

但琴頭的螺旋紋往往少欠整齊，左右的 f 音孔不十分勻稱，琴肋和腹、背板之間的接駁有點參差。外貌不如斯特拉琴，問津的人便自然少了。先敬羅衣後敬人是一般人的通病，不過這也怪人不得，內涵必須假以時日才發現得到，如果一個人，或一件物品，外貌未能吸引，又有多少人肯花時間去了解他們的內涵？小提琴的音聲，非一朝一夕可以認識透澈，新提琴更像今日的音響器材，需要經過一段"破蟄"期（break-in）（如果長時間擱置沒有使用，又須一段時間"暖和"〔warm-up〕），方能充分發揮它的潛質。斯特拉得琴出眾的手工藝，一看上去，絢璨奪目，風彩過人，在琴的潛能尚未完全展露之際，壓倒同儕，一枝獨秀，不是沒有理由的。

小提琴是件樂器，歸根結柢，音聲還是成功的主要因素。斯特拉得瓦里所造的琴，不止外貌勝人，在琴的琴音的質和量方面，也一直不斷力求進步，終其一生，70、80 年從未停止。所以二百多年後，其他的提琴，如關耐利琴，聲音的潛資盡顯，叫人刮目相看。但斯特拉依然穩佔提琴的首位，沒有給比下去，因為它音聲並不比其他的遜色。

改進形貌，講究材料

製造小提琴，琴匠都有一塊先造好的內形底板（internal model）。這是一塊普通木板裁成提琴的外形，個別提琴的音

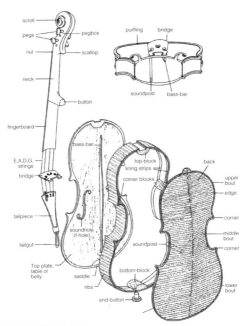

小提琴的構成部分

箱、尾柱（top and bottom blocks）、邊柱（corner block）、琴肋、腹、背板，都是按這塊底板營造的，最後造出來的提琴，無論形貌，和基本音聲的量和質都和這底板有很大的關係。斯特拉得瓦里一生中一共有過起碼九塊不同的內形底板，好幾塊是在他享大名、所造的琴已經成為一流琴手慕求的對象以後才造的。就如十七世紀最後的四、五年，他創造了比一般提琴修長的"長斯特拉得"琴，音色不如以前的甜美，但音量宏壯。到了十八世紀，他的提琴又返回從前短小的形貌。可見他不斷地精

益求精，不固步自封，停滯於過去的成功，勇於嘗試，犯錯肯改，務求所造提琴能滿足琴手的要求和理想。

除了形貌的改進，他用的材料也十分講究，琴身用的都是上等的雲杉和楓木。柏加尼尼以提琴技巧風靡歐洲的音樂家（有以為他像浮士德一樣，把靈魂賣給了魔鬼以換取前無古人的琴藝），便說過：“斯特拉得瓦里只選用來自夜鶯棲身之樹的木材來造他的提琴。”

造提琴的木材固然重要，髹在琴身上的光漆同樣重要。有以為用的光漆不好，便像給提琴穿上一件緊繃繃的衣服，不能“震蕩”自如，也便談不上可以產生甚麼美麗的聲音了。基里蒙那琴，無論是亞馬堤、關耐利，抑斯特拉得，最惹人注意的是它的光漆，髹在琴身上，發出亮晶晶金色的光澤。斯特拉得瓦里肯定對光漆有所改良，他後期的提琴，和其他的基里蒙那琴不一樣，光澤的顏色更深，呈金紅色，這些髹有不同光澤光漆的提琴，是斯特拉得琴中的精品。可惜這些光漆所用的基本素材是甚麼，三家都沒有留存下來的紀錄，可以說是失傳了。

三十多年前，在飛機某刊物看到一篇論及提琴的文章。記者訪問一位中國造小提琴的名匠，據說紐約、芝加哥交響樂團的小提琴手，不少都向他訂造提琴。他認為光漆必須透氣，如果底漆是有機體最是合宜，所以他用的底漆，裏面加入了以蝦蟹的甲殼熬成的羹湯，所造的小提琴因此才這樣出色。我回家後忘了立刻追查，過了大概兩、三年，才再猛然想起，既忘記了甚麼刊物，也忘掉了那位中國琴匠的名字，沒有辦法（其實

也沒有很刻意）繼續尋索下去，這十多二十年間，卻再沒有看到其他類似的說法了。

造琴之都無復從前

　　斯特拉得瓦里 1737 年逝世，享壽 93 歲。據記錄，他一生共造有 1,116 具提琴。清楚已經被摧毀的有一百多具；知道下落的有 504 具小提琴、12 具中提琴、50 具大提琴；尚有四百多具下落不明。提琴是最容易損壞的樂器，演奏者卻要隨身攜帶，四處遊走。掉到地上，有時已難復修，把重物放到上面去，更是粉身碎骨，最偉大的特異功能師都束手無策。而且又非常惹火，一不小心便灰飛煙滅。太乾、太濕，都會令提琴變形，不能再用。十八世紀到現在二百多年，歐洲戰火頻仍，幾乎沒有 20 年太平日子，在這樣的情況下，居然還有五百多具斯特拉得琴留存下來可算是個小奇蹟了。要再發現另一具，恐怕只能相逢於夢中了。

　　不像亞馬堤，斯特拉得瓦里生前沒有徒生，他的兒子沒有一個繼承他的事業。他剩下未完成的提琴、木料、內形底板、造琴的工具，他的後人全部出售他人。1744 年，耶穌關耐利也不幸短命而死，死時只有 46 歲，也是沒有傳人。從十六世紀中葉，到十八世紀中葉，二百多年來，被視為提琴聖地麥加的基里蒙那，隨着這三家提琴名匠的沒落，也無復從前的顯赫。踏

入十九世紀，基里蒙那就只是意大利普通一個市鎮，不過有段光輝的提琴歷史而已。

求進憑經驗與實踐

從十八世紀中葉，三家名匠家族沒落未及十年開始，已經有不少人致力探究基里蒙那琴，特別是斯特拉得琴，出眾的原因了。這個探索不止從未中斷，甚至可以説於今為烈。從前的研究，礙於工具的不足，都只是從琴的形狀、木料，腹、背板的厚度和拱度等方面入手。隨着科技進步，今日的研究可以利用立體 X 光、超音波、光譜儀檢測，從前夢寐難求能精確地量度斯特拉得琴的大小、厚薄；木料的乾濕、年日；光漆的化學成分；震蕩的頻率、幅度……等等都能夠實現了。可是這種種深入的研究，直至今日，都未能發現基里蒙那琴的"獨方"、"秘密"。

我覺得雖然不斷多方探索，仍然未能發現基里蒙那琴的秘密，理由很簡單：基里蒙那琴的秘密是造琴者的天才，不是任何科學可以解釋的。據時人的報道，斯特拉得瓦里造好了琴的腹板，必定花時間用手指輕輕地扣擊，用心聆聽所發的音聲，然後再調整它的厚薄、拱度，並決定貼於腹板下面低音樑的長短、大小，每一具琴都略有不同。他敲擊腹板的時候，感到甚麼，聽到甚麼，沒有人曉得，科學研究也不能探其究竟。然而，

他卻在其中得到應該怎樣調整的消息了。

《莊子·天道》記有下面一個故事:"齊桓公在堂上讀書。堂下一位造車輪的工匠阿扁知道桓公讀的是已故聖賢的書,便告訴桓公他所讀的只不過是糟粕。桓公勃然大怒,要他解釋,否則立刻處死。輪扁答道:'我造車輪,中間放車軸的洞,寬緊有道。太寬車軸容易脫落;太緊軸子又放不進去。多寬多緊全憑經驗,得之於手而應於心,口不能言,父不能傳子。所以已故之人所能寫下來的,都不會是精粹所在,只不過是糟粕。'"斯特拉得瓦里造琴,厚薄大小,都只是得之於手而應於心,每具琴,雖然大同小異,他是在"小異"處下工夫,體貼每具提琴的個性、特質。科學研究不在發現每具琴的獨特質性,就是發現了也不能移諸另一把琴,因此所得決非琴的精粹所在,不外糟粕而已。

雖然不少研究者竭力索求斯特拉得琴的"秘密",但也有很多有心人認為這是捨本逐末,倒不如以今日對斯特拉得琴所知的為基礎,參考基里蒙那以外的其他名家所造的,在琴的形貌、材料,各方面不斷嘗試改善,透過實在經驗為造琴業再創高峰。

其實,斯特拉得琴今日價值連城並不完全因為音樂上的理由。斯特拉得已經變成了"名牌"。就如名牌手袋、名牌衣服,只從功用而言,不一定比其他牌子好很多,一般人對它的渴求、欽羨,只是名牌效應。另外,像古董一樣,基里蒙那琴成為了收藏對象,物以罕為貴,現存的基里蒙那琴不到一千具,價錢越"炒"越高,自不待言。所以縱使造出一具和斯特拉得一樣的

提琴，也還是夠不上它的身價。如果單從樂器角度去看，斯特拉得琴雖然品質一流，但能夠和它比肩的現代產品也還不是沒有的。

上世紀初，大概是 1910 年前後，大提琴家卡薩爾斯和一位朋友鑒於提琴的昂貴，而一般人又對現代造成的提琴有偏見，決定作一次測試。他們在巴黎，借來了 40 具不同琴匠、不同時間造的大提琴，其中有幾具是斯特拉得琴，由卡薩爾斯和另一琴手，在黑暗中（觀眾看不到的情況下）用這些琴分別拉出同一曲目，然後由聽眾投票決定那一具琴的音聲最為傑出。結果是一位現代法國琴匠保羅‧高爾（Paul Kaul）所造的勝出。兩、三年後，又再舉辦另一次同樣的測試，不過測試的不再是大提琴，而是小提琴。這次測試斯特拉得琴依然落敗，勝出的還是同一位保羅‧高爾所造的琴。很多人認為，今日一般的造琴技術比基里蒙那的三大名家已有過之而無不及。只是因為“破蟄”需時，新造提琴的潛質尚未盡顯；也許琴匠中尚未出現百年才一遇的天才，再加上傳統對新琴的偏見，因此，新的產品中，尚未有名琴出現。但繼續探求斯特拉得所謂獨得之秘，卻是大可不必的。

在這裏不能不一提中國。今日，“中國製造”的產品，充斥世界市場。前五、六年，美國國家電視台（NBC）報道，一位印地安那州的主婦嘗試不用中國製造的產品，結果很多日常用品不是買不到，便是要付一兩倍以上的價錢，每月的開支大幅上漲，她“不用中國製造的商品”的實驗，便只維持了三個月。

在小提琴市場，情況也是一樣，不過卻有很不同的地方。其他商品，如果標上"中國製造"往往表示品質欠佳，惹來很多行家和用家的不滿。然而，中國對小提琴的製造相當認真，上世紀七、八十年代，文化部幾次派人到歐美取經，帶回來幾具名琴，有關造琴的書刊、器具；又設立一個四年的造琴課程，每年收學生 10 名。更在國內大量蒐購合用製琴的木料。1991 年，鄭荃所造的提琴，便在基里蒙那大賽中奪得冠軍。除了製造可以在比賽中掄元的精品外。根據《弦樂》(*Strings*) 和《斯特拉得》(*Strad*)，兩本有關西方古典音樂，特別是弦樂的專門刊物的報道，今日，全球百分之五十以上（最高的估計是百分之八十）學生用的小提琴都是中國製造的。他們認為沒有這些低價格，但品質可靠的提琴，提琴音樂的前途將會十分崎嶇、坎坷。西方的音樂界都讚歎中國在提琴業上的貢獻，和進步的神速。

第一代提琴家

　　一次，音樂會過後，一位樂迷對海飛茲（Jascha Heifetz，1901-1987，二十世紀著名小提琴家）說：「海飛茲先生，你的小提琴聲音真美，人間難得幾回聞！」海飛茲望望手上耶穌關耐利所造的名琴，把耳朵湊近像是仔細聆聽的樣子，然後回答道：「我可一點也沒有聽到它的聲音啊。」

　　就是一具世界一流的上乘樂器，如斯特拉得、關耐利，自己是不會發聲的，必須有一位演奏者。前面談過西方音樂史上著名的小提琴，這裏讓我介紹幾位卓越的提琴家吧。

科雷利：《聖誕協奏曲》

　　在歐洲，小提琴到了十六世
紀末葉才開始被接受進入音樂
的大雅之堂，因此最早以提琴
出名的音樂家都是十七世紀的
人物。第一位要介紹的是：科雷
利（Arcangelo Corelli, 1653-1713）。
今日，科雷利的名字雖然不像五、六十

科雷利

年前幾乎完全被樂迷忘記，但知道他的人仍然不多，而且大抵
都只聽過他的一首作品：《聖誕協奏曲》（Concerto Grosso op.6
#8）。（這不是因為這首大協奏曲是科雷利最優秀的作品，只
是因為它是寫給在聖誕前夕演出的，所以有個別名：《聖誕協
奏曲》。有別名的音樂作品，聽者容易記得，往往特別流行。
海頓〔Joseph Haydn, 1732-1809〕晚年所作 #90 至 #104 的十多
首交響曲，第 94 首《驚訝》〔Surprise〕不一定便是最好的一首，
但有了《驚訝》這個別名，便比其他的多人認識了。）可是他有
生之年卻是譽滿全歐，有詡之為 “大師中的大師”、“現代的奧
菲厄斯（Orpheus，希臘神話中最優秀的琴手）”、“音樂汪洋中
的哥倫布”。

　　科雷利出生於意大利一富裕的地主家庭，從小喜歡小提
琴，13 歲時父母把他送到鄰近的大城波隆那（Bologna）學藝，
在良師指導下，琴技突飛猛進。他對在波隆那所受的教育永誌

不忘，在他作品的封面都自稱：波隆那的科雷利。他的事業一帆風順，未遇到過大挫折。1675 年，他受聘充任羅馬聖路易教堂的小提琴手，四位琴手中他名列第三。只一年便升上第二位。1679 年，他轉任羅馬卡白蘭尼卡歌劇院的指揮，兼首席小提琴。

1655 年，瑞典女皇基詩丁娜（Christina）改奉天主教，遜位後遷居羅馬。她酷愛文學、藝術、音樂、哲學，在位時矢志要把瑞典首都，斯德哥爾摩變成文化重鎮——北方的雅典。移居羅馬後，對藝術的熱愛不減當年，是當時羅馬戲劇、音樂，和其他各種不同文化活動的主要推動力。1679 年她僱用科雷利負責籌劃大型的音樂活動，並指揮她的私人樂隊。根據報道，1687 年舉行的音樂會，樂隊人數達 150 人，比今日的大交響樂團還要龐大。1690 年後，科雷利連續受聘於兩位紅衣主教，充任他們宮廷的音樂指導，直到逝世為止。第二位僱主奧圖邦尼主教（Cardinal Pietro Ottoboni），十分喜歡音樂，每星期一都在他的官邸舉行音樂會，是當時羅馬上流社會的盛事。對科雷利更是恩寵有加。

事業順遂，衣食無憂，科雷利全心投入演奏和作曲。他雖然是小提琴高手，但很少離開羅馬，以獨奏者的身分到處演出，他的聲譽主要是建立在他的作品之上。大協奏曲（concerti grosso）這一個樂類，有不少專家認為是由他開始的。大協奏曲是把樂隊分成大小兩部分。（科雷利的大協奏曲，小的部分只有兩個小提琴、一個大提琴和古鍵琴；大的部分——就是小的部分以外的其他樂團成員），大小兩部分相互唱和競逐。演出

的時候，科雷利是指揮，往往也是兩位獨奏小提琴手之一。大協奏曲並不是科雷利最高的成就。音樂界一致推詡他 1770 年出版 op. 5 的十二首小提琴奏鳴曲（*Violin Sonatas op.5*）為他一生的傑作。這十二首奏鳴曲，除了悅耳動聽，還展示了當時小提琴的一切技藝。時人認為是同類作品的典範。在他逝世前，只 13 年間，op. 5 在歐洲各大城市，共發行了 15 個版本；踏入十八世紀，又再多添了 20 種。塔天尼（Giuseppe Tartini, 1692-1770），比科雷利晚一代的提琴演奏家、教育家，必先令徒生熟習科雷利的 op.5 才讓他們學習其他作品。Op.5 受歡迎和重視的程度，於茲可見。

　　科雷利的作品不喜歡炫耀技巧，他刻意地把作品中的提琴音樂維持在和女高音差不了多少的音域（音域越高，對提琴技巧的要求越大，往往是奏者展示他過人技術的機會），也沒有很多快速樂段，要求奏者左手按弦的手指運作如飛。他也不喜歡當時蔚為時尚的在音樂中模仿雷轟風號、鳥唱蟲鳴的作風。他的作品只有兩種風格：在教堂演出的（da chiesa），和在音樂廳演出的（da camera）。前者雍雅，典麗，全首樂曲都沒有舞曲的樂章；後者歡欣，活潑，幾乎每一樂章都是舞曲的形式。《聖誕協奏曲》頗能代表他的教堂風格，最後一個樂章〈牧歌〉（*postorale*）肖妙地捕捉了聖誕夜的安泰、平和。他 op. 5 最後的第十二首奏鳴曲，是當時流行的西班牙"福利亞"（La Folia）舞曲的變奏，很可代表他的音樂廳風格。這兩首作品可介紹的錄音很多，我有的《聖誕協奏曲》是閔辛格指揮史篤加室樂團

（Karl Munchinger, Stuttgart Chamber Orchestra）和郝活德指揮古
樂學院樂團（Christopher Hogwood, Academy of Ancient Music）
兩種，都是過了半世紀的錄音。前者還不是用古樂器的，但卻
是我比較歡喜的。Op.5 #12，我喜歡的是浦塞爾四重奏（Purcell
Quartet）替 Hyperion 公司灌的錄音。

科雷利生前自奉甚儉，韓德爾曾經取笑他的吝嗇說："他
喜歡收藏不用付錢買的繪畫；主要的嗜好是怎樣省錢。穿着十
分樸素，就只一件黑衣服，外面罩件藍大衣。寧願步行，非常
不願意花錢僱用馬車。"韓德爾出名喜歡享受，生活奢華，自
然看不慣科雷利的節儉了。1713 年科雷利逝世，留下一筆不
少的遺產，全部分贈他的朋友。遺物中有幾把提琴，其中一把
是斯特拉得，曾經為海頓英國經理人、一位業餘提琴手所羅門
（J.P. Solomon）所擁有。可是所羅門逝世以後，便一直下落不
明。科雷利雖然有具斯特拉得琴，他生前愛用的卻是一具亞馬
堤。本書前面已經說過，斯特拉得琴今日雖然是最佳提琴的同
義詞，但是歷史上不少名琴手，演奏的時候卻是寧願選擇其他
琴匠所造的。科雷利便是早期的一個例子了。

韋華第：《四季》

接下來要和大家介紹的第二位小提琴家，像科雷利一樣，
在上世紀三、四十年代，似乎已經被樂迷完全忘掉了，除了研

究音樂史的，沒有幾個人還記
得他的存在，然而，他和科雷
利不同，在三、四十年代，
同被樂迷"再發現"後，四、
五十年間他的名字已是家傳
戶曉，而科雷利的名字還只
是少數人知道。他是誰？《四
季》協奏曲的作者：韋華第
（Antonio Vivaldi, 1678-1741）。

韋華第

　　韋華第出生威尼斯，父親是理髮師兼提琴手，他是跟父親
學拉小提琴的。他身體羸弱，自幼便選擇當修士。1703 年，
25 歲，正式被按立為修士，因為他是紅頭髮的，所以人稱"紅
修士"。當時他已經是個十分出色的小提琴手，也彈得一手好
風琴和鍵琴，教會因材授任，派他到教會辦的女孤兒院當提琴
老師，還負責編寫樂曲，指揮樂隊、合唱團。他任教的女孤兒
院是威尼斯四所慈幼院之一，課程特別注重音樂。韋華第以
前，已經有幾位當時的名音樂家在那裏任教。孤兒院全女班的
樂團，和合唱團水準極高，每逢星期天及假日的公開音樂會，
參加演出的約 40 人，吸引了不少遠近的聽眾。有從法國來的聽
眾認為樂團的水準比巴黎歌劇院的還要高。這很可能是溢美之
詞。另一位的意見比較翔實："這些女孩子的聲音像天使般美
妙，樂團的樂器：小提琴、長笛、雙簧管、風琴、大提琴、巴
松管，應有盡有，似乎沒有一樣可以難倒她們。"這些女孩子

長大後，不少以唱歌劇為業，也有成為樂器演奏者，更出了一兩位作曲家。有這樣出色的樂團、合唱團給他運用，韋華第就像有了個音樂實驗室，可以作不同的音樂嘗試了。他一直留在這個職位三十多年，直到逝世前一年移居維也納為止。

雖然不是靠演奏為生，但韋華第的小提琴技藝卻是一流。他和科雷利很不同，喜歡炫耀他的琴技。小提琴四條琴弦，最低的是 G 弦，其次是高五度的 D 弦，接下來的是 A 和 E，各各比前面的高五度。G 弦，就是琴弦的原音是 G（其他依此類推），用指按下琴弦，把弦的長度縮短，便可以發出較高的音調。要拉出越高的聲音，便要把琴弦縮得越短，手指按弦的位置也就越近琴橋。越近琴橋（bridge），弦的張力越大，也越接近琴弓拉過弦線的地方，非常難控制。一位來自德國的聽眾，聽到韋華第的演奏，寫了下面的觀感："樂曲快結束的時候，他（韋華第）加了一段即興的幻想曲式的樂段，令我瞠目結舌，他的表現是前無古人，如果後有來者大概也難得有很多個。他的手指，在任一弦線上，都和琴橋距離只差一"髮"，幾乎沒有空間讓琴弓拉過，所奏的樂段又是十分快速，所有聽眾都感到十分震撼。"這是紀實的描寫，韋華第是以準確的高音，和速度見知當時的。他的提琴弓法多所發明，最為突出，因此可以奏出前人未能得到的效果。

韋華第是一位十分多產的作家，作品的數目接近 1,000，就是協奏曲已超過 600 首，給小提琴的已經接近 300，還有給其他各種不同樂器的：短笛、長笛、大提琴、小號、圓號、雙

簧管都有。他對人說他一共寫了 94 齣歌劇，不少學者認為這是不可能的。他可能略略有點誇張，他除了寫歌劇外，還參與其他歌劇的製作，也許他把曾經參與製作過的歌劇也算進去，所以得到 94 這個數目吧。他寫的歌劇現存的有五十多齣，最近還繼續有發現被遺忘了 200 年以上他的作品，大概所寫的歌劇應該有 70 部左右。他的協奏曲，因為多是寫給學生用的，而且往往寫得十分匆忙，不少只是凡庸之作，但其中也不乏精品。譬如他膾炙人口的《四季》(*The Four Seasons*)，在貝多芬的《田園交響曲》(*Pastoral Symphony*) 之前，沒有幾首標題音樂可以和它相比。就是在《田園交響曲》出現後的今天，我認為，《四季》仍然應該可以躋身十大最佳標題音樂之列。貝多芬說他的《田園》不是如實寫景，而是描述他對田園生活的感受；韋華第的《四季》卻恰恰倒過來，刻意求真，鳥鳴犬吠，簷滴風吼，維肖維妙，讓聽者自己感受四季不同的景貌。每一首的協奏曲都結構謹嚴，旋律優美，不似一般平庸的標題音樂，只顧得模擬自然界的音聲，照應不到其他的要求。在本書的姐妹作：《樂者樂也 —— 有耳可聽的便應當聽》我已經比較詳細地介紹過《四季》，於此不贅。我喜歡的《四季》錄音有兩種：Decca 公司，馬里納指揮聖馬田室樂團，亞倫・羅富第獨奏 (Neville Marriner Cond., Academy of St. Martin-in-the-Field, Alan Loveday, soloist)，這個錄音已經有四十多年歷史，在筆者心目中，其他演奏都難出其右。然而十多年前一個新錄音：Opus111 出版，意大利指揮亞里山德利尼和他的意大利室樂團 (Rinaldo

Alessandrini, Concerto Italiano）刻意突出《四季》標題音樂的特
色，雖然我仍然珍愛聖馬田的錄音，但這個和聖馬田截然不同
的演繹，說服了我，很可能這更體貼到韋華第的原意。

直到今日還有不少人瞧不起韋華第，認為他名過於實。最
多人知道的就是，廿世紀作曲家達拉辟柯拉（Luigi Dallapiccola,
1904-1975）的批評：“韋華第並沒有寫了 600 首協奏曲，他只
是把一首協奏曲重複了 600 次。”回答這些人的批評，只須指
出巴哈對韋華第推崇備至，一生用心研究他的作品，還把多首
改編成風琴曲。今日苛評韋華第的人，大概不敢自詡識見過於
巴哈吧。

科雷利、韋華第，雖然在當時都是一流的小提琴演奏家，
但都不是靠提琴而著名的。歷史上第一位以提琴享譽歐洲的是
前面提到過的塔天尼。

塔天尼：《魔鬼的顫音》

塔天尼 1692 年生於皮蘭（Piran，意大利文 Pirano），
今日是斯洛文尼亞（Slovenia）瀕海的城鎮。他父親是翡冷翠
（Florence，今譯佛羅倫斯）的殷商。他小提琴的技術似乎是自
學的。他的家庭本來是安排他在宗教方面發展的，送他到意大
利北部的大城帕多瓦（Padua）攻讀法律。可是他的興趣只在小
提琴和劍擊。在帕多瓦只兩年，剛 18 歲，便和比他年長兩歲的

女孩子結婚，男女雙方的家長
都非常不滿。為了避過女家向
他找麻煩，他隻身逃到意大利
中部的阿西西（Assisi），天主
教聖人方濟各（St. Francis）的
出生地，在那裏隱姓埋名住了
三年，當地一位音樂造詣頗高
的修士鼓勵他以音樂為終生事
業。"結婚"的風波過去，兩方
的家庭怒氣平息，塔天尼重返
家園和他的妻子團聚，根據記

塔天尼

載："他從此脫胎換骨，成為一個謙和、敦厚，十分虔敬的人"。
他的演奏事業也開始慢慢展開。

　　1714 年，他在歌劇院樂隊任提琴手。1716 年，塔天尼聽
到和他年紀差不多的另一著名小提琴手范瓦芉尼（Francesco
Veracini, 1690-1768）的演出。范瓦芉尼恃才傲物，大言不慚，
曾經説過："宇宙間只有一位上帝，也只有一個范瓦芉尼。"不
過，他也真有一手，塔天尼聽了他的演奏以後，深愧不如，自
動退休，每日留在家中，苦練琴技八、九小時，務求技術臻於
完善。在那段日子，他曾到過基里蒙那，聽到另一位名琴手域
思康第（Gasparo Visconti, 1683-1713）的演奏，令他眼界大開。
他後來對人説："域思康第是天縱之資，可惜短命，上天所賜
他的琴藝也就及身而止了。"他基里蒙那之旅除了聽到域思康

第外，最大的收穫是得到一具，今日，依它後來主人的名字，被稱為"李平斯基"（Lipinski）的斯特拉得琴。有説他以後琴藝突飛猛進都是因為有了這具名琴。無論這個説法是真是假，他是第一位用斯特拉得琴的知名提琴家。專家認為他有關小提琴的理論，和作品——強調音色的精巧甜美多於瀏亮宏壯，十分適合斯特拉得琴的特質，用斯特拉得琴奏來相得益彰。

1717 年，塔天尼重返樂壇，充任另一歌劇院樂隊的領導。定居威尼斯，不時到附近的城鎮演奏，聲譽漸隆。1721 年，被邀出任帕多瓦城聖安東尼教堂的樂團主任並首席小提琴，除了有三年到了布拉格，他留在同一職位近 50 年，直到 1770 年逝世為止。他不是沒有機會轉到薪酬更豐厚的職位，1723 年，他到布拉格參加查理六世加冕，演奏深受當地人士歡迎。加冕禮過後，便留在那裏發展，收入大勝從前。可是過了三年，他不能適應布拉格寒冷的天氣，也不習慣當地的食物，1726 年便返回意大利，重任聖安東尼堂的舊職。其後，雖然巴黎、倫敦屢屢向他招手，他都婉拒，不肯再離鄉別井到異地生活了。雖然沒有四出演奏，但在十八世紀中葉，他的名字響遍全歐，在他事業的巔峰，沒有一個小提琴家，包括那個認為宇宙間只他一人，一度叫塔天尼自慚形穢的范瓦芉尼，可以和他較一日之短長。法國名作家德博洛司（Charles de Brosses, 1709-1777）在 1739 年特地從法國跑到帕多瓦聽他演奏，下面是他的觀感："他是公認意大利的第一琴手，是我聽過的提琴演奏中最準確清晰的，樂曲所有的細節完全沒有遺漏，然而他的動作一點也沒有

花巧、誇張。"另一位提琴家説："我對他演出的驚嘆是沒有文字能夠表達的，清純的音色，動人的感情，魔術般的弓法……簡直就是完美！"就是到了晚年，塔天尼的演奏仍然保持年青時的魅力。在 1760 年，聽到他的演奏，感動得淚流滿面的一位侯爵説："聽了他的演奏，你便覺得以前所聽到過的都算不得數。"

塔天尼一共出版了四百多個作品，雖然不少可能並不是他寫的，或者曾經被後人修改過的，大部分是小提琴協奏曲和奏鳴曲。他開始創作的時候正是巴羅克（Baroque）的高峰期。過了 20 年，時尚已經從巴羅克喜歡繁複的結構，轉向加蘭特體（style gallant），注重旋律的優美，感情的豐富了。塔天尼的作品風格也隨着時代精神轉變，他比較喜歡後來的風格，認為時尚的改變是合理的。他説在他的作品中，後一風格的作品比前面的好。歷史的評價：各擅勝場，不分彼此。

塔天尼死後才出版的《魔鬼的顫音》G 小調小提琴奏鳴曲（*Il trillo del Diavolo Sonata in G Minor*）是塔天尼最著名的作品。它的寫成有一個很有趣的故事。塔天尼告訴他的朋友：

"大概是 1713 年吧。一晚，我夢到和魔鬼作了一宗交易。我把靈魂賣了給他，換取在生時他作我的僕役。一切都恰如想像中的美好。魔鬼對我服侍得非常周到。我忽發奇想，把提琴遞給魔鬼，看看他可以奏出些甚麼音樂。結果令我震驚不已，他奏出來的音樂不止美得前所未聞，而是從來未曾想像過的。我陡然從夢中驚醒，馬上拿起提琴來，想要把夢中所聽到的奏

塔天尼的夢

出來，可是力不從心，難償所願。接下來，我便依所記得的寫下了這首《魔鬼奏鳴曲》。它比我其他的作品優秀得多，但仍然遠遠及不上我夢中聽到的。假如我還有其他的謀生技能，我便當下砸碎提琴，不敢再以提琴手自居了。"有這麼一個美麗的故事為背景，樂曲又娓娓動人，這幾百年間歡喜它的人"宜乎眾矣！"

　　因為有這個背景故事，從十八世紀中至二十世紀初，不少小提琴家演奏《魔鬼的顫音》的時候都隨意加上花巧的顫音樂段，炫耀他們的技術。加上去的音樂，有時佔了全曲差不多一半的篇幅，完全破壞了樂曲的結構。其實，刪除了後人加上去的種種誇張琴技的樂段，還《魔鬼的顫音》的本來面貌，更顯得

作品的精彩，不愧是十八世紀提琴作品中難得的傑作。無論樂章的安排、全曲的結構（甚至最後樂章裏面出現的所謂"魔鬼的顫音"，也不只是引人注意的噱頭，而是樂章的有機部分）、旋律的優美、技巧的要求，《魔鬼的顫音》都拋離了它的時代，幾乎可以被視為浪漫期的作品了。我喜歡的錄音是 Hyperion 出版、華菲舒（Elizabeth Wallfisch）小提琴獨奏。唱片還包括塔天尼其他的作品，特別是他 op.1 #10，也是 G 小調，又稱《被遺棄的狄多》（*Didone abbandonata*）的奏鳴曲。[8] 這首奏鳴曲是塔天尼早期的傑作，動聽程度，不讓另一首 G 小調——《魔鬼的顫音》。

　　塔天尼對提琴音樂另一個深遠的影響是他對後生一代提琴手的教育。1727 至 1728 年間，塔天尼開辦了一所提琴學校，每年收生最多十人，兩名免費生，十個月課程，每月學費金幣兩塊，如果兼修樂理，多收一塊。開始辦學是為了幫補收入，慢慢學費反而成了他主要的收入。聖安東尼教堂明白以這樣微薄的薪酬，居然聘得如此著名的音樂指導，實在難得，所以給塔天尼很大的自由讓他發展其他的事業。因為他的名氣，吸引了很多來自歐洲不同角落的學生，時人因此稱他為："眾多國家的師傅"。塔天尼教學非常認真，每天往往授課六、七小時。他又沒有兒女，對學生不止在音樂上諄諄善誘，更視如自

8　狄多是古希臘、羅馬傳説中迦太基的第一個皇后。她忠於死去的丈夫。不肯改嫁，在獻祭給他丈夫的祭壇上自焚而死。

己的子女，對他們生活的各方面都十分愛顧。因為對學生的關懷，學生對他十分愛戴，終生不忘。晚年患病，他 30 年前的弟子納爾甸尼（Pietro Nardini, 1722-1793），當時已是意大利響噹噹的提琴家和作曲家，不遠千里趕來照料，直至他逝世。師生之情，於茲可見。他的弟子不少成為一流琴手、作曲家，和音樂老師。他生徒中有男有女。歷史上第一位女提琴家林芭甸尼（Maddalena Lombardini, 1745-1818）便是出自他的門下。他在 1760 年寫給她的指導，二百多年後的今日，不少提琴老師仍然以它為範本。他離世後，遺物分贈徒生，包括那具"李平斯基"斯特拉得琴。有關這具琴，本書下一章還會敘述它的另一個故事。

柏加尼尼

柏加尼尼憑他的琴技、台風，成為西方音樂史上第一位風靡全歐的演奏家，在他之後，直到錄音、無線電、電視出現之前，和他差堪比擬的大抵只有李斯特。整個浪漫時期的聽眾和演奏家都是因為他的原故，才清楚體會到技巧在音樂上是如何重要的一環。今日，很多自以為品味高的所謂知音之士認為他只是一味嘩眾，作品庸俗浮誇，可是和他同時的音樂家對他卻不是這樣評價。舒曼說："他是歷史上扭轉一般人對技術的看法的第一人"；舒伯特聽過他在維也納的演奏會後說："今夜，我聽到了天使的聲音"；德國名歌劇作家梅耶貝爾（Giacomo Meyerbeer, 1791-1864）認為柏加尼尼高超的琴技是人所無法理解的，說："我們理性的盡頭，便是柏加尼尼的開始"；一個交

柏加尼尼，約 1819 年　　　　　　柏加尼尼，約 1840 年

響樂團為柏加尼尼伴奏後，其中一位團員在樂譜上寫了幾句打油詩："偉哉宇宙主宰！大顯創造奇威。賜人拿破崙外，復畀柏加尼尼！"拿破崙在當時的歐洲是頭號英雄人物，貝多芬也準備把他的第三交響曲呈獻給他，而這位樂手竟然把柏加尼尼和拿破崙相提並論，柏加尼尼在時人，特別是音樂界中人心內的地位，於茲可見。

　　還只五歲的時候，柏加尼尼從事船運生意的父親給他一具曼陀林（Madolin，像結他一樣用撥子彈奏的樂器），這便開始了他和音樂的接觸。兩年後，他開始學習提琴，據他的自述，只幾個月，便已經可以看譜即奏樂曲了。他 11 歲第一次公開演

出，十分成功。父親發現了兒子的天才，接下來的六年，逼着他每天練習 10 小時，又為他安排在附近的城鎮公開演奏，直把他當成一棵搖錢樹。到了 18 歲，他離開父親，和出生地熱那亞（Genoa），跑到另一個城市盧卡（Lucca）發展。

　　脫離父親的控制，柏加尼尼卻不懂得怎樣好好料理自己。接下來的二十多年，他縱情酒色、賭博，屢屢因為體力透支，而被迫停止演奏一段長時間。對他不時消失樂壇，傳聞很多。柏加尼尼對這些傳聞不置可否，有時還故意助長它的流傳，因為就如今日，有關歌星、影星的謠傳，往往可以提高他們的票房收入。他只是對其中一個傳聞，感到異常憤慨，強烈否認，那就是有說他有一兩年的時間，因為殺死了他的情敵而身繫囹圄。雖然生活不檢點，沒有節制，但那十多二十年間，他的琴藝卻不斷進步，還只不過三十多歲便名滿全歐了。

柏加尼尼與關耐利

　　十九世紀初，他獲贈一把耶穌關耐利造的名琴，贈琴的故事是這樣的：1800 至 1810 年間，他被邀到里窩那（Livorno）演出，可是為了償還賭債，他把小提琴典押了。到里窩那的時候光身一人，沒有提琴。音樂會的主辦人，一位名叫利華隆的法國上校，擁有一把耶穌關耐利 1742 年造的提琴，便借他暫用。音樂會完畢。利華隆對柏加尼尼説："這把琴遇到真主人了。

"火礮"現存熱內亞博物館

如果再讓我這個凡夫俗子使用，那簡直便是褻瀆。"柏加尼尼也不客氣接受了利華隆的饋贈。這具琴便成了他的終身伴侶。他後來也擁有過幾具斯特拉得，但演奏的時候，他還是喜歡用這具關耐利。他愛它瀏亮雄偉的音色，暱稱它為"火礮"（The Cannon）。這枝"火礮"，死後遺贈給他出生地熱那亞的博物館，直到如今。

得到一具"心水琴"是否幫助了柏加尼尼的成功呢？已經難以稽考了。不過他提琴家的名聲卻是在那個時候開始鵲升的。1805 至 1813 年他受聘於盧卡，拿破崙妹妹愛麗思・波拿巴（Elisa Bonaparte, 1777-1820）的宮廷。有說他是愛麗思的入幕之賓，這可能只是謠傳，但他和愛麗思的侍從（lady-in-waiting）、名數學家拉普拉司（Pierre-Simon Laplace, 1749-1827）的妻子有染，卻是事實。

一次他只用兩條琴弦：最高的 E 弦，和最低的 G 弦，為愛麗思奏出他的作品《愛的場景》（Scene Amoureuse），樂曲是描寫愛神維納斯（Venus）和阿多尼斯（Adonis）[9] 的對話和邂逅。E

9　阿多尼斯是希臘神話中的人物，掌管了植物，每年春風吹又生的循環。他生來俊美，顛倒神人兩界的男性。

弦奏出維納斯的愛歌，G 弦代表了阿多尼斯的回應。柏加尼尼
奏來娓娓動人。一曲告終，愛麗思讚不絕口，説：“只用兩條
琴弦已經奏得這樣動聽，其實以你的天才，也許只一條琴弦便
已經足夠了。”柏加尼尼事後對人説，這好像是個他不得不接
下來的挑戰。幾個星期後，他便為愛麗思奏出了一首題名《拿
破崙》(Napoleon)，只用一條 G 弦演出的新奏鳴曲。這個作品
要求奏者在一條琴弦上奏出接近三個音階的樂音，難度之高，
可算空前絕後。有時人認為，在這個作品裏面不少高音聽來有
點刺耳，如果多用一兩條琴弦，肯定更悦耳動聽。但這是典型
的柏加尼尼，不少時候為了表現他過人琴技，不惜犧牲音樂的
素質。我未曾聽過這兩個作品，也找不到這兩首樂曲的錄音。
柏加尼尼寫給只用 G 弦演奏的作品有好幾首，有一首叫《瑪利
亞‧路易莎奏鳴曲》(Sonata Maria Luisa on the G string)，是為
拿破崙和路易莎結婚而寫的。不曉得是不是故事中的《拿破崙
奏鳴曲》。我有這首樂曲的錄音。是 EMI 三、四十年前出版，
柏加尼尼專家亞卡度 (Salvatore Accardo) 演奏的，演來中規中
矩。

　　當時的音樂會，不像今日的古典音樂會，聽眾穿着整整齊
齊，正襟危坐。卻是有點像現在的流行音樂會，奏者和聽眾彼
此互動，混成一片的。柏加尼尼開演奏會，往往故意弄斷琴弦，
先是一條，接下來再斷一條，最後弄斷三條，然後在剩下來唯
一一條的琴弦上完成他的演奏。這個噱頭大概是從愛麗思處得
來的意念。很多人認為他是故意嘩眾。他的確是嘩眾，然而，

當時的聽眾，尤其是意大利的聽眾，卻為此着了迷。斷了一條弦，聽眾已經開始興奮了，斷了第二條更是尖聲大叫："再斷一條！"非得斷賸只一條不能滿足他們的要求。這怪得誰？固然，很多人認為古典音樂是高雅的藝術，怎容得這樣地有失體統。其實，我覺得今日的古典音樂會，往往太拘謹，過分嚴肅，流於冷漠。如果能讓聽眾注入一點似流行音樂會的投入，奏者和聽者之間多一點互動，未必不是件好事。

天才炫技

直到 1828 年，柏加尼尼雖然全歐知名，但他從未離開過意大利。遠在 1817 年，維也納已經邀請他到那裏開音樂會，但他一直未有答應。十年後，1828 年他終於下決心接受邀約。他在維也納的，也是在意大利境外的，第一個音樂會是在 1828 年 3 月 29 日舉行。他長途跋涉，疲憊不堪，在台上神色憔悴，臉容蒼白，瘦弱得向聽眾鞠躬的時候身體好像要折成兩截。可是當他開始奏出他的《B 小調第二小提琴協奏曲》的時候。便突然判若兩人。樂曲中所有困難的樂段，在他超人的技術下如履平地，一曲告終，掌聲如雷，維也納的聽眾從來未聽過、見過，這樣的演出，整個城市被柏加尼尼完全征服了。3 月到 8 月中，他在維也納一共開了 20 次演奏會，每次都座無虛設。

　　維也納的成功掀起了柏加尼尼在歐洲六年的巡迴演出，布拉格、柏林、巴黎、倫敦……除了在布拉格樂迷的反應比較冷淡外（其中一個原因，可能是因為他一到布拉格便動了兩次下顎手術，失去了所有牙齒。體力和儀容都大大不如平常），其他所到之處，反應的熱烈都是前所未見的。在柏林，利爾士答（H.F. Rellstab，給貝多芬的 op. 27#2 奏鳴曲起上《月光曲》名字的音樂出版商）說："我一生從未聽過任何樂器可以發出這樣如歌似泣的聲音的……也從未想到音樂裏面有這樣的音聲。他傾訴、哭泣、高歌……柏加尼尼演奏的時候已經不再是他自己，而是慾望、嘲諷、瘋狂、痛苦……種種不同感情的道成肉身。"巴黎的評語："他的演出超過了我們最高的期望……這是普通樂迷和音樂專家都一致同意的"；"他不只是個小提琴家，廣義而言，還是位藝術家。以前的（提琴家）沒有一個可以和他相提並論。"倫敦，一張報章說："這位魔術提琴手的出現，足以驅使天下間大部分以拉提琴為生的人走上自殺之路。"上述評語都是主觀感受，下面且舉一個客觀的觀察。1832 年，巴黎一位樂團的樂手，用計時器測得柏加尼尼用了 3 分 20 秒的時間奏完他寫的《無休歇活動奏鳴曲》（Sonata movimento Perpetuo）。這個樂曲共有 2,272 個樂音。換言之，他每秒鐘平均拉出 11.36 個樂音。當時小提琴的琴弦是用動物腸壁的纖維造的，奏來速度不及今日用金屬造的琴弦快。就是在今日的琴弦上，這個紀錄恐怕還是難以打破的。

名琴的競技

李平斯基

　　十八、九世紀的音樂界時尚比競。好像本書前面提到莫札特和克里門蒂的比試。柏加尼尼免不了也遇到這樣的比試。據說，一次一個從法國來的琴手，和柏加尼尼同場演出，他選擇演出一首相當困難的德國作品，奏來中規中矩。奏畢全曲，他得意洋洋地對觀眾說："這便是我們在法國的奏法。"柏加尼尼一言不發，走上前去，拿過那從未見過的樂譜，倒轉過來放在譜架上，然後由最後一個音開始，倒奏全曲，技驚四座，把那位法國琴手嚇呆了。一曲告終，柏加尼尼對聽眾說："這是在天堂上的奏法。"

　　另一次非直接的比賽是跟上一章提到的"李平斯基"琴有關。不單是兩位提琴家的競技，更是兩具名琴的比試。

　　塔天尼逝世後他擁有的斯特拉得琴也隨之湮沒無聞，直到1818年被李平斯基（Karol Lipinski, 1790-1861）取得，才重現樂壇。李平斯基取得這具琴，也有一個故事。

　　李平斯基，波蘭人，比柏加尼尼後生不到10年，也是以小提琴技藝知名，在十九世紀上半葉和柏加尼尼是一時瑜亮。1839年，他出任德累斯頓（Dresden）宮廷教堂的指導及首席提琴。此後，他便放棄獨奏生涯。除了德累斯頓的任務外，他還

致力室樂，特別是貝多芬四重奏的演出。他和李斯特合奏貝多芬的《克萊采奏鳴曲》（*Kreutzer Sonata*），是當年樂壇佳話。

1818 年，李平斯基被邀到米蘭和柏加尼尼同場演出。一位朋友給他寫了封介紹信去見當地一位曾跟塔天尼學琴的前輩。下面是李平斯基晚年的憶述：

> 到達米蘭翌日，我拿着介紹信去拜訪這位沙爾文尼先生。他很客氣地接待我，因為我不懂意大利文，我們是用法文交談的。他已經上了年紀，有點兒龍鍾，可是一談到音樂，便精神奕奕，老態全消。
>
> 我告訴他我主要的興趣在莫札特、貝多芬和韋伯（Carl Maria von Weber, 1786-1826）。他叫我拉一些東西給他聽聽。我拉了一兩段韋伯歌劇《魔術射手》（*Der Freischütz*）的選曲，老人把我停下來，叫我給他拉一些貝多芬。他聽了大概一刻鐘，便站了起來，凝望着我，然後又望着我的小提琴，大聲說："夠了！"這一聲"夠了"令我十分惶恐，以為他一定很不喜歡我的演出。可是他又和顏悅色地邀請我第二天上午十點再來看他。我在回家的路上，心內一直忐忑不安。
>
> 第二天早上帶着患得患失的心情我再走到沙爾文尼先生的家。像上次一樣他很熱情地接待我。還未開始談到音樂，他對我說："請把你的小提琴給我。"我遞給他我的提琴。他一言不發，拿着琴頸，把提琴在桌子的邊緣用力一

敲，提琴應聲變成碎片。這叫我大吃一驚，可是他面不改容，冷靜地把放在桌上的另一提琴箱打開，拿出裏面的琴，遞給我，說："你試試這個。"

"我接過提琴，拉了一首貝多芬的奏鳴曲。老人向我伸出手來，激動地說："你大概已經知道我曾經跟大名鼎鼎的塔天尼學過提琴。這是他送贈給我的一具斯特拉得。我一直珍而重之的留下來作為對他的紀念。可是李平斯基先生，你才真的了解這具琴，也能夠發揮它所有的潛質。""但是，還有舉世知名的柏加尼尼啊！"，我打斷他的話。"不要向我提到他，"老人喊道，"我聽過他的演奏，那個只用一條琴弦的魔術師。他一點音樂深度都沒有。他的琴音沒有豐富、高雅的色彩。不錯，他的琴技令人驚奇、欽美，但你的演出卻把聽者提升到另一境界。只有你才配得上是塔天尼的繼承人，因此我把這具琴送給你，這是對塔天尼最好的紀念。"

我們不能盡信李平斯基，雖然他在憶述當中好像讚揚柏加尼尼，但欲抑先揚，後來又借老人的口大大地貶低了他。李平斯基和柏加尼尼本來惺惺相惜，關係不壞，可是在1829年，一次非直接同台的競技後，關係便轉壞，再不能回復從前的友善了。

1829年沙皇尼古拉一世（Nicholas I, 1796-1855）在華沙加冕為波蘭皇。柏加尼尼和李平斯基同被邀請出席，參與典禮的

音樂活動。李平斯基滿以為這是波蘭的慶典，他是波蘭人，音樂活動一定由他領導。結果特別為慶典而寫的《C 大調莊嚴彌撒》，演出時卻是柏加尼尼名列首席，他只屈居副手。這不但叫李平斯基大大不滿，很多波蘭人也為此憤憤不平。柏加尼尼安排了 6 月 3 日和 6 日在華沙開演奏會。李平斯基臨時決定在 6 月 5 日也開演奏會，這很明顯是個公開的挑戰，雖然雙方友好竭力斡旋，希望他取消或改期，他堅拒不從。這次的比試，根據當時 13 份華沙的報章：李平斯基的弓法卓越，琴音清潤，毫無疑問是勝方。可是不少波蘭以外的意見，認為受到高昂愛國情緒的影響，這個結論並不公允。有人問柏加尼尼他的意見，他以"外交口吻"回答："我可不曉得誰第一，但很清楚李平斯基是第二。"這次競賽，柏加尼尼用的是他鍾愛的"火礮"，李平斯基是他從老人沙爾文尼所得，一度屬於塔天尼的斯特拉得。因為這個原因，後人把這把"李平斯基"的斯特拉得琴，稱為"曾和柏加尼尼競技的斯特拉得"。

晚年光景

　　六年的歐洲巡迴演出不單令柏加尼尼聲名大振，更為他賺到百萬家財，可是卻叫他的健康大大虧損。1834 年他百病叢生，決定從巴黎返回熱那亞。意大利的天氣是一劑好藥方，返回故鄉後他的健康進步得很快。可是，他賺錢心切，1836 年底

便又重上征途。1837 年 1 月,他在馬賽(Marseille)開音樂會,
另一位當時著名的提琴家恩斯特(H.W. Ernst, 1814-1865)也在馬
賽。他聽了柏加尼尼的演出,説:"一般人的評價是我的演奏
感情豐富,他的琴技超羣,似乎沒有甚麼可以難倒他的。但我
誠實地告訴大家:柏加尼尼不再是從前的柏加尼尼了,他退步
了很多。"同年 6 月,他在意大利的都靈(Turin)的兩個慈善音
樂會演出後,便力不從心,有生之年,再沒有舉行過任何音樂
會了。

柏加尼尼很有生意頭腦,他自知他的演奏生命快要結束,
便改行買賣提琴。大家認定他是識貨之人,因此他擁有過的琴
價值立刻上漲,他便大賺一筆。他死的時候遺下了 22 具名琴:
7 具斯特拉得、4 具關耐利,還有他們造的中、大提琴,和其
他名匠造的結他。這些琴和他的音樂作品都全部遺給他的獨子
亞奇利(Achilles Cyrus Alexander)。柏加尼尼雖然典型浪子,
根據記載卻是個很好的父親,對這個獨子愛護備至,教導有方。
亞奇利對他父親的遺物處理得十分小心妥善,今日大部分都保
存於意大利的博物館和圖書館。

作品與變奏

柏加尼尼的作品很多,都是和小提琴有關的,就是小提琴
協奏曲,今日知道的已有六首(上面提到過的亞卡杜,四十多

年前把六首協奏曲全部都錄了音，由 DG 出版，值得向大家推薦）。他生前對自己的作品就像國家機密一樣的守秘。他對人說，每一首協奏曲都含有他作曲的秘密，不能輕易示人。往往在演奏練習前的刹那才把樂譜發給樂隊，練習甫一完畢，便馬上收回。他寫的協奏曲的樂譜沒有一首是在他生前出版的。六首協奏曲有一半是近五、六十年才發現手稿，整理出版的。

　　今日，最多人認識的是他的《第一協奏曲》，然而我最喜歡的是他的《第二 B 小調協奏曲》，就是 1828 年賴以征服維也納的一首。柏加尼尼的協奏曲第一樂章大抵都是給奏者，也就是他自己，炫耀技巧的；第二樂章，慢板，技巧要求不高，旋律優美。第三樂章，難度不如第一樂章，卻比第二樂章要求高，主要是旋律輕快，明暢，給聽眾一個難忘的最後印象。第二協奏曲的三個樂章都是同類中的典範。第一樂章用盡了當時所有提琴技巧：極高的音域，快速的樂段、跳音，在不同琴弦同時奏出不同的樂句，左右手扣弦，應有盡有，高潮迭起，耳不暇給。第二樂章，旋律簡單優美，娓娓動人。最後樂章，就是被稱為〈鈴鐘〉（*La Campanella*）的，旋律讀者一定聽過，不過大抵不是柏加尼尼的原作，而是李斯特把它改成《柏加尼尼大練習曲之三》（*Grandes etudes de Paganini #3*）的鋼琴音樂。這個樂章，柏加尼尼在樂隊裏加入了銀鈴，伴着提琴的旋律，這些鈴聲，給旋律帶來難以形容的活潑、跳脫、欣悦。聽過以後，揮之不去。我有兩個不同的錄音一個是亞卡杜奏的；另一個錄音更舊，是美國小提琴家歷奇（Ruggiero Ricci, 1918-2012）獨

奏，辛辛拉蒂交響樂團（Cincinnati Symphony orchestra）陪同演出。我喜歡歷奇的稍多一點。

提琴協奏曲不是柏加尼尼今日最多人知道的作品，這要數他寫給小提琴獨奏的廿四首狂想曲（24 Capricci for solo violin）。每一首狂想曲都突出了一、兩種提琴的技巧，因此也可以把它們看成練習曲，然而每一首又都旋律優美，不像一般練習曲的枯槁寡味。這廿四首狂想曲的錄音很多，Sony 出版，日本女提琴家美島莉（Midori Goto）獨奏；EMI 出版，柏爾曼（Itzhak Perlman）獨奏；Capital 出版，歷奇獨奏都可以給讀者介紹。這廿四首狂想曲，還有一個特別的地方，就是特別多作曲家以它為素材改寫成其他音樂。李斯特的六首寫給鋼琴獨奏的《柏加尼尼大練習曲》，除了第三用的是〈鈴鐘〉第三樂章的旋律外，其餘五首都是用不同《狂想曲》的音樂，第六首用的是第廿四狂想曲的主題。Hyperion 出版，夏梅林獨奏是我最歡喜的錄音。

第廿四狂想曲更特別多作家為它寫變奏曲，據統計，至今大大小小接近 30 種。布拉姆斯寫給鋼琴獨奏的，拉赫曼尼諾夫寫給鋼琴、樂隊合奏的最著名。前者，我喜歡大半世紀前 Decca 出版，葛真（Julius Katchen）的錄音；後者優秀的唱片很多，普雷特涅夫（Mikhail Pletnev）Virgin Classic 的錄音是其中之一。廿世紀提琴家米爾斯坦為指第廿四狂想曲寫過一首給小提琴獨奏的變奏，波蘭近代作曲家席曼諾夫斯基（Karol Szymanowski）為它配上鋼琴伴奏成為一首動人的小品，甚至音

樂劇《歌聲魅影》(*The Phantom of the Opera*) 的作家羅伊德・韋伯 (Andrew Lloyd-Webber) 也為它寫了首給樂隊和大提琴合奏的變奏曲。

我們今日無緣聽到柏加尼尼的演奏,他的作品雖然都是以炫耀琴技為目的,但娛樂性很高,而且寫得很用心。他對人說:"音樂作品重要的是怎樣把不同的元素結合成一個渾成的整體,這不是容易的事,動筆前是要費不少心思的。"他在作品中要結合成一體的,是各種表現不同技巧的樂段。從這個角度去看,柏加尼尼的作曲是十分成功的。

約瑟 • 尤希姆

直到十九世紀初，所有著名的提琴家大都只是演奏自己所寫的作品，甚少演奏其他作家的，除非是特別為他們而寫的。就是間中演出其他人的作品，往往不惜按着一己的喜好、擅長，隨意增刪，以他們自己為主角。當時的演奏會，目的並不是為了介紹作品，而是為了表揚奏者。抱着這個目的，演出奏者自己寫的，或者為他們"度身訂造"的作品，最是得心應手。可是，今日最為樂迷稱道的小提琴協奏曲大都不是提琴家所作的，也不是表現奏者技巧的最好工具。就如：貝多芬的 D 大調、孟德爾頌的 E 小調、布拉姆斯的 D 大調、柴可夫斯基的 D 大調，它們的作者都不是提琴家，都不能演奏自己的作品。這些作品能夠廣泛流傳，為大眾樂迷接受欣賞，端賴一些優秀的小提琴手，

把樂曲置於首位，把自己放在次席，忘我地竭誠推介這些音樂上的傑作。現在，幾乎沒有小提琴家只奏自己寫的作品的了，因為身兼作曲家的提琴家可說絕無僅有，他們都是以向樂迷介紹他人的作品為己任，努力發掘，向聽眾呈示名曲的精粹，以他們過人的琴藝服役這些名

約瑟・尤希姆

作 —— 作曲家就像他們的神，作品是神的信息，他們只是傳話的先知。這新一類的小提琴家，約瑟・尤希姆（Joseph Joachim, 1831-1907）是第一人。雖然他的小提琴技術一流，也有作曲的天分，他在音樂史上永垂不朽，卻是因為他建立了 —— 演奏不是為了表現奏者自己，而是為了推介作品，演奏就是演繹這個風氣，改變了百多、二百年來對音樂演奏會的看法。

　　約瑟・尤希姆出生於匈牙利小康之家。四歲便顯露小提琴的天分，提琴家恩斯特聽到八歲的尤希姆公開演奏後，建議把他送到維也納跟隨其老師約瑟・白姆（Joseph Böhm, 1795-1876）學習。這位白姆，本來是以演奏為業的，但聽過柏加尼尼 1828 年在維也納的演奏會後，覺得自己琴藝遠遠不如，不敢貽笑大方，放棄演奏生涯，專心授徒，成為十九世紀最著名

的提琴老師。尤希姆在白姆悉心指導下過了四年，12 歲便準備轉到當時最著名的、孟德爾頌創辦的萊比錫音樂學院（Leipzig Conservatory）。

孟德爾頌親自面試這位天才琴手，和他合奏了貝多芬的《克萊采奏鳴曲》，又給他一些樂理的測試，他的結論："這個孩子無需入音樂學校。只要讓他間中跟戴域（Ferdinand David，1810-1873，孟德爾頌的摯友，萊比錫布商大廈管弦樂團〔Leipzig Gewandhaus Orchestra〕的首席小提琴、孟德爾頌《E 小調協奏曲》首演的獨奏者）和我一起演出便可以了。他可以跟侯德曼（Moritz Hauptmann，1792-1868，當時音樂學院裏面的樂理教授）學點樂理，最要緊的還是讓他有個良好的通材教育。"

《D 大調小提琴協奏曲》

接下來的三年，尤希姆便按孟德爾頌的建議做了。這三年影響他最大、幫助他最多的便是孟德爾頌。1844 年，孟德爾頌和年僅 13 歲的尤希姆合作，在倫敦演出貝多芬的《D 大調小提琴協奏曲》，聽眾從未聽過如此精彩的貝多芬 D 大調，這次演出不但是尤希姆一生輝煌事業的序幕，也是貝多芬小提琴協奏曲被大眾明白、欣賞的開始。貝多芬的 D 大調和尤希姆從此結下了不解之緣。

《D 大調小提琴協奏曲》，op 61 是貝多芬唯一的提琴協奏

曲，寫於 1806 年，是寫給
當時維也納劇院樂團指揮
兼小提琴家克萊門德（Franz
Clement, 1780-1842） 的 。
1806 年 12 月 23 日首演，
貝多芬在首演前一天才把
全曲獨奏部分寫好，所以
基本上第一次的演出是沒
有經過排練的。雖然克萊
門德是以讀譜能力和記憶
力見稱，但這不是一首獨

孟德爾頌

奏曲目，是要跟交響樂團合作的，未經排練演出自然不會十分
出色。首演後，聽眾和樂評人對協奏曲的意見都是毀多譽少。
接下來的三十多年，這個作品便給大部分的提琴家遺忘了，公
開演出的次數，屈指可數。就是特別為他而寫的克萊門德似乎
也不十分重視這個作品，沒有幾次再把它公開演奏，還是奏他
自己寫的幾首提琴協奏曲比較多。2008 年，美國女提琴家彭恩
（Rachel Barton Pine）把貝多芬和克萊門德同是 D 大調的提琴協
奏曲都錄了音，放在同一 CD，Cedile 出版，讀者如果有興趣，
可以找來一聽，比較一下。

　　貝多芬的小提琴協奏曲寫成後的三十多年未得提琴家重
視，樂迷的欣賞，並不是沒有原因的。這個協奏曲和當時一般
的不同。十八世紀的小提琴協奏曲主要是給奏者炫耀技巧的工

具，貝多芬的卻是以音樂為重。獨奏音樂，除了在第三樂章外，並不是獨領風騷的主角，只是樂曲其中的部分。譬如第二樂章，是由幾個變奏合成的，音樂清逸、幽雅。第一、二變奏，獨奏小提琴只是扮演潤色的角色。如果奏者不甘寂寞，硬是要強出頭，便違背了作者的用心、樂曲的精神了。作者的用心，在第一樂章見得最清楚。這個樂章是以四下獨奏鼓聲開始的，第五下鼓聲，便開始加入管樂。以前也有音樂作品是以鼓聲開始的，海頓的《搖鼓交響曲》(*Symphony #103 in E flat , Drumroll*) 便是一例。可是，這開始的鼓聲往往只是一個引子，提起聽眾的注意，並不是全曲的有機部分。D 大調協奏曲可不是這樣，鼓聲過後，管樂加入，到弦樂登場的時候，也是以同樣節奏，音調不同的四下樂聲回應。顯而易見，開始的四下鼓聲是樂章結構的一部分，所以才安排其他的樂器回應。再往下去，我們發現這四聲鼓響的節奏，不斷重複出現，在樂章的後段，甚至融進了樂隊的主題，是全個樂章的基調。這樣用心的佈局，可見作者並不止於表彰獨奏者的琴技。雖然獨奏音樂仍然對奏者的琴技有很高的要求，但卻不是為了把聽眾的注意力集中到獨奏者的身上。我們聽不到特別快速的樂段、在不同琴弦上同時奏出不同的樂句、跳弓、左右手扣弦（整個作品，獨奏者只在第三樂章中段有兩聲扣弦）。就是所有難度高的樂段都是為了音樂效果，都是為音樂服務。《D 大調小提琴協奏曲》，在這方面是走在時代的前頭，未能得到當時提琴家，和一般聽眾的接受和欣賞，就是這個理由了。

尤希姆生來慧根，加上孟德爾頌識見過人的指導：不偏重琴藝，而是讓他有一個全面、良好的通材教育，換言之，培育一個音樂家，不只是一個提琴手，所以 1844 年，僅僅 13 歲，便能抓到《D 大調小提琴協奏曲》的精神，掃去幾十年來，把它看為表彰獨奏者技巧工具的迷霧，帶給聽眾一個嶄新的演繹，一奏成名，永垂千古。

過去七、八十年，差不多所有著名的小提琴家都有貝多芬《D 大調小提琴協奏曲》的錄音，下面四種是我比較喜歡的：

曼紐軒（Yehudi Menuhin）獨奏，福特萬格勒（Wilhelm Furtwängler）指揮愛樂管弦樂團（Philharmonia Orchestra），EMI 出版。這是 1953 年的錄音，剛出版的時候大西洋兩岸的樂評人都讚不絕口。今日，仍然是有數的幾個最佳演繹之一。

舒奈德漢（Wolfgang Schneiderhan）小提琴，游湛姆（Eugen Jochum）指揮柏林愛樂交響樂團（Berlin Philharmonic），1962 年 DG 的錄音。舒奈德漢也曾受業於尤希姆老師白姆門下，錄音雖然不多，琴藝卻是一流。這個錄音，至今仍然有不少樂評人推詡為《D 大調小提琴協奏曲》的首選。

克里伯斯（Herman Krebbers）小提琴，海廷克指揮阿姆斯特丹音樂廳管弦樂團（Concertgebouw Orchestra, Amsterdam），1975 年 Philips 的錄音。海廷克一般樂迷都應該認識，克里伯斯聽過他名字的大概不多。他是阿姆斯特丹樂團的首席小提琴。海廷克棄獨奏名家不用，選擇和自己樂隊的第一提琴手合作，因為覺得貝多芬的 D 大調着重獨奏者和樂團靈犀相通的默契，

這個演繹證明他的灼見，是 D 大調錄音中不可多得的一種。

　　Arte Nova 2005 年德札拉夫（Christian Tetzlaff）小提琴，詹曼（David Zinman）指揮蘇黎世音樂廳樂團（Tonhalle Orchestra Zurich）的錄音是近年出版《D 大調小提琴協奏曲》錄音中的表表者。它和上面舒奈德漢的錄音有一相同之處，他們的第一樂章，都是用貝多芬為鋼琴獨奏而改編的 D 大調版本所寫，由定音鼓配獨奏樂器的華采樂段，與眾不同，非常精彩。

　　如果要我在這上面四種中再作選擇，我會選舒奈德漢和克里伯斯的。

遇上舒曼夫婦及布拉姆斯

　　1847 年，孟德爾頌還只不過 38 歲，猝爾病逝，尤希姆頓失良師。他繼續留在萊比錫三年。1850 年在威瑪的李斯特向他招手。李斯特和他的女婿華格納是當時音樂界的前衛人物，李斯特銳意在威瑪建立一個音樂中心，推展他的音樂意念，吸引了不少音樂界的新星。他邀請尤希姆出任威瑪交響樂團的首席提琴。對只有 19 歲的尤希姆來說，是個難得的機會和挑戰，他便答應了。不到三年，他便開始討厭李斯特圈子的人物，李斯特、華格納的圈內人恃才傲物，目空一切，氣焰逼人。他們經常挖苦萊比錫音樂學校的"學究"，甚至口出大言蔑視，詆譭孟德爾頌，令到尤希姆十分不滿，而且他亦不同意他們的音

樂路向。雖然他沒有和李
斯特圈中人公開決裂，當
1853 年漢諾威（Hanover）
宮廷聘請他擔任皇家音樂
指導，他便欣然應命，直
到 1865 年因為抗議當局
對猶太樂人的歧視，憤而
辭職為止。

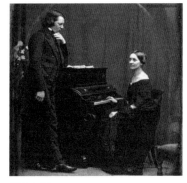

舒曼夫婦

　　在漢諾威的十多年，
尤希姆最大的收穫是和舒曼夫婦及布拉姆斯交上了朋友。除了
孟德爾頌外，這三個朋友對尤希姆的音樂影響至大至深。在
萊比錫，尤希姆已經見過舒曼夫婦，開始舒曼的太太克拉蘿
（Clara）對尤希姆的評價並不很高（他們夫婦，克拉蘿的意見往
往比羅拔的更保守、嚴苛、強烈）。她說：“（尤希姆）的演出
雖然技術上無懈可擊，但是沒有靈氣，沒有火花。”六個星期
後，多聽了幾次尤希姆的演奏，她便改變初衷，説：“尤希姆
演出羅拔的第二四重奏非常動人，他的琴音富麗、流暢。我後
悔前些日子對他的批評。”1853 年，在萊恩河音樂節，舒曼指
揮杜申爾多夫交響樂團和尤希姆合奏貝多芬的小提琴協奏曲，
克拉蘿的評語：“尤希姆是整個音樂會的精華所在。他的成功
超過我們任一個人。他的演出充滿詩意，他把他的靈魂放進了
每一個樂音的裏面，實在是完美無瑕。從未有一個演奏者留給
我這樣深刻的印象。”在漢諾威，尤希姆不時演出舒曼的作品，

見面的機會多了，漸漸成了好朋友。羅拔 1856 年逝世，他和克拉蘿仍然維持聯絡，友情不減。

布拉姆斯卻是尤希姆到漢諾威後才交到的新朋友。布拉姆斯比尤希姆年輕兩歲。1853 年，他和當時的拍檔匈牙利小提琴手利民儀（Ede Reményi, 1828-1898）到漢諾威演奏，尤希姆是聽眾之一。他很欣賞布拉姆斯的演出，認為利民儀不是布拉姆斯適合的音樂夥伴，早晚要分手。果然不出所料，過不多時兩人便拆夥了。尤希姆寫了一封介紹信給布拉姆斯去見舒曼。舒曼十分欣賞布拉姆斯，把他留在家中居住，並介紹出版商為他出版作品，又在報上撰文譽他為貝多芬傳統的真正傳人，把布拉姆斯送上了成功之路。布拉姆斯就是在那段時間和尤希姆成了莫逆之交。在音樂的路途上，他們彼此切磋、鼓勵、批評、合作，他們的成功，對方的功勞都很大。

布拉姆斯所有包括小提琴的作品。無論奏鳴曲、四重奏，其他室樂作品，心目中都是以尤希姆為演奏者，而且很多都徵求尤希姆的意見。他們在音樂作品上最佳的成果莫過於布拉姆斯的《D大調小提琴協奏曲》了。

1878 年 8 月，布拉姆斯給尤希姆寫了一封短簡，提到他正在寫一首四個樂章的提琴協奏曲，並附上已經大致完成的第一樂章和最後樂章開始的部分，徵求尤希姆的意見。尤希姆反應熱烈，只是提出了少少的修正。接下來的幾個月，為了討論協奏曲，他們寫過十二、三封信，見過兩次面（他們並不是居住在同一個城市）。期間布拉姆斯遇到很多創作上的障礙，刪掉

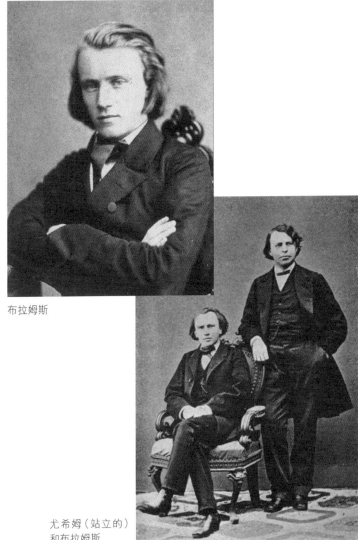

布拉姆斯

尤希姆（站立的）
和布拉姆斯

了一個樂章，大大修改了另一個，幾次幾乎停頓、放棄，都是尤希姆不斷鼓勵、敦促，才繼續下去，結果終於在四個月內寫完（布拉姆斯創作的速度很慢，四個月，在他而言，是超速的了），並安排在 1879 年元旦日首演，由作曲的自任指揮，尤希姆獨奏。首演因為太倉卒，準備未夠充分，布拉姆斯的指揮又有點缺乏自信，所以並不很成功，反應冷淡。尤希姆對樂曲卻充滿信心，同年春天，他把這首新的作品帶到英國，在他的演奏會中演出，一次比一次成功。3 月 5 日在倫敦的演出大受歡迎，主辦者馬上安排在同一樂季再演一次，那是自孟德爾頌演奏他自己的《E 小調鋼琴協奏曲》以後，三十多年來未曾再有過的事。

布拉姆斯的 D 大調跟貝多芬的一樣，全曲以音樂為重，雖然其中不乏對提琴手技巧要求很高的樂段，但都是服役音樂的要求，而不是表彰樂手的技藝。下面的故事是介紹布拉姆斯小提琴協奏曲一個很好的引子。

薩拉薩蒂（Pablo de Sarasate, 1844-1908）是和尤希姆差不多同期的西班牙小提琴家。他的作品很多，都是炫耀提琴技巧的，但卻娓娓動聽，愉人耳"目"（如果你是現場聽眾的話）。相信大部分讀者都聽過他的《吉卜賽之歌》（*Zigeunerweisen*），或《卡門幻想曲》（*Carmen Fantasy*），都是繞樑三日，一聽難忘的（最近，中國新秀女提琴家楊天媧為 Naxos 把薩拉薩蒂的作品全都錄了音，一共五張 CD，十分精彩，楊天媧這樣年輕，如此琴藝，前途無可限量）。有人問薩拉薩蒂為甚麼從來沒有奏過布

拉姆斯的 D 大調。他回答說："這些交響曲式的協奏曲，可不要麻煩我。我不是說它不是好的音樂，只是我才不會這樣傻，拿着小提琴，呆站台上，聽雙簧管在慢板樂章吹出全曲最優美的旋律。"他是和柏加尼尼同一個模子出來的小提琴家，所有提琴作品，獨奏者，也只有獨奏者，才是主角。

　　布拉姆斯小提琴協奏曲第二樂章開始，巴松管和法國號吹出短短兩小節的 F 大調和弦便引入由管樂伴奏、雙簧管獨奏清婉嫻雅的旋律，稱它為全樂章，甚至全曲最美麗的樂句，相信持異議的人不會太多。這段管樂樂段佔了全樂章四分之一的時間。管樂慢慢退出、消逝，弦樂奏出和樂章開始時巴松管和法國號一樣的 F 大調和弦迎接獨奏小提琴登場。這樣的安排是清楚地要聽眾把獨奏小提琴的旋律和雙簧管的連在一起。獨奏小提琴的樂句和雙簧管的略略不同，前者沒有那麼含蓄，而是大膽地、放縱地，隨着幻想的牽引。敢多走幾步，試新的蹊徑。一位樂評人抓住了布拉姆斯的用心："（在這個樂章，）雙簧管提出建議，小提琴把它落實。"如果從這個角度來欣賞，雙簧管、小提琴並不是相互比競，它們所奏的合起來才是全貌。樂章最後部分，整個樂團都加入，獨奏小提琴穿插其中，提點、補充、聯繫、感激、讚嘆，它不是萬眾矚目，但卻是不可少的主角。

　　像貝多芬的 D 大調一樣，布拉姆斯的 D 大調好的錄音很多。海飛茲、曼紐軒、米爾斯坦，這些名家當然都值得推薦。然而我最喜歡的卻是 Philips 出版的，海廷克指揮阿姆斯特丹交

響樂團，樂團的首席小提琴克里伯斯擔住獨奏。獨奏者、指揮、
交響樂團合作多年，彼此心意相通，合作無間，是這個錄音成
功的主要理由。

尤希姆的小提琴協奏曲

　　一般樂迷大抵都聽過布拉姆斯的小提琴協奏曲，但聽過尤
希姆小提琴協奏曲的恐怕不多。其實，尤希姆一共寫了三首小
提琴協奏曲，而且都比布拉姆斯的早。他作於 1857 年，1860
年首演的《D 小調第二小提琴協奏曲》是三首中最著名的，有人
認為它是浪漫期小提琴協奏曲中的"皇者"。它規模宏大，結構
精心，長約 46 分鐘，是同類作品中最長的幾首之一。這第二小
提琴協奏曲又稱"匈牙利情調的小提琴協奏曲"，因為全曲充滿
匈牙利情調，其中的旋律往往就像出自匈牙利的民歌，或吉卜
賽人的舊調。其實，曲中所有的旋律都是尤希姆自己創寫的。
以尤希姆的音樂傾向，這個作品並不是寫給奏者炫耀技巧自不
待言。雖然如此，因為他自己超人的琴技，不自覺間，樂曲裏
面不少的樂段，對一般琴手而言難度頗高，加上它的長度，有
把演奏這首協奏曲比擬為"小提琴演奏中的馬拉松"。也許為了
這些緣故，所以今日這首小提琴協奏曲不及貝多芬、孟德爾頌、
布拉姆斯、柴可夫斯基的流行吧。就音樂而言，它和上述這些
名曲相比，其實並不見得怎樣遜色。就如它的第三樂章，無論

從音樂的角度，抑技巧的角度去看，都是十分精彩，布拉姆斯便是從中取得靈感寫成他的：二人四手的鋼琴《匈牙利舞曲》（*Hungarian Dances*）。尤希姆把它改編成給小提琴和鋼琴合奏。後一版本，十分流行，其中的某些樂段，大家定必聽過，只是不知道出處而已。

　　尤希姆的第二小提琴協奏曲雖然不十分流行，但也有幾個錄音。Candide 亞倫・羅杉德（Aaron Rosand）小提琴獨奏，盧森堡電台交響樂團（Radio Symphony Orchestra Luxembourg）協奏，1972 年的錄音是最早的一個。第二次世界大戰後，這首協奏曲沒有被遺忘，羅杉德推介功不可沒。可惜的是，錄音者嫌樂曲太長，刪去了一些樂段，破壞了樂曲的完整、勻稱；Pickwick 倫敦愛樂交響樂團（London Philharmonic Orchestra），愛爾馬・奧里維拉（Elmar Oliveira）獨奏，和 Cedile 芝加哥交響樂團（Chicago Symphony Orchestra），女提琴手彭恩（Rachel Elizabeth Barton，當時未結婚，用的是婚前巴頓〔Barton〕的姓氏）獨奏的錄音都沒有刪節，後者無論錄音、演繹，在我的耳中都比前者略勝一籌。

　　雖然從他的協奏曲中可以看到他很有作曲的天分，可是除了幾首短曲以外，1879 年後，尤希姆便再沒有寫過甚麼東西了。有人推測他五十未到便知天命，看到了布拉姆斯的作品，特別是《D 大調小提琴協奏曲》，深愧不如，覺得上天賦予他的責任是演繹，而不是創作優秀的小提琴音樂，便欣然退出作曲家的行列。

　　尤希姆和布拉姆斯的友誼在 1880 年幾乎完全破裂。1863年尤希姆和女低音亞美梨·韋司（Amalie Weiss）結婚，他們育有六名子女。1880 年，他懷疑亞美梨有外遇，甚至認為最後的兒子並不是他的，提出離婚。在這件事上，布拉姆斯卻是站在亞美梨的一邊，認為尤希姆過於多疑，因為這件事彼此反目，兩年多沒有任何接觸往來，雖然尤希姆仍然繼續演奏布拉姆斯的作品，從未間斷。1883 年，布拉姆斯打破僵局，向尤希姆遞出橄欖枝，邀請尤希姆給他的《A 小調大、小提琴雙協奏曲》（*Double Concerto in A minor for violin and cello*）提意見，並擔任首演的小提琴獨奏者，尤希姆也馬上應允，可是兩人的友誼卻始終未能回復當年的親密了。

室雅何須大

尤希姆 1865 年辭掉了漢諾威的皇家音樂指導，移居柏林，1869 年出任當地新成立的音樂學院的主持，兼小提琴教授，直到 1907 年逝世為止。在柏林音樂學院任職期間，他不須再靠演奏維生，可以隨意選擇時間、地點，演出他喜歡的作品，而這 40 年間他所演出的差不多都是室樂。他和學院裏面的教授組成以他的名字為名的"尤希姆弦樂四重奏"（Joachim String Quartet），每年 10 月到 12 月演出四個不同的節目，每一節目演出兩場，一共八場。他們間中還會到其他不同的國家，特別是英國（自從他 13 歲在倫敦演奏貝多芬小提琴協奏曲一舉成名後，英國的聽眾對他特別歡迎）開室樂演奏會。

尤希姆弦樂四重奏成立不久便遐邇知名，是歷史上第一個

尤希姆弦樂四重奏，左一為尤希姆

名聞國際的室樂團。他們演奏會的門票，樂迷視若珍寶。法國
作曲家古諾，歌劇《浮士德》(*Faust*) 的作者，聽罷尤希姆弦樂
四重奏演出後，説："尤希姆比上帝更勝一籌。上帝只是三位
一體，尤希姆的弦樂四重奏卻是四位一體。"在尤希姆的領導
下，以他為名的四重奏不再是四個有四條弦線提琴的合奏，而
是變成了一個有 16 條弦的樂器了。就是百多年後，尤希姆弦樂
四重奏仍然是所有四重奏的最高標準。

室樂的分享氣氛

　　甚麼是室樂（chamber music）？這不是個容易回答的問題。憑外在的因素，如奏者的數目，20 或 30 名以下；或演出的場所，是小室，不是大堂，去決定，都有可爭議的地方，不很妥當。我覺得室樂有兩個內在的音樂特徵：第一，作品裏面用到的每一個樂器都各有它獨自的任務。這和交響樂曲不同，交響樂每一個樂部所用的樂器，往往都是同一任務。好像第一小提琴部分，十多個小提琴，同一時間奏的都是同一樣的音樂。交響樂曲需要一位指揮，其中一個主要原因，就是為了音樂的完整，任務一樣的不同樂團成員便不能各從己見，而必須服從一個領導的看法。用一個不倫的比喻，交響曲像工廠的裝配線（assembly line），每一位樂手只是聽指揮的話，完成交給他們的工作。成品是怎麼一個樣子只有指揮知得清楚。

　　第二，室樂的音樂比較親暱、內向；是朋友間的分享心聲，是奏者間的互通款曲，尋求共識，跟聽者分享。他們並不需要指揮，成品是怎麼一個樣子，每一位樂手都有份參與決定。舉世有誰不願意和知己朋友促膝談心，有誰不喜歡跟同行分享心得，汲取對方的經驗？也就是因為這個緣故，很多演奏家都視參與室樂演出為樂事。

　　就是對甚麼是室樂持有不同的意見，大家都一定接受弦樂四重奏是室樂，而且是室樂中最流行、作品最多的一類。四重奏由四個提琴，一般而言兩具小提琴、一具中提琴、一具大提

琴組成，每具提琴在同一時間大多只發出一個樂音（偶爾會有一兩短句，要求同時奏出兩個樂音），所以四重奏最多只能是四音齊發。在今日這個追求刺激，以多、大、快、吵為美的社會，欣賞的人自然不會太多了。試看今日的流行音樂會，震耳欲聾的音響無間歇地傳送，絕不讓聽眾的耳朵有休息的機會，那才叫毫無冷場。一次，和一位年青人談到這個現象，他半認真地説：“音樂就是聲音。沒有聲音哪裏來的音樂？！聲音越多越大，越是音樂；靜寂是聲音的相反，聲音越少、越弱，便越不是音樂。”強詞奪理？但未始不是今日不少人的看法。這叫我想到一個名指揮托斯卡尼尼（Arturo Toscanini, 1867-1957）的故事。一次他一個人到一所飯店用膳。飯店僱有一隊樂隊奏樂娛賓。托斯卡尼尼叫來飯店的經理，問他樂隊接不接受客人的點唱。經理聽到名指揮要點唱，受寵若驚，忙不迭連聲答道：“當然可以，只要是他們懂得的調子。”托斯卡尼尼説：“那我便點奏一小時的休止符吧。”故事提醒我們休止符，就是靜默，也是一個音樂的符號，是音樂的一部分。現代美國作曲家凱奇（John Cage, 1912-1992）便“寫”過一首題名《4分33秒》的作品。演奏這個作品，奏者只需在台上維持4分33秒的靜默。這也是要強調靜默也是音樂的一部分，而且是十分重要的一部分。

弦樂四重奏這樣簡樸，怪不得它們在今日沒有幾個知音人了。其實，優秀的四重奏樂曲，在名家手下，説盡世間一切悲歡離合，表現出各種不同的作曲技巧，千情萬緒，攪人懷抱，就像一鍾名茶，一盃醇酒，細細品嚐，勝似滿桌鮑、參、翅、肚。

　　今日我們所熟悉的弦樂四重奏的形式是海頓奠下的基礎。
海頓一生寫了超過 80 首的弦樂四重奏，其中 op.76#3 C 大調的
《帝皇四重奏》是他作品中最著名的幾首之一。它的第二樂章是
海頓獻給法蘭士二世的頌歌《天祐法蘭士皇》主題的變奏。這個
主題也是今日奧地利和德國國歌的主題。四個樂器，在不同的
變奏裏面，各有不同的角色，主客互易，相輔相成，很能表現
出四重奏的精神。我竭誠向讀者，特別是不熟悉四重奏音樂的
讀者推薦。DG 阿瑪迪斯四重奏（Amadeus Quartet）大半世紀前
的錄音，Naxos 高大宜四重奏（Kodaly Quartet）較新的演繹，
兩者都不會叫各位失望。

貝多芬晚期四重奏

　　海頓以後，莫札特、貝多芬都寫有弦樂四重奏。貝多芬一
共寫了 16 首，最後 5 首，ops. 127、130、131、132、135[10] 統
稱為他的晚期四重奏（late quartets）。今日，音樂界都公認這五
首作品是不可多得的傑作，弦樂四重奏的堂廡因此而大，眼界
也因此而深。可是在當時一般人都覺得很難明白，幾被遺忘。

10　Op. 130 首演後，不少人認為最後一個樂章太長，太複雜難明。貝多芬接受出
　　版商的意見，為 op. 130 寫過另一個篇幅較短、內容較簡單的最後樂章，把原
　　來的最後樂章獨立出版，就是 op. 133 的《大賦格曲》（Grosse Fuge）。如果把
　　這個算進去，他寫了 17 首四重奏，晚期的四重奏共 6 首。

貝多芬的晚期作品（作品編號 90 以上的），除了第九交響曲外，都難逃這個命運，本書的前面已經提到過他最後的幾首鋼琴奏鳴曲，在十九世紀末，也是被一般樂迷忽略的。就是今日，雖然，也許應該說“因為”，這五首四重奏評價很高，不少人相信“曲高和寡”、“良藥苦口”，好的東西定必難以接受，這些作品並非凡夫俗子所能欣賞，因此望而卻步，這是萬分可惜的。就如蕭伯納說的，我們不要被那些自視識見過人的音樂學究的言論嚇破了膽，有耳可聽的便應當聽，這五首四重奏，平易親切，發自肺腑，絕對不難欣賞。相較之下，貝多芬的中期四重奏，為了表現自己的天才、灼見，反而微嫌做作，稍欠自然。這五首四重奏在十九世紀下半葉，雖然被樂迷忽略，卻是尤希姆四重奏經常演出的曲目。這五首傑作，不至淪為只是學術研究的對象，叫好不叫座，被大眾樂迷忘記，尤希姆四重奏應記一大功。

　　1877 年 3 月，尤希姆在英國舉行了一場室樂演奏，節目包括了兩首貝多芬晚期的四重奏：降 E 大調 op. 127，和 F 大調 op. 135。Op. 127 是貝多芬五首晚期四重奏的第一首。作品最傑出的一章是第二樂章，長約 15 分鐘，佔全曲幾乎一半的時間，舒曼說：“（在這個樂章），我們經歷的不只是 15 分鐘，而是永恆。”這個樂章是一組變奏曲，貝多芬以前寫的變奏多是維持主題的大致面貌，由不同的樂器奏出，加上不同的潤色等等的變化。在這裏貝多芬卻是尋求更複雜的主題的演化，感情的蛻變。樂章的主題很長，可以分成兩部分。第一部分：憂鬱的慢

板（adagio）；跟着的另一部分，是較輕快的行板（andante）。接下來，便是主題這兩部分的相互"教育"、影響。整個過程沒有任何粗暴、不和的音聲，到了樂章最後的結束樂段糅合了主題這兩個不同部分的情懷，另有一種滋味、境界。

　　第三、四樂章把第二樂章寧謐出世的音樂帶回人間。特別是第四樂章，貝多芬沒有任何速度的指引，似乎是鼓勵奏者盡可能把它奏得越快越好。音樂充滿了一種不羈的頑驚（"頑"，是頑皮的頑，不是頑固的頑）。當日演奏會在場的蕭伯納，十分欣賞這兩個樂章所表達的，貝多芬這種閱盡滄桑，老來之後的桀驁。

　　當日尤希姆演奏會的另一首貝多芬的晚期四重奏：F 大調 op. 135.，不只是貝多芬最後一首的四重奏，也是貝多芬一生，除了應出版商的要求，為 op.130 四重奏所另寫的最後樂章外，最後的一首作品了。Op. 130 原來的最後樂章，後來獨立出版，是貝多芬作品的 op. 133，又稱《大賦格曲》(*The Grand Fuge*)。雖然貝多芬的作品編號還有高於 135 的，但只是出版日期較晚，寫成是比 op.135 早的。這首四重奏是五首晚期四重奏中最短、最簡單的一首，有人因此認為它不如其他四首，這是經不起察驗的偏見。據稱，貝多芬對友人說："出版商既然削減我作品的價錢，我也'因貨就價'，縮短我作品的篇幅。"縱使貝多芬真的這樣說過，也只是戲言，op.135 比起他其他四首晚作，量是有所不及，但質卻是毫不遜色的。

　　蕭伯納覺得這首四重奏的第三樂章很能表現出貝多芬與世

無忤，安靜和平的一面，把它和 op.127 放在同一節目，讓聽眾可以同時體悟貝多芬兩種非常不同的情懷：樂天知命的安詳，縱浪大化的不羈，是個可喜的安排，值得稱讚。這首 F 大調四重奏的第三樂章的確是貝多芬作品中至美的"內省"音樂之一：短短八小節的主題，四個變奏，音量從來不大於輕柔（piano），在樂章手稿的上方，貝多芬寫上："甜美，安寧，和平之歌"。可是，這個樂章不在他原來所定的計劃之內，他本來只是準備寫一首三個樂章的作品。幸好他改變初衷，給我們留下這一美麗的樂歌。

Op.135 最多人討論的是第四樂章。貝多芬答應了出版商一首四重奏，可是遲遲未能完成，當他最後給出版社送去這首 F 大調定稿的時候，附了下面的短簡："親愛的朋友，這就是我最後的四重奏。這的確是最後的一首了。它帶給我很多的麻煩……因為我沒有辦法寫成它最後的樂章……這就是為甚麼我在上面寫上：'這是個很困難的決定 —— 必須這樣嗎？—— 必須這樣，必須這樣！'這句話了。""必須這樣嗎？"和"必須這樣"在德文都是同樣的三個字，只是次序不同。前者是："Muss es sein?"，後者是："Es muss sein"。貝多芬用 G、E、降 A 這三個樂音來代表 muss es sein。樂章的開始，大、中提琴嚴肅地奏出問題"G、E、降 A"，到了後來的快板，兩個小提琴興奮，快樂地回應："E、G、降 A"。四重奏的第四樂章便是在這兩個問答樂句的基礎上展開。

這個故事裏面還有另一個故事。一位富有的音樂愛好者德

姆拔塞爾（Ignaz Dembscher）想在他家中的私人音樂會演出貝多芬那時還未出版的降 B 大調四重奏，可是貝多芬因為他沒有買票出席那首四重奏的首演，不肯借出他的曲譜，要他先付相當於首演門票的金額 50 元（50 florins）。德姆拔塞爾笑道：“必須這樣嗎？”貝多芬也笑着回答：“必須這樣！”霎時來了靈感，給這問答寫了一首輪唱（canon）。Op.135 最後樂章怎樣寫，也在這裏得到解決。為甚麼貝多芬以這首開玩笑的輪唱作他最後作品、最後樂章的基礎呢？

　　F 大調四重奏完成只兩個月貝多芬便撒手塵寰了。在他給出版商的短簡裏面，他一再宣稱這是他最後的四重奏。寫這首作品的時候，他一定有預感離世的日子不遠。當他回首一生，他問自己：“我的生命是否必須如此？如果可以重來一次，我要不要改寫我的生命？（不少人面臨生命的終結都會有這樣的問題。）”他的回答是驕傲的，肯定的：“必須如此！生命裏面所有的經歷都模造了我之所以為我，都是我的有機部分。我回顧一無所憾，我一切的經歷都必須如此！”這個答案結合了貝多芬倔強不馴，樂乎天命的情懷，把他生命的哲學活潑地呈現我們的面前。作為貝多芬一生最後的作品，F 大調 op. 135 是適當的。

　　貝多芬晚期四重奏的錄音多得很，尤其是近五、六年，而且水準都很高。Philips 意大利四重奏（Quartetto Italiano）；DG 亞馬迪理士四重奏（Amadeus Quartet）；Vangard 雅禮四重奏（Yale Quartet），三、四十年前一度高佔鰲頭（雅禮四重

Muss es sein? Es muss sein! 手稿

奏，知道的人雖然不多，但水準極高）；ASV 林德西士四重奏
（Lindsays Quartet），也曾雄據榜首；2005 年 Decca 達卡克斯四
重奏（Takacs Quartet）；西派雷斯四重奏（Cypress Quartet）自己
發行的錄音，任何一種都不會令大家失望。

布拉姆斯室樂作品

尤希姆和布拉姆斯是好朋友，以他為名的四重奏當然不會
忽略了布拉姆斯的作品。布拉姆斯三首弦樂四重奏後面的兩首
都是由尤希姆四重奏首演的。1906 年底，尤希姆最後一次在英
國演出，便是和以他為名的四重奏，用了一連七個的音樂會，
把布拉姆斯的室樂作品，差不多全部奏一次。不過他們兩人在
室樂上的接觸卻是遠在尤希姆四重奏成立之前，在他們認識的
第一年：1853 年。

那一年的 10 月，尤希姆到杜辛妥夫探訪舒曼，布拉姆斯當
時在舒曼家中作客。舒曼要送尤希姆一件意想不到的禮物，他

邀請布拉姆斯，和另一位作曲家朋友德特列治（Albert Dietrich, 1829-1908）合作一首小提琴奏鳴曲，德特列治負責第一樂章，布拉姆斯第二，舒曼負責最後兩個樂章。德特列治和舒曼都用尤希姆的座右銘：「自由卻孤獨」（frei aber einsam），每個字的第一個字母：F、A、E 為主題（只有布拉姆斯沒有用大概當時他還未曾很認識尤希姆，不曉得他的座右銘吧。），所以那首奏鳴曲被稱為《FAE 奏鳴曲》（*FAE Sonata*）。舒曼後來再另寫首兩個樂章，和他原來所寫的三四樂章合起來成為他的第三小提琴奏鳴曲（*Violin Sonata in A minor Wo027*）。*FAE Sonata* 我不曉得有沒有錄音。第三奏鳴曲。我唯一知道的錄音是 Cedille 韓裔女提琴家珍妮花‧顧（Jennifer Koh）小提琴，和日裔鋼琴手內田玲子（Reiko Uchida）的合奏，同一唱片包括舒曼其他兩首小提琴奏鳴曲，演繹流暢動人。

　　布拉姆斯和尤希姆成為知己後，布拉姆斯也學尤希姆取了一個座右銘：「自由但快樂」（frei aber froh）。不曉得是不是要補償他沒有以 FAE 寫送給尤西姆生日的奏鳴曲，在他的第二弦樂四重奏 A 小調，op.52#2，這三個樂音順次是他第一樂章主題的第二、三、四個樂音，同時他也把 FAF，他自己的座右銘，用到這個樂章裏面。1873 年 10 月，A 小調四重奏，在柏林由尤希姆四重奏首次演出。我有的錄音是 Chandos 出版，加貝里利四重奏（Gabrieli String Quartet）演出，相當不錯。

　　尤希姆四重奏並不只是演奏名家，如海頓、莫札特、貝多芬……或朋友，像孟德爾頌、舒曼、布拉姆斯……等人的作品，

在尤希姆的領導下，不時演出新人新作，提攜後進。剛出道便蒙布拉姆斯賞識，扶育有加，後來得美國邀請，遠涉重洋，出掌紐約的國家音樂學院，聲名大著，捷克的德伏札克（Antonin Dvorak, 1841-1904）的室樂作品便是尤希姆所樂於向公眾推介的新人新作。

德伏札克的室樂作品較諸十九世紀下半葉其他作曲家，大概除了布拉姆斯的，不作他人想。我最喜歡他的 A 大調鋼琴五重奏 op.81。五重奏絕大部分是寫給弦樂四重奏和另一樂器合作演出的，作品往往就以那另一樂器為名：四重奏加鋼琴便是鋼琴五重奏，加單簧管就是單簧管五重奏，加長笛：長笛五重奏……今日公推最佳的鋼琴五重奏，德伏札克的 A 大調 op.81 穩入首五名。

1964 年暑假，我在多倫多當暑期工，第一次在電台廣播聽到這個作品，大提琴在第一樂章奏出的第一主題，和接下來中提琴的第二主題就像兩位老朋友互訴心聲，分享人生，有哀有樂，沒有絲毫誇張，都是樸實的，誠摯的，馬上深深打進我的心坎，揮之不去。那星期五一拿到薪水，便急不及待地跑到唱片店把它買了下來，愈聽愈喜歡。整首樂曲有很濃厚的民族情調，泥土氣味，裏面的感情，就像一般人生的真實經驗，沒有大喜大悲，但卻是複雜，多層面的：喜樂裏面滲入一絲遺憾，眼淚當中帶有少許笑容，都是平實，誠懇，真切，含蓄。這張唱片伴了我超過半個世紀，已經舊得嘔啞嘲哳難為聽了。我雖然買過幾個其他不同人奏的錄音，可能是先入為主，始終

不能替代第一次買的，結果同一錄音我已換了幾次，現在的
鐳射版，應該不會像黑膠損耗得那樣快吧。我有的這個錄音，
是卻真（Clifford Curzon）鋼琴，配維也納愛樂四重奏（Vienna
Philharmonic Quartet），Decca 發行。各位千萬不要錯過。

　　德伏札克 A 大調鋼琴五重奏 op.81 作於 1887 至 1888 年間，
從開始便廣受歡迎。不過他那時已不再是無名之輩了。他早期
的室樂作品欣賞的人並不多，以他的四重奏為例，他寫了不少
於十四首，但流行的只是後面的四、五首，前面的有些甚至並
未出版，雖然他早期的作品不乏佳作，有曾經在比賽中獲獎的。
如果我們留心，他流行和不流行的室樂作品的分水嶺是他第十
首 op. 51 降 E 大調的四重奏，op.51 四重奏雖然不是寫給尤希
姆的，卻是由尤希姆四重奏在柏林首演。從此我們可以窺見，
尤希姆對德伏札克室樂作品成功的助力了。Op.51 充滿斯拉夫
情調，所以俗稱《斯拉夫四重奏》（Slavonic Quartet）。全曲活
潑，歡欣，也許沒有 op. 81 五重奏的含蓄和深度，但仍然是悦
耳動人的一流作品。Op.51 獨立發行的錄音不多，Naxos 瓦拉
克四重奏（Vlach Quartet Prague）的錄音最為可取。

　　尤希姆生前備受尊崇，紀念他在倫敦演出 50 週年時，英
國樂迷送他 10 萬馬克為賀禮；60 年的紀念，英國首相貝爾福
（Arthur James Balfour, 1848-1930）親自參與籌劃慶祝節目，樂
迷集資餽贈他一具斯特拉得琴，又聘請當時著名的肖像畫家沙
贊（John Singer Sargent, 1856-1925）為他繪像（這幅繪像現存多
倫多）。柏林的合唱團送他一張有精美雕刻裝飾的座椅，現存

愛丁堡大學。1907 年，他病逝柏林，享年 76 歲。他的喪禮備極哀榮。穿着整齊禮服的音樂學院學生，護着一輛由六頭駿馬拉着的靈柩車，後面跟着五輛滿載致哀者的鮮花、花圈、花牌的馬車，把他的遺體送到威廉大帝教堂的墳場。德國的皇儲、一手建成德國強大海軍的國家英雄：泰爾拔茲上將（Admiral Alfred von Tirpitz, 1849-1930）、諾貝爾得獎者：量子力學的始創人白蘭赫（Max Planck, 1858-1947），和其他社會的知名人士都親臨致哀，送殯的隊伍，眼之所及，不見盡頭，恍惚一場國葬，隆重的情況，鮮見於音樂家的殯喪禮儀。不過他一手扭轉演奏者以自己為重心的陋習，無私地為音樂服役，向大眾介紹偉大、優美的音樂作品，更全身投入吃力不討好推介室樂的工作，在音樂界，不，在文化界的豐功偉績，這些尊榮又的確可以受之無愧的。

近百年的提琴家

知識和技巧的傳遞有人比諸搬家 —— 從老師那裏搬到學生那裏，或者，更貼切一點（因為教學生以後，老師仍然可以保存他所傳給學生的），把老師所有的複製一份給學生。希臘古哲蘇格拉底（Socrates, 470-399 BC）可不是這樣想。他把老師看成知識的助產士，他們不是把知識傳給學生，只是幫助學生把他們自己想到的、已有的潛能，健康地產生，發展出來。有人會認為這個看法，聽來有點奇怪。然而，起碼在技巧方面來看，是有支持的證據的 —— 球星的教練往往沒有傳授甚麼技巧給球星，因為教練的球技，不少時候遠遠不及他們的徒弟。我們中國人尊為萬世師表的孔夫子，也就是這樣教導學生的。顏回是這樣讚揚他的："仰之彌高，鑽之彌堅，瞻之在前，忽焉在後。

夫子循循然善誘人。博我以文，約我以禮，欲罷不能。既竭吾才，如有所立卓爾。雖欲從之，未由也已。"（《論語·子罕》）大家請留心"循循然善誘人"、"既竭吾才"兩句，孔子的教導是"誘"，也就是誘發，把學生的潛能竭盡發揮，而不是複製一己之才，授予弟子的。

歐爾：愛才名師

　　二十世紀，有人說有史以來，西方最偉大的小提琴老師便是這樣的一位老師了。他的學生，無論在哪一個二十世紀十大小提琴家的榜上，都應該至少佔上兩三席位，就是沒有上榜的，不少仍然是樂壇上響噹噹的獨奏者、音樂學院的名師、歐美著名交響樂團的首席小提琴……然而他自己的琴藝卻不見得特別出色，遠遜他的學生。他第一年出任俄國聖彼得堡音樂學院小提琴教授，演出孟德爾頌的小提琴協奏曲，樂評人的評語："直是低劣。"他的貝多芬協奏曲："只是學生畢業演奏的水平。"他便是十九至廿世紀譽滿全球、小提琴家皆以曾在他門下受業為榮的李奧普特·歐爾（Leopold Auer, 1845-1930）。

　　歐爾出生匈牙利，父親是個油漆匠，家境貧寒，不能給他很好的音樂教育。八歲被送進布達佩斯的音樂學校，當地一些富商聽到他的演出，集資送他到維也納學習。13歲，捐給他的助學金用光，他便靠演奏為生，可是只能在鄉鎮演出，收入僅

足以餬口。1861 年他決定到漢
諾威投入尤希姆門下，在漢諾
威的兩年是他生命的轉捩點。

在漢諾威的兩年歐爾並不
是經常得到尤希姆親自指導，
只是在尤希姆演奏、工作之
餘，才有機會和五六位學生一
起跟他學習。可是活在尤希姆
的圈子裏面，耳濡目染，給歐
爾帶來很大的衝擊，看到他從
未知道存在的境界。在尤希姆
的影響下，他不單學到怎樣用

李奧普特‧歐爾

他的手，也學到怎樣用他的腦。他學習演奏不同的名作曲家的
作品，探研作品的核心精神，同時還跟其他同學演奏室樂。

1864 年，歐爾離開漢諾威出任杜辛多夫樂團的首席小提
琴，兩年後又轉到漢堡交響團任同一職位。1868 年安東‧
魯賓斯坦邀請他到倫敦合作演出貝多芬的《大公爵三重奏》
(*Archduke Trio*)，他的表現給魯賓斯坦很好的印象。恰恰聖彼
得堡音樂學院小提琴教授出缺，魯賓斯坦推薦歐爾擔任。歐爾
到俄國履新的時候 23 歲，只有三年的合約。雖然，就像前面說
過，當地人對他的演奏很多負面的批評，可是他卻佔了那個職
位 49 年之久，要不是因為第一次世界大戰，他離開俄國暫避戰
火，接下來的革命又叫他不想再回去，他是可以在那裏終老的。

他在聖彼得堡音樂學院的成功，受樂界人士的愛戴由此便可以看到。他教學的理念和哲學是深深受到在漢諾威那兩年經驗的影響。

艾爾曼：三歲見才華

根據報道，歐爾的教學毫不重視"技巧"，他很少給學生示範，所有技巧都是靠學生彼此間的切磋，或自己的探索而得。他成名最早的大弟子，艾爾曼（Mischa Elman, 1891-1967）對人說，歐爾是任由學生自由發展的。他的長處是知道每個學生的長處，然後引導他們盡量發揮所長，就如顏淵所說的孔子一樣：竭盡其才，建立自己的風格。

歐爾的教育重要部分是在技巧以外，培養學生的識力：能夠分辨甚麼是優秀的作品，為甚麼優秀，明白作品的精神、意義；開拓他們的胸襟和眼界，他要求學生對音樂以外的藝術有認識，鼓勵學生多讀書，多接觸其他藝術，能夠彼此匯通；敬業樂業，要求學生守時，上課不能遲到；認真，每課都要把家課準備好，提琴要揩抹乾淨，琴弦、弓弦，都必須拉好；如果那一課，輪到某學生演出，聽眾即使只不過是自己的同學，也得穿着整齊，像開公開演奏會一樣。這是培養學生對自己所選擇的專業的尊重。

他關心學生就像自己的子姪。他的學生多是來自俄國的猶

太貧民區，當時的法律是
不容許猶太人到城裏生活
的。歐爾用盡他的影響力，
幫助學生的家長在城內找
工作，以免拆散他們的家
庭，影響學生學習。當學
生的技藝已臻成熟，便為
他們安排開演奏會，不惜
長途跋涉，陪學生一起，
為他們借用合宜的提琴。
怕學生未見過大場面，親
自指點他們的談吐、衣着、

艾爾曼

社交禮節。這樣的老師真是百世難逢。他的學生當然對他感激
不已，盡力回饋。俄國革命後，他離開聖彼得堡已經是耄耋之
年，但仍然能夠得到美國最著名的音樂學校的聘約，固然因為
他的名氣，但他學生的影響力也未始不是一個原因。

　　艾爾曼出生在今日的烏克蘭，在當地的猶太貧窟長大。
三歲已經展露他的音樂才華，他父親不惜任何代價，把培養這
個天才兒子當為第一要務。他 10 歲不到已經在附近的村鎮巡迴
演出，有神童之譽，可是總未得到有影響力的人士賞識，亦沒
有經濟能力可以投考著名音樂學校。11 歲那年，幾位當地商人
表示願意資助他到聖彼得堡學習，條件是他必須得大名鼎鼎的
歐爾接受為學生。恰巧歐爾那時正在附近 150 里外的城鎮開音

樂會，父親便帶着兒子趕到那裏求見。歐爾也不知道見過多少父親，帶着自以為是神童的兒子求見。父子趕到歐爾下榻的旅舍，他已經收拾好行囊，準備離開，所以便一口拒絕接見。一位他以前的學生聽過艾爾曼的演出，向歐爾保証這個孩子的確是與眾不同的神童，歐爾才勉強答應。艾爾曼為歐爾拉出柏加尼尼的廿四首狂想曲，一聽之下，驚為天人，馬上便把他收為學生，並給艾爾曼的父親在聖彼得堡找到一份工作，把艾爾曼送上了成功之路。

　　1904 年 10 月，歐爾給艾爾曼安排在柏林開演奏會。艾爾曼父子兩人 9 月便到了柏林，準備先和當地的音樂界人士見面，開個小型演奏會。父子兩人就如粵語所云：“大鄉里出城”，演奏會前夕在旅店，父親關掉煤氣燈的時候，只吹滅了燈火，卻沒有關掉煤氣。小艾爾曼幾乎中煤氣毒喪命。當他第二天和柏林音樂界重要人士見面的時候，還是有點兒神志不清。然而，把小提琴一拿到手上，馬上便生龍活虎。他先奏出由鋼琴陪奏的柴可夫斯基小提琴協奏曲，接下來的是巴哈寫給小提琴獨奏的《恰空舞曲》（Chaconne），在座的人都大為嘆服。10 月的演奏會，雖然有樂評人認為節目不夠分量，但對艾爾曼的琴藝都異口同聲稱讚不已。1906 年歐爾和他的愛徒在倫敦合作演出巴哈的雙小提琴協奏曲，艾爾曼的父親對朋友說：“這是米夏（Micha，艾爾曼的名字）至今最成功的音樂會，我從未見到過這樣熱烈的聽眾。”歐爾對人說：“聽眾還為我特別起立鼓掌，大概因為我是米夏的老師吧。”經過這兩個音樂會，艾爾曼便

國際知名了。

　　1908 年 12 月，艾爾曼在美國紐約首演。節目的壓軸作品也是柴可夫斯基的小提琴協奏曲，不過是由樂隊協奏。他和樂隊那場綵排，紐約音樂界所有知名人士差不多都在場，要一睹這位神童的風采。他們聞所聞而來，當他們見所見而去的時候，都沒有失望，深感艾爾曼名不虛傳。接下來的三個樂季，艾爾曼從大西洋岸到太平洋岸，跟全美大小樂隊都合作過，所到之處，開的音樂會座無虛設，被譽為 "小提琴之王"，可是他這個王位，維持了不到 10 年，便給他同門師弟，17 歲未到的海飛茲奪過去了。

海飛茲：涉獵多樣曲式的演奏家

　　海飛茲出生於今日的波蘭，當時還是俄國屬土的猶太裔人。他的父親是個業餘的小提琴手，認識到兒子的天分傾力栽培。他六歲便在考那斯（Kaunas），今日立陶宛（Lithuanis）的第二大城，演出孟德爾頌的 E 小調協奏曲，10 歲投入歐爾的門牆受業。為了讓海飛茲的父親也能和兒子一起移居聖彼得堡，歐爾同時也錄取了海飛茲的父親為學生，雖然父親的琴藝遠遠不及兒子，但後來也成為一位不錯的小提琴老師。

　　剛到聖彼得堡不久，海飛茲便在歐爾安排下演出恩斯特的小提琴協奏曲，一首對提琴技術要求很高的作品。下面是當時

一位在座的美國小提琴手司波爾丁（Albert Spalding, 1888-1953）的記述：

> "一位小孩子站起來演奏。他大概只是剛剛可以用成人用的小提琴，在這小提琴相比下更顯得個子小。他奏的是恩斯特的協奏曲，就是經驗豐富的提琴手也會感到困難的作品。我心中暗自嘀咕，可真難為了這個孩子。
>
> 很快我便曉得我的擔心只是過慮。第一輪快速的音階，他輕鬆地完成了，每個樂音都準確、堅穩、圓潤、清晰。所有樂句都流暢、雅麗。我從未聽過一個孩子有他這樣完美的技巧。他們叫他為雅沙（Jasha）。"

1917 年 10 月 27 日，雅沙被邀到紐約卡內基音樂廳演出。當天的節目是：韋塔利（Tomaso Antonio Vitali, 1663-1745）的"恰空"舞曲、維尼亞夫斯基（Henryk Wieniawski, 1835-1880）的第二小提琴協奏曲，還有幾首通俗的小品，最後壓軸的是柏加尼尼的廿四首狂想曲。節目和當時一般獨奏音樂會大同小異，都是分量不太重，以表現技巧為主，可是演奏會的成功卻出人意表。聽眾對這位年未過 17 的小伙子的琴技 —— 無論怎樣困難的樂段他都舉重若輕；他的台風大方自然，矜持莊重；他穩站台上，沒有像一般的小提琴手，東搖西擺如風中柳，臉容平和，沒有"七情上面"好像演戲似的，都佩服得五體投地。就只一個演奏會，海飛茲便打倒了所有對手，甚至為以後 10 年間新秀小

六歲時的海飛茲

海飛茲

提琴手的青雲路設下了難以跨越的路障。一夜之間，他像坐上了升空火箭，直達提琴手的九重天，登上了皇座。大眾樂迷，都感到除卻巫山不是雲，海飛茲外其他的小提琴手俱不算數。艾爾曼也是海飛茲首演的座上客，據說音樂會的中間，他對坐在旁邊的鋼琴家戈多夫斯基（Leopold Godowsky, 1870-1938）說：「這個音樂廳可真熱啊！」戈多夫斯基陰陰地笑着回答道：「只是對拉小提琴的才這樣，我們彈鋼琴的還是覺得頂涼快的。」（在美國，「感到熱」，to feel the heat，有感到壓力的意思。）

接下來的幾年，也不知是不是海飛茲真個是無懈可擊，抑或懾於大眾樂迷的狂熱擁戴，樂評幾乎沒有一句是負面的，有的都是針對他演奏會的節目，希望他稍作改善，多加一些比較有分量的作品。海飛茲也從善如流，在那幾年裏面，他的節目加進了，布拉姆斯、格里格（Edvard Grieg, 1843-1907）、法蘭克（César Franck, 1822-1890）的奏鳴曲。終其一生，海飛茲都不斷擴大他演奏的範圍。他留下的錄音包括差不多所有古典期、浪漫期的協奏曲和奏鳴曲，還有獻給他的新作品、室樂作品，是有史以來涉獵最多不同作品的演奏家。

少年得志，海飛茲還未到 20，不免有點洋洋自得，面對各種的引誘，開始對練習有點疏怠，躭於玩樂。幸得一位樂評人大膽、率直的樂評提醒他懸崖勒馬，那位樂評人是《紐約太陽報》（The Sun）的韓德遜（W.J.Henderson, 1855-1937）。海飛茲自己對人說：「《太陽報》的韓德遜在樂評中表示我最近的演奏有負聽眾（和他本人）的期望，提醒我要小心，不要怠惰。這自然

叫我很難堪，但卻是合時的警告。我自我檢討，恢復認真練習，不再沉溺玩樂。我對韓德遜是永遠感激的，他把我拉回正軌。樂評人有時還是有點用的。"他成大名以後，還是好學不倦。一次，一位學生奏跳音的方法和他不一樣，他從不同的角度觀察這位學生的跳音，達 45 分鐘之久，希望能夠從中學得怎樣改良自己的方法。

　　演奏家往往獲得同時期的作曲家專門寫給他們的新作品。如果以這些作品的數目來衡量演奏者的名氣和受尊敬的程度，那海飛茲在他同代的琴手中遙遙領前：卡斯泰爾諾沃－泰代斯科（Mario Castelnuovo-Tedesco, 1895-1968）、瓦爾敦（William Walton, 1902-1983）、羅饒（Miklos Rozsa, 1907-1995）、康高德（Erich Wolfgang Korngold, 1897-1957）這些著名的二十世紀作曲家，還有其他的，都為海飛茲寫過協奏曲。在這裏只為大家介紹康高德的，因為裏面又有一個故事。

康高德：創作演奏與電影音樂之間

　　康高德是猶太裔人，在今日斯洛伐克（Slovakia）的布爾諾（Brno）出生（當時屬奧匈帝國），父親是著名的樂評人。未到 11 歲他的芭蕾舞劇《雪人》（*Der Schneemann*）便在維也納歌劇院上演。同年，他的鋼琴三重奏、鋼琴奏鳴曲相繼公開演出，後者還由當時譽滿全歐的舒拿保爾擔任獨奏。16 歲，慕尼黑歌

康高德

劇院演出兩齣他的獨幕歌劇。20
歲剛出頭，他所寫的歌劇《死亡
之城》（*Die tote Stadt*）在科隆和
慕尼黑同時首演，不久之後，全
歐各大歌劇院，甚至大西洋彼岸
的紐約，不甘後人，也紛紛演出。
接下來 10 年的作品，包括另一部
歌劇、交響曲、協奏曲、四重奏、
五重奏、鋼琴奏鳴曲，都十分成
功，一時被譽為莫札特第二。

　　1934 年，曾經和他一度合作過的導演及製片人萊恩赫特
（Max Reinhardt, 1873-1943）邀請他到荷李活，為電影《仲夏夜
之夢》（*A Midsummer Night's Dream*）改寫孟德爾頌同名的陪奏
音樂作電影配音。在美期間，華納兄弟公司請他為另一齣動作
片《鐵血船長》（*Captain Blood*）撰寫音樂，成果令華納公司十
分滿意，1936 年再邀約他給《風流世家》（*Anthony Adverse*）配
音，並且獲得當年原創電影配音音樂的金像獎。然而，他主要
的音樂活動還是在歐洲的指揮和作曲，荷李活只是副業。但
1938 年的一個大變動，扭轉了他的一生。

　　1938 年華納邀請他為《俠盜羅賓漢》（*The Adventures of
Robin Hood*）撰寫配音音樂，他剛從歐洲到達美國，消息傳來
希特拉兼併了奧地利，他馬上把全家遷到美國定居，逃過了不
少猶太人在納粹統治下的運命。他事後常對人說，是羅賓漢拯

救了他一家人。

《俠盜羅賓漢》的配音為他拿下了第二個奧斯卡。大戰期間的幾年，他還有三部電影的配音被提名金像獎。荷李活的成功改變了他的音樂生命。

第二次大戰結束後，他回到歐洲，希望恢復戰前在音樂界的創作和演奏生涯，可是他發現他在音樂界已經不如從前的受人尊重了。是否音樂的品味不同了，或者他已經江郎才盡？不少人覺得這些都不是原因，而是因為他和荷李活的關係，"嚴肅"音樂界人士把他看成受了污染，"失身"於鄙俗。

文化界、學術界 (特別是後者) 裏面不少人覺得，甚麼東西"普羅化"了便都是可疑的，都喪失，起碼減低了價值。一篇數千字的文章，內容一樣，刊在有數以萬計讀者的報刊，也不看內容，學術價值便是零。換上一些一般人不易懂、艱澀的詞彙，增添四、五十個不必要、加起來差不多和文本一樣長短的註腳，登在不超過三、五百人看的學報，馬上便是學術文章，可以拿來決定升遷與否的準則。這個怪現象在學術界卻是視為理所當然的。

荷李活電影音樂是不是便是難登大雅之堂的"俗"樂？讓我們看看康高德的作品。他為《俠盜羅賓漢》寫配樂，因為時間倉卒，便挪用了他 1920 年的交響樂作品《專心仰望》(*Sursum Corda*) 的音樂為主題，結果為他掙得第二次的金像獎。他的《D 大調小提琴協奏曲》卻是恰恰反過來，在協奏曲的三個樂章，他用了四齣不同電影的配音音樂為主題。第一樂章的兩

個主題來自電影，《另一個早晨》(*Another Dawn*) 和《錦繡山河》(*Juarez*)，第二樂章的，來自《風流世家》，最後樂章活潑動人的主題取自 1937 年的電影《乞丐王子》(*The Prince and the Paupe*)。同樣的音樂，可以是電影配音，也可以是音樂廳演出的雅樂。藝術和學術的好壞是由內容決定的，不能以發表的地方、演出的場合，或受眾是誰來評斷優劣。

康高德的 D 大調協奏曲，是獻給作曲家馬勒遺孀愛瑪（Alma Mahler）的，不過卻是由海飛茲首演。康高德對海飛茲的演出非常滿意，說："這首協奏曲需要柏加尼尼的技巧，理想中更要由卡魯素（Enrico Caruso, 1873-1921，歷史上最著名的男高音）唱出，我十分高興找到這兩位名家的混合體——海飛茲來作首演。"海飛茲和華倫斯坦（Alfred Wallenstein, 1898-1983）指揮的洛杉磯交響樂團合作，1953 年 RCA 的錄音今日還買得到。錄音較好的演繹可能有，但演奏比這個出色的大概找不到了。

就像"斯特拉得"是最佳小提琴的同義詞，海飛茲，無論同意與否，也成了完美小提琴手的代表。

米爾斯坦：愛琴更勝名聲

最後，不能不提到歐爾的另一學生米爾斯坦（Nathan Milstein, 1904-1992）。米爾斯坦出生俄國的敖德薩（Odessa，今

屬烏克蘭）。他 1915 年才跟歐爾學琴，根據他的記述，每週兩次，同時上課的有四、五十人。1917 年，為了避戰亂，歐爾帶了幾個他的入室弟子到了挪威，米爾斯坦不是其中一個。其實，歐爾大概也不記得米爾斯坦這個人，在他的回憶錄中從未提過這個名字。

　　第一次大戰後的俄國，又逢革命，生活很艱難，還未到 20 歲的米爾斯坦，跑回他的故鄉，生活拮据。1921 年他在基輔（Kiev）演出，荷路維茲（他比米爾斯坦年長不到一歲）是聽眾之一，荷路維茲家庭富裕，很欣賞他的琴藝，邀請他到家中下午茶，後來更把他留到家裏居住。米爾斯坦說："我本來只是去喝下午茶，結果在那裏留了三年。"雖然他們兩個人背景、性格都不相近，卻成了好朋友和演奏上的好拍檔。兩個人在樂壇的聲譽鵲起。1925 年，蘇維埃政府為了宣傳，特別批准他們兩個人到西歐演奏，他們一離開了蘇俄，便各自發展，幾十年沒有再回去了。離開蘇俄沒幾年，荷路維茲已經成了天皇巨星，米爾斯坦成功之路，雖然一直都是向上，卻是比較迂迴。他 1928 年才在美國首演，到了四十年代才算是世界知名。

　　據說艾爾曼因為名聲不及海飛茲有所不忿。其實，米爾斯坦未能和海飛茲齊名最為不公。他的台風，儀態端莊，表情雍容，有人評他為小提琴家中的貴族，和海飛茲如出一轍；論琴技，和海飛茲也是伯仲之間，從他改編的柏加尼尼第廿四狂想曲（paganiniana），真是提琴的十八般武藝全都用上，便可以看到。可是他在樂迷心中硬是不如海飛茲。雖然如此，米爾斯坦

米爾斯坦

米爾斯坦和
荷路維茲

毫不以為忤，有他的小提琴作伴，樂乎天命復奚疑！？

在一次訪問中，米爾斯坦表示他有時愛小提琴勝於愛音樂。一般小提琴家是用小提琴介紹作品，而他往往是用作品來介紹他的小提琴。看了這個訪問，恍然大悟，為甚麼聽米爾斯坦的錄音，往往覺得他奏出的每一個樂音，溫柔的、粗獷的、欣喜的、哀怨的都很自然，沒有半點勉強。

我很喜歡米爾斯坦和史丹保（William Steinberg, 1899-1978）指揮的匹茲堡交響樂團（Pittsburgh Symphony Orchestra）合作，EMI 發行的柴可夫斯基小提琴協奏曲，應該是該作品最佳的幾個演繹之一。然而，米爾斯坦的代表作應推巴哈小提琴獨奏奏鳴曲和組曲（*Sonatas & Partitas for violin solo*）。他有兩個不同的錄音，早期的是 EMI 發行的，後期是上世紀七十年代的，由 DG 出版，兩個版本都好，我較喜歡後期的。巴哈這六首作品，跟他的六首大提琴獨奏組曲一樣，被視為西方音樂的瑰寶。米爾斯坦奏來莊重的地方不覺呆板，活潑之處不感輕浮，深入而不晦澀，含蓄卻不吞吐，大家把它和海飛茲的錄音相比，一定可以聽到分別，而這個分別是米爾斯坦佔了上風。

米爾斯坦在 1992 年去世，是歐爾著名弟子最後辭世的一個。歐爾的弟子，從艾爾曼 1904 年柏林音樂會始，到米爾斯坦辭世，差不多整整一百年雄據廿世紀小提琴界，也就畫上了休止符。可是艾爾曼、海飛茲、米爾斯坦和其他歐爾的弟子，為琴壇留下了不少佳話，成為後來琴手的理想和楷模。

後 記

　　音樂的天地很大，可以說的無窮無盡，就是我本來計劃要和大家談談的，也因為篇幅關係不能不割愛，俟諸日後。讓我略略一提這些沒有包括在本書內的"話題"吧。

　　今日，喜歡西洋古典音樂的朋友，都是以聽錄音演奏為主，一年聽現場演奏，大抵很少超過 40 次吧。錄音演奏有一個關鍵因素我們往往忽略，或誤解，那便是錄音。"錄音"指的並不只是把演奏錄下來：怎樣錄，錄下來以後，製成唱片，當中還有很多講究，需要不少工夫的。1958 年至 1965 年 Decca 出版蘇堤（Georg Solti, 1912-1997）指揮維也納管弦樂團演出，華格納一套四齣的歌劇《尼布隆的指環》（*Der Ring des Nibelungen*）的製作人顧爾素（John Culshaw, 1924-1980）把錄製這套歌劇的過程寫了一本書：《指環的四方迴響》（*Ring Resounding*），從中我們可以看到錄音工作的艱巨，和對最後成品的影響了。

　　有人認為錄音最主要的只是"保真"。但甚麼是"真"呢？製作人在已經錄了下來的演奏上作一些改動，這是不是造假？

今日，不少唱片是舊錄音重版，同一個錄音演奏，不同唱片公司，不同的製作人，不同的錄音師，聽起來往往判若雲泥。哪個是真？負責錄音的，管的不只是科技，就是在音樂上，和奏者幾乎同樣的重要。在本書的第一部分，談過演奏者，和樂器以後，我本來打算還跟各位談談有關錄音的故事，對錄音演奏和現場演奏種種不同的意見。不過寫下來，佔的篇幅太長，只好期諸異日了。

　　樂器方面，在〈提琴〉部分本來準備小提琴外，也介紹中、大提琴的。大提琴是我十分喜歡聽的樂器，而且為它而寫的音樂作品也很多，在此僅舉其犖犖大者：協奏曲除了在本書的姐妹作《樂者樂也——有耳可聽的便應當聽》提到過的德伏札克B小調外，韋華地、海頓、舒曼，以及近世英國作曲家愛爾格（Edward Elgar, 1857-1934）都寫過大提琴協奏曲；奏鳴曲方面，貝多芬五首、布拉姆斯三首、蕭邦、拉赫曼尼諾夫，這兩位無論在演奏抑作曲上，都是以鋼琴作品為主的音樂家，也各為大提琴寫了一首十分動聽的奏鳴曲。大提琴名家如卡薩爾斯、皮亞第哥爾斯基、杜・普雷（Jacqueline Mary du Pré, 1945-1987）、羅斯特羅波維奇（Mstislav Rostropovich, 1927-2007）、馬友友等等，都有很多傳奇的故事，精彩的錄音。可談的實在太多，不能放在〈提琴〉之下，必須另立一部分，這本十萬字的書可便容不下了。

　　至於因為篇幅而沒有提到的人物就更多了。我覺得遺憾未能放入書裏面的：鋼琴部分有舒曼夫婦。羅拔因為早歲傷手，

只得放棄他的演奏事業，再加上精神病早死，未能盡展他音樂的潛能。可是他對音樂是有過人的見解，而且提攜後輩，不遺餘力。他的鋼琴獨奏作品《孩童場景》(*Kindersenen*)，大家一定聽過，我特別喜歡他的另一首作品《嘉年華》。舒曼夫人克拉蘿是十九世紀末葉有數的鋼琴家。今日，鋼琴家獨奏的時候大多不看樂譜，有誰還得看譜，不少樂迷心中不期然便有點疙瘩。這個習慣是克拉蘿開始的。她開始的時候一般聽眾都大不以為然，認為是她驕傲自大，表揚一己的記憶力，對作曲家不尊重。大眾的看法和品味是變得很快，也很大的。

提琴部分，沒有提到克萊斯勒 (Fritz Kreisler, 1875-1962) 也是十分可惜。克萊斯勒是尤希姆死後到海飛茲出現前聲譽至隆的小提琴家。海飛茲一出道聲名便蓋過了所有當時的小提琴手，克萊斯勒是唯一的例外。他和海飛茲一時瑜亮。我把他漏了，因為今日他的錄音已經不易找到，而且錄音的質素也不十分好。比他好的錄音演奏大有人在。而在其他方面，比如作曲或教育，他並不算特別傑出，也便只好割愛了。

牡丹雖好，也需綠葉扶持，可是欣賞綠葉卻是需要慧眼，需要教育的。以演唱藝術歌曲 (Lied) 為例吧，不少人認為演唱藝術歌曲，唱的是主角，彈鋼琴的只是"伴"奏。節目表上唱者的名字放在中間，字體很大，很"搶眼"；而鋼琴伴奏的名字，不是付諸闕如，就是放在角落，小小字體，寒酸侷促。其實，西洋藝術歌曲的人聲部分和器樂部分（通常是鋼琴）同樣重要，不能說誰是主，誰是伴。如果說器樂部分是伴，也是不能或缺，

沒有了便叫花容失色的綠葉。可是，這個誤解、偏見，卻是根深柢固。其實，聽歌的時候以為鋼琴部分只是伴，只是陪襯，沒有用心去聽，那便損失了作曲家要我們欣賞的一半音樂了，特別是舒伯特的藝術歌曲，精彩往往在鋼琴部分。所以，我還打算和各位一談那被人忽略的一羣鋼琴家——職業伴奏者，和歌曲裏面的"伴"奏音樂。結果也是因為可說、要說的太多，不能不暫時擱下。

　　音樂世界的器樂，除了鋼琴、提琴，還有很多樂器，另外還有人唱的聲樂；音樂作品有交響曲、室樂、獨奏曲；也有很多演奏家、演唱家；很多有趣的故事……希望本書能夠引起各位對音樂的興趣，自己繼續探索。以後有機會，和各位"重與細論'樂'"，那是我衷心的盼望。